# 音樂伴我遊

趙琴 著

滄海叢刊

1982

東大圖書公司印行

行政院新聞局登記證局版臺業字第〇一九七號

版權所有
翻印必究

中華民國七十一年八月初版

音樂伴我遊

基本定價貳元貳角貳分

著作者　趙　　琴

發行人　莊　剛　彰

出版者　東大圖書有限公司

總經銷　三民書局股份有限公司

印刷所　東大圖書有限公司

臺北市重慶南路一段六十一號二樓

郵政劃撥一〇七一七五號

# 自序

這些年來，旅行一直是我生活中重要的部份，特別是音樂之旅。

山高水長，海濶天空，出外旅行，固然可欣賞山水之美，最使我嚮往的，還是音樂的巡禮，

不但使你視界開濶，更使你心胸中充塞着滿是音樂的感動。一九七一年第一次到歐洲，那充滿音

樂與文化所產生的特殊情調，一直使我魂牽夢縈；第二次踏上美國新大陸，在美國國務院週詳的

安排下，補償了我初次訪美未能如願的希望；還有在牙買加出席世界民俗音樂會議的新經驗……

此後，幾乎每一年我都有機會出國做音樂天地的遨遊，回國後，陸續的給報章雜誌寫下的音樂見

聞，有音樂勝地的暢遊，音樂學府的介紹，中外音樂家、樂團的專訪、音樂會議的報導、音樂節

的盛況、也有廣播電視中心的造訪、與名勝古跡風光的描述，重點還都是繞着音樂轉，對於這些

帶給我愉快回憶的文字，就像珍惜那段旅行中的日子，我有特殊的感情，現將之整理結集成書。

這一連串音樂伴我遊的多彩日子，都將是永留心底的美好時光。願將此書獻給所有喜愛音樂和旅遊的朋友。

# 音樂伴我遊　目次

# 香港的音樂天地

# 仲夏夜逍遙音樂會

在我的「音樂之旅」一書中，曾寫下了十二篇短文，報導我首次訪問香港的見聞，那次我在香港的停留時間，不過四天半，但是時間雖短，獲得的友情却深長難忘！

因此，當我展開「遍訪樂人故居」之行，為辦理歐洲各國簽證手續，第二度訪港時，日子過得從未有過的充實。每天早、午、晚三餐，都是熱情的香港樂人們邀宴，其餘的時間，不是音樂會，就是演講會、座談會、訪問等。我又認識了一些前次錯過見面機會的新朋友，雖然臨離臺北時，我剛從氣管炎、腸胃炎、淋巴腺炎的病痛中，復原一星期。在港的日子，又是炎夏溽暑，身心都覺疲乏，但與音樂接近的收穫，較第一次訪港尤為多彩多姿。讓我就先從「仲夏夜逍遙音樂會」說起吧！

我所以興致勃勃的趕往吐露港南岸的烏溪沙，參加立體身歷聲音樂欣賞會，固然因為我的確嚮往大自然中逍遙的欣賞音樂，還因為香港的立體音樂欣賞會一向辦得有聲有色，不僅僅是在大會堂的室內音樂會，還有室外的音樂欣賞會，至少在臺北還不曾辦過！

這次盛大的戶外音樂會是由烏溪沙青年新村主辦，「鞍山蒼蒼，吐露洋洋」，位於吐露港南岸的青年新村，從大學站乘小輪約十五分鐘即抵達，景色十分美麗。贊助單位有「和記電業有限公司」、「聯合汽水廠有限公司」、「音樂生活雜誌」，因此在音響器材的提供，飲料的免費供應，以及宣傳工作上，配合得恰到好處。音樂生活雜誌的主編陳浩才先生，在香港電臺主持了多年的音樂節目，爲星島晚報每天撰寫音樂專欄，又爲紅寶石音樂欣賞會編選節目，他爲逍遙音樂會安排並解說樂曲，再恰當不過了。我們一塊兒坐車到大學站，轉乘小輪到了烏溪沙，黃昏時分，青年新村依山傍水，音樂會就在那一大片廣濶的草地上舉行，四十九個喇叭箱早已就位，從香港、九龍等地購票前來的欣賞者也已陸續的到達。時間還早，我們在綠蔭下漫步，清風徐來，鳥語花香，那邊設有救生員的游泳場內，嬉水者在碧波綠水中載浮載沉；大小足球場、籃球場、網球場、乒乓球室、羽毛球場，許多青年朋友正在一顯身手。炎夏時節，烏溪沙的幽雅環境，正是消遣的好去處，若能同時欣賞由最現代之音響系統，播送雅俗共賞的世界名曲，陶醉在樂韻悠揚的境界中，此種享受，確是難得！

## ● 在草坪上欣賞音樂

六時整，成羣結隊的愛樂者，都集中在廣濶的草坪上，開始共進主辦單位準備的晚點，三五成羣，好不逍遙。斜陽西下的景緻，盡入眼簾，還有那一幅畫比得上大自然的栩栩如生?!

第一首樂曲是華格納的樂劇「女武神」選曲——女武神的飛馳。這首樂曲是第三幕的前奏曲，大神佛旦和大地女神愛爾達結合，生了九個健壯美麗的女兒，她們都是勇敢善戰的女武神，整天騎在駿馬上，在天空中奔馳，救護受傷的戰士，同保神域。當樂聲在空中揚起的刹那，直覺的使我感到「此曲只應天上有」，此情此景，就像仙境，火紅耀眼的陽光，逐漸自山後隱去，上弦月亦已躍出天際，萬道金光射向山前平靜的湖面，月兒則清澈、柔和的躺在染上了粉紅、銀灰、淺黃色彩的蔚藍天際，「女武神的飛馳」，雄偉的響徹雲霄，多彩的天空，越來越淡也越高聳。

緊接着，韓德爾的「水上音樂組曲」，緩緩的，蕭穆的響起——一七一七年夏天黃昏，英王喬治一世，在泰晤士河上舉行盛大的遊船會，幾十艘豪華的船，順着河水慢慢滑駛，突然，從靠近國王御舫旁的船上，傳出美妙的樂音，那就是韓德爾特為皇上的遊船會所寫的室外管弦樂曲——「水上音樂組曲」，音響富麗，構思雄大，最適合於在廣濶的河上與碧空下演出，置身於烏溪沙的黃昏草坪，遠望海灣中扁舟盪漾，伴着壯麗的「水上音樂組曲」，是多麼不凡！

天色漸漸暗了，月兒四周呈現月華一片，星星點點閃爍，穹蒼是如此寬廣沉靜，約瑟夫史特勞斯的「村燕」，從四處響起，歌聲是何等逍遙，聽村燕呢喃的語聲，疑是身處奧地利的鄉村！

露天聽格里哥的A小調鋼琴協奏曲，聽魯道夫‧肯夫的超絕琴技，是如此清純，一塵不染，雄偉的交響樂，更襯托出琴音的出類拔萃。

那四首著名的浪漫小品曲，醞釀出濃濃的愛的甜蜜！李斯特的「愛之夢」，有搖籃曲般的曲趣與眞摯的情愛，根據德國革命詩人福萊利希拉特的詩「能愛就愛吧」改寫：「我的愛之夢，將綿延直到永遠，雖然我倆遠分離。我的愛之夢，我知仍然綿延，雖然那並非現實。在沉寂的深夜裏，聽你奇妙的心聲，到黎明始知你已遠去。我的愛之夢，充滿柔情與蜜意，如同你把我懷抱，夜夜月下，願幸福充盈，愛情之夢，何歡樂！」

蕭邦「降E大調夜曲」，在夜空中夢幻般悠揚的歌唱着，呈現在眼前的，有南國滿天的繁星，有無語的薔薇，還有棕櫚與翠柏，甜美無比。

舒曼的「夢幻曲」樸素而抒情的引我們囘憶起兒時的天眞歡樂，縈廻難忘的往事，那夢幻般輕柔縹緲的境界，獨特的浪漫氣息與情調，使你深深的沉醉！

## ● 青年人的樂園

還有馬提尼的「愛之歡愉易逝」，敘說的雖是一位失戀青年，悲嘆西爾比亞姑娘的負心，卻不脫感傷的浪漫情趣。蕭而化教授曾譯詞爲：

「可嘆可悲，歡樂竟倏爾消逝。更可悲，餘生萬事眼前灰。記往時牧場上，曾指小溪流水，山盟海誓此生相守相慰，信約都在，何轉眼意別心非。此心已碎，叫我悲訴與誰！」遭折摧，只剩滿腔悲苦，流不盡傷心淚。

烏溪沙青年新村，是青年人的樂園，但見草坪上成雙、成羣的青年人，或躺或坐，何其逍遙！精心設計的節目，有如層次分明的油畫，隨着山風、海風，習習吹來。

李查史特勞斯的交響詩「玫瑰騎士」之後，緊隨着貝多芬的「田園交響曲」，貝多芬在音樂中抒發了他熱愛大自然的胸懷，而徜徉在夜空的大自然裏，浸蝕在美好的樂音中，烏溪沙逍遙音樂會雖短暫，逍遙得如何能忘！

# 聽中國藝術歌曲之夜有感

整整八十四天的環球旅行，出席了牙買加舉行的第二十屆世界民俗音樂會議，訪問歐美樂人與音樂勝地，步出最新設計的音樂廳堂，再步入歐洲古老的歌劇院，最佳音響與演出的醉人旋律，伴着我從西半球繞回東半球。當我置身於香港大會堂的「中國藝術歌之夜」，那流動着中國人熱血與情感的音樂，會堂中自己同胞的激動熱潮，將我整個心坎充塞得滿滿的！繞着地球飛行了幾萬哩路，為了追尋屬於這世界的許多美，我與奮的發現，最震懾中國人心絃的還是中國音樂。

有深度的藝術，最能啓發人們的靈感與智慧；在「中國藝術歌之夜」中，會不自覺的使你追憶，思念中華民族的久遠文化！六十年來的十八位名作曲家，將古典的、現代的中國文學詩詞作品的意境音樂化，正如音樂會的指揮兼編曲者林聲翕教授在節目單的前言中所說：「……讓我們大家陶醉在這些中華文化的馨香氣息中，沉緬在這些不朽詩歌的旋律中，迎向那人性的光輝！」

二十五首詩詞與音樂的結晶，在演唱者與演奏者的介紹下，帶給我們中華音樂文化更深更美

的意境。

我十分喜愛節目單上二十五首歌的編排，不論是選曲的依據與次序的安排：從六十年來中國音樂的啓蒙時期，蕭友梅先生、陳田鶴先生、黃自先生、趙元任先生、廖青主先生等較早一輩的初期作曲家的作品，到李抱忱先生、劉雪庵先生、勞景賢先生、胡然先生、李惟寧先生、林樂培先生、許常惠先生、陸華柏先生等作曲家的中期作品，一直到現代作曲家林聲翕先生、黃友棣先生的歌曲，每一首歌都有它的特色，不論創作的路線是如何不同，每一位作曲家都有它獨特的風格；當我細細欣賞咀嚼、回味這些我幾乎都能背熟的歌時，發覺從一位演唱家到另一位演唱家，從一首歌到另一首歌，整個情緒的起承轉合是那麼樣的自然，現實中的舞臺，似乎將你帶至人生的舞臺，聽古今詩人傾吐他們的心聲，聽音樂家們將詩人的情感加以美化，重新體驗，重新發抒，於是一些熟悉了的句子也有了更深更美的意境，聽眾的思維、情感也隨着奔馳於古往今來的時空中，是偶然的巧合？抑或節目編排者的精心設計？我喜愛這份節目單。

早就聽說香港樂壇有一位出色的女歌唱家江樺女士，去年訪港時未能晤面，卻從一疊「歌劇茶花女」在港演出時的劇照中，先見到了女主角江樺的美麗身影，今年七月訪港時，特地走訪江女士，也第一次在她府上聽到了她宏亮的歌聲，有深度的情感處理。黃自的「春思曲」、「玫瑰三願」、「思鄉」、「天倫」，江樺唱來極爲熟練，無論運氣、吐字、音色、表情，都有好的表現。從傷春、惜花、懷鄉而至博愛服務的崇高目標。着一襲寶藍色晚禮服的江樺，就如她的穩健

臺風似的，給人極美的感受。也許因為是第一位出場者，空氣中似乎有一絲兒緊張的氣氛，以致

在樂隊伴奏與唱者的配合上，偶而顯得不夠緊密。

第一次聽到李冰小姐的歌，是去年夏天我第一次訪港時，李冰正好假座大會堂舉行獨唱會，

事後我有了一份演唱會的實況錄音，歌聲圓潤甜美，充滿感情。當時，我寫下了對李冰小姐的第

一個印象是：「安靜而沉默，帶着那麼一絲絲的善感神情，可是却充滿了信心。」這次在中國藝

術歌之夜的節目單上，發現李冰唱的四首歌：林聲翕的「鵲橋仙」、「燕子」、胡然的「浣溪紗」、

劉雪庵的「飄零的落花」，一片感傷的情懷，傷「柔情似水，佳期如夢」的無可奈何，傷「剪不

斷如亂繭的春愁」，有「酒醒人散，傷時感懷」的愁，為「飄零落花」訴不平，由善感的李冰唱

這幾首歌該是十分恰當的，她的表情依舊深刻，情緒集中，聽說患了感冒一直未癒，否則當有更

佳的表現。李冰曾告訴我，她一向喜歡中國傳統的旗袍，當她一身古色古香的藍旗袍，唱這幾首

古意盎然的歌時，舞臺的畫面，空氣中飄盪的音符，似乎也隨着歌聲凝住了。

幾年前曾在臺北市中山堂，聽過徐美芬女士的獨唱會，也曾在一張現代歌樂作品的唱片中，

聽過她唱的一些清新的現代歌樂作品，徐美芬音量不大，但音色甜美內涵豐富，林樂培的三首

「李白夜詩」：「夜思」、「子夜秋歌」、「月下獨酌」，雖是迎向世界音樂潮流的新作品，但並

非新得令聽衆的耳朵不易接受，特別是一些喜愛所謂「現代與新」的聽衆，反而覺得它是別樹一

格的清新作品；許常惠的兩首自作詞曲的歌「等待」與「那一顆星在東方」，除了風格新穎外，

也是考驗女高音技巧的難唱的歌，特別是有幾處樂隊伴奏部份加入了打擊樂器，對歌唱者來說十分吃力。像「等待」中那句：「只有幾處觀望的窗洩漏燈光」，歌聲幾乎全給壓過，這也是徐美芬吃虧的地方，但是從實況錄音帶中，可以很清楚的聽出她努力的唱出每一個字的情感，效果要比現場好得多。還有她的美麗，在現場極為懾人。

一身鮮紅的打扮，費明儀女士的出現使人眼前一亮。過去，一向聽眾對她的中國民謠最為讚賞，在原始的泥土氣息中，散發出藝術的芬芳趣味。看看節目單上她的四首歌：蕭友梅的「問」、勞景賢的「五月裏薔薇處處開」、李抱忱的「汨羅江上」、陸華柏的「故鄉」，我有點替她擔心，似乎這些並非適合她的歌！但是，一開口，我就知道我錯了，我總算聽到費明儀的另一面，她對歌唱藝術的忠實，她一定非常用功的準備這幾首歌，她咬字極為清晰，她情緒十分集中，她對這幾首歌的表情處理，有她獨到的地方，她把「汨羅江上」唱得更加深刻，她唱活了原不十分適合她的戲劇性的「故鄉」，在「中國藝術歌之夜」中，費明儀應該開心的笑了。

鄭棣聲先生該是一位非常幸運的男高音，因為萬綠叢中一點紅，他是七位歌唱家中唯一的一位男高音，他唱的四首歌是：青主的「大江東去」、李惟寧的「漁父」、吳伯超的「桃之夭夭」、范繼森的「安眠吧！勇士」，有豪邁、有抒情、有輕快、有悲壯，是一組極為討好聽眾的歌。鄭棣聲的音量不大，因此在管絃樂的伴奏下，也吃虧些，同時，我想抒情的歌曲應是更適合他的。錄音帶中的效果亦較現場為佳，有幾處高音的破聲，許是因為緊張的緣故造成的，到底他

是惟一的男高音，心頭的負擔也許重些吧！

當楊羅娜女士穿着她那襲開着高叉的水綠色禮服出現時，雖然我沒有聽到驚叫的聲音，但可以感覺出每一位在場聽眾的驚嘆聲即將呼之欲出，已到了喉頭，因為她的艷麗，再為她那襲走在時代潮流之上的別緻禮服。其實，我從第一次見她開始，每一次她都會給我想讚嘆的情緒，這也就是耀眼的楊羅娜了。黃友棣的「問鶯燕」、黃國棟的「放一朵花在你窗前」、趙元任的「過印度洋」、林聲翕的「白雲故鄉」，都是很動聽的抒情歌。「白雲故鄉」是四首中她表現得最好的一首歌，一方面固然因為這是一首流傳得很廣，聽眾都熟悉的歌，同時在作曲者的指揮伴奏下，情緒的處理該是更為密合，據楊羅娜告訴我，到新加坡舉行了幾場獨唱會，趕回香港立刻又接上了這場音樂會，未及喘息，練習時間也不夠，要不然，她一定會有更好的表現。

節目進行到此，相信每一位聽眾都會有一個感覺，這不但是一場可聽的音樂會，也是一場可看的音樂會，就像我曾經強調過的：「香港的女歌唱家們都很漂亮！」人人都是愛美的，就差不是選美了。因此，聽眾的情緒始終是高昂的，會場的氣氛更是熱烈的。當來自臺北的辛永秀小姐出場時，從掌聲中，我發現它不僅僅是給予一位國際歌唱比賽的優勝者，它更是給予一位來自祖國的音樂家。

林聲翕的三首近作：「路」、「望雲」、「何年何日再相逢」，對聽眾也許是陌生的新作品，對我却早已熟悉得能背出了。因為它是我所主持的中廣公司「音樂風」節目的每月新歌，我曾經

在節目中播出過無數次。「路」是去年四月，我所策劃主持的「林聲翕作品演**奏會**」中，由男高音楊兆禎先生首次唱出的，後兩首都是由女高音辛永秀小姐作首唱。但是，一向都是鋼琴伴奏，這次在大會堂，由作曲者重新編曲，在管絃樂的伴奏下，重新唱出。辛小姐唱出了過去沒有的水準，她的吐字更加清晰，她的表情何等細膩，聲音的運用自如極了，臺風更是優雅美好，我發現這幾首歌更美了，也發現管絃樂的伴奏部份美得太有情調，更發現香港的愛樂者眞熱情。當然，不可否認，這也是作曲者的情感結晶，演唱者與伴奏者的緊密配合，給音樂會帶來了高潮。

由全體獨唱家合唱林聲翕作曲，徐訏作詞的「祝福」，作為整個節目的壓軸，又是多美的安排！誰不願意以純潔、深厚、眞誠的情感祝福人！也接受祝福？六位美麗歌唱家的美麗歌聲融合在一起了，至今，那管絃樂伴奏的最後一個極輕的和絃，一直給我一個綿延無盡的感覺，在低喚着那祝福的情感是永恒的！

回過頭來，再談談管絃樂伴奏藝術歌。記得今年四月十二日，中廣公司在臺北市中山堂擧行了「中國藝術歌曲之夜」，事後中央日報副刊的短評，曾為文推介讚揚，特別提到以管絃樂伴奏中國藝術歌曲是一種更豐富同時美化的表現方式。我更覺得，當音樂給予詩詞更美的意境時，當管絃樂的伴奏給中國藝術歌曲染上更濃的色彩，自然收到更美好的效果。但是，以管絃樂伴奏，最不可忽略的是編曲的效果，以及樂隊的配合，在這一點上，我想借用主辦「中國藝術歌之夜」的「音樂生活」雜誌在節目單後頁致意一文中所提：

「……此次音樂會獲得成功，林聲翕教授、諸位聲樂家及華南管絃樂團各位團員居功至偉，特別是林教授一人肩負起大部份樂曲編譜，指揮樂隊之責十分吃力，其為藝術而任勞任怨之精神，十分值得我們欽佩！」

近兩年來，在音樂工作的推展上，有幸與林教授合作，使我深切的認識林教授的熱愛音樂，熱愛國家，以及為音樂藝術的犧牲精神。回憶去年八月，在中廣公司總經理黎世芬先生為歡迎回國講學的林聲翕教授夫婦的餐會上，談到如何提供、推廣真正能陶治身心的健康歌曲，在座的音樂家們熱烈的發言，尤其林教授更發表了許多寶貴意見。會後，黎總經理特別囑咐我在這件工作上努力。終於，四月裏，我們有了臺北的第一次「中國藝術歌曲之夜」，而林教授更安排了香港的「中國藝術歌之夜」，他說：

第一：為了響應祖國開國六十年的推展音樂活動。

第二：加強臺港兩地的音樂活動交流（請了女高音辛永秀與單簧管吹奏家薛耀武來港，共襄盛舉）。

在八十四天的環球音樂旅行結束後，在香港的大會堂，在「中國藝術歌之夜」的醉人旋律與動人氣氛中，我深深的發現，最能震動中國人心絃的，還是中國音樂。

# 我聽辛永秀獨唱會

這兩年來，經常有機會在各種不同的場合欣賞辛永秀的歌藝，却沒有一次比得上九月廿六日，她在香港大會堂的獨唱會那麼使我感動，為了港臺音樂交流的那一層特殊意義，為了音樂廳中香港聽衆無比熱忱的感人氣氛，也為了我們從沒有像這段日子這麼接近、了解過！

辛永秀獨唱會是由香港市政局與華南管絃樂團聯合主辦，同時由華南管絃樂團指揮林聲翁教授親自擔任鋼琴伴奏。據說這對活躍香港樂壇二十年的林敎授是絕無僅有的事，我却一點也不奇怪。他們曾經在臺北有過多次愉快的合作，或為音樂會的演出，或為電臺的錄音。還記得去年八月，林敎授與家人在臺渡假之餘，特別指揮臺北市立交響樂團為中廣錄音演奏及伴奏黃友棣敎授的管絃樂曲「佳節序曲」與新歌「美哉臺灣」，我請辛小姐演唱，這是他們的第一次合作。很快的，辛小姐卽為林敎授對歌曲的精練註釋及指揮伴奏時所醞釀的音樂氣氛所吸引，而對這位國內聲樂界的出色新秀，林敎授更時時給予鼓勵。去年，當林敎授應文化局邀請囘國講學時，一下飛機，卽對記者發表談話：「學術需要交流，文化需要合流。」為了讓香港的愛樂者多一次機會欣

賞祖國樂壇音樂家的成就，達成交流的目的，也難怪林教授在策劃、編曲、指揮「中國藝術歌之

夜」的繁重工作之餘，同時爲「辛永秀獨唱會」全力以赴了。

辛永秀在獨唱會的節目單上，安排了六組節目十五首歌，上半場的四組節目，按照年代的先

後，分別演唱義大利的古典與現代歌曲，及一組林教授的三首藝術歌曲，下半場的兩組節目，包

括四首歌劇選曲。除了前兩組節目外，其餘九首歌，過去我都在音樂會或錄音中聽她唱過。這位

在去年六月榮獲長崎舉行的世界蝴蝶夫人歌劇演唱比賽第五名獎的歌劇演唱家，聽衆總期待聽她

的歌劇選曲，這一次，我却更欣賞她在上半場節目中的表現。

辛永秀具備了天賦的美聲，她有清晰的發聲，正確優美的口型，而最能發揮她演唱魅力的，

是高音域的寬廣自然，音色明亮堅實，這些也是演唱義大利歌曲的必備條件，而她的聲音確實最

適合義大利系統歌曲的表現。早期的義大利歌，要求正確的呼吸法和美好的聲音，因此她在節目

一開始的第一首歌，就唱了義大利早期作曲家蒙臺維弟（C. Monteverdi 1567—1643）的「讓

死神來吧！」立刻讓聽衆得到感官上的滿足；這首歌在情緒的變化上比較單純，以徐緩的節奏，

傷懷命運的悲慘；第二首歌格魯克（C. Von Gluck 1714—1787）的「甜蜜的愛情」，也是一

心一意的表露對愛的追尋和忠貞，在這一組歌中，要算第三首歌，施基拉（F. Schira 1809—

1888）的「逝去的夢」最動人，辛小姐不僅唱出美好的聲音，同時更深刻的表達出詩和音樂，和

她演唱的當納弟（S. Dnaudy 1879—1925）「我摯愛的人」，有異曲同工之妙，自然，在這

兒，我們不能抹煞伴奏的功勞。

藝術歌是歐洲聲樂領域中的精萃，它所要表現的不僅是意境，更要極有深度的去刻劃出心理和情緒的變化，而聲樂的伴奏，最能加強音樂性和詩意的情緒以及唱者的語氣，可以說是一門完整的藝術。林教授不是一位職業的伴奏家，他是一位作曲家，對音樂有極深的理解力，兼備了哲學和文學上的高度修養，因此，從他對藝術歌的伴奏上，可以看出事前他是如何用心的在樂譜上分析這些歌，固然在幾處的伴奏中，音量顯得稍強些，但他們的緊密合作所帶給人的音樂的享受，真是絲絲入扣，感人心絃！

特別是第三組節目的兩首歌，齊瑪拉（P. Cimara 1887—）的「雪花」和雷斯比基（O. Respighi 1879—1936）的「歌女」，輕靈美妙的歌聲，伴奏的神妙節奏，真摯的情感，使音樂散發無比的芳香，輕柔的鋼琴伴奏美極了，彷彿真的見到雪花片片飄落，在多彩的花園中，一位老婦搖着搖籃中嬰兒唱着……接着是雷斯比基的「歌女」，音樂隨着自由的樂想，描繪出歌者對愛的情懷：「我願你是朝陽，我則是晚星，在遼濶的天空中，自由自在，你將是我永恒的愛……」。率直純真的氣息，像甘泉般芬芳沁人。這兩首歌的引人，表現的成功，還因為得自作曲者直接的傳授，原來辛小姐的老師，大谷列子女士，早年留學意大利，即曾經齊瑪拉的親自指點，他又是雷斯比基的學生的緣故！辛小姐演唱這兩首拿手的歌，自然是駕輕就熟。

藝術家的道途真是無比艱辛。一個歌唱家，練就了正確的發聲法，才得到了一件好樂器，等

得到了好的呼吸法，也不過是完成了踏入音樂領域的準備工夫。在辛小姐跟隨她的老師大谷冽子女士學習告一段落時，老師稱許她的聲音已由女孩步入少女的階段，但邁向女人的境界還需一段奮鬥的時日。語言的精確，文學的領域，音樂史的了解，風格的分辨……都有待更進一步的琢磨。當我聽了她唱完第四組節目林聲翕（1915—）的「白雲故鄉」時，滿心沁着欣慰的感動，因為她終於已踏進女人的門檻了。

還記得是她演唱會的前一天，「香水詞人」韋瀚章先生特地邀約我們共遊淺水灣，因為三十二年前，韋先生剛逃離日寇蹂躪下的大陸，來到香港，就是在淺水灣頭，感憶多難的祖國，寫下了「白雲故鄉」。同行的自然還有作曲者林聲翕教授。對於一位歌唱家來說，此行真是多難得的經驗！詩中的意境，一一呈現眼前，難怪當她再唱「白雲故鄉」時，細膩得如此扣人心絃！許建吾作詞的「路」，在伴奏的跋踄聲中開始，極富信心、朝氣的邁向前方，辛小姐明亮的音質，最能表現此曲的開朗與希望；余景山作詞的「望雲」，伴奏輕柔而多情，歌聲溫柔而凝聚着豐富的情感；在臺北，我曾聽她為錄音唱過這幾首曲子，一次比一次更深入其境，而此次在作曲者的親自伴奏下，她終於做了最好的表現，唱出了文學氣氛，相信這也是伴奏與唱者之間紅花綠葉的最佳搭配了。

辛永秀的聲音，適宜表現義大利系統的歌，更適宜表現義大利歌劇的表現。一位歌劇演唱家，不但要有宏亮戲劇性的歌聲，穩健優美的臺風，自然得兼備演劇的能力，辛永秀具備了演唱歌劇的

天資與智慧。普契尼（G. Puccini 1858—1924）「藝術家的生涯」選曲「繆塞泰之圓舞曲」、卡塔南尼（A. Catalani 1854-1893）「華莉」選曲「如此，我去遙遠的雪國」，普契尼「蝴蝶夫人」選曲「晴朗的一天」、「你，你這小天使」，我相信當晚的表現，讓聽眾欣賞了辛永秀拿手的戲劇性一面，表現出浪漫與戲劇性的情感。但是，我相信當晚的表現，她並沒有唱出去年長崎比賽時的水準——「你，你這小天使」的優異表現，是使她得獎的原因。但是當晚的表現，中間部份曾與伴奏未能密切配合，不知是否伴奏翻譜的影響？「繆塞泰之圓舞曲」可以更加輕快，「晴朗的一天」最後的高音失常了，倒是「如此，我去遙遠的雪國」表現最佳。我發現凡是抒情、較慢的歌曲，歌者與伴奏之間最能密切融合，當然，可以想像得出，他們的排練時間是非常倉促的，距離「中國藝術歌之夜」只有三天的時間；如能增加幾次練習，當能有更佳表現。

一場音樂會的成功，必定包容了多方面的因素，又花費多少人的心血。我要讚美周文珊女士對十六首歌曲所作的中文解說，不僅文筆流暢優美，解說扼要中肯，僅從她的文字，我似乎已感染出那充滿詩意的美麗情感，也加深了會場的藝術氣氛，我讀過無以數計的樂曲解說，周女士的娓娓道來，最為動人。

藝術家的道途除了艱辛，更是遙遠的，辛小姐有無比深厚的潛力，可以做得更深刻、更完美的發揮。林教授為音樂藝術的奉獻與成就，更是我們有目共睹的；不論教育、指揮、音樂活動的推廣，他都以奉獻的精神在付出。今後我們更盼望在創作的園地裏，是收穫最豐盛的。

# 中國音樂的過去、現在及將來研討會

香港中文大學崇基書院，為了慶祝創校二十週年紀念，曾由音樂系主辦了一項「中國音樂的過去，現在及將來」研討會與演奏會，兩個晚上的「中國音樂之夜」演出，安排了不少節目，像廣東手托木偶戲，潮洲民間音樂的獨奏及合奏，中國樂器的獨奏、合奏等；專題演講，講題包括粵劇研究、現代中國歌曲之分析、中國音樂之科學原理，特別是一項作曲家小組討論，由許常惠、陳健華、黃友棣、林聲翕、何可能五位作曲家，討論「我對現代中國音樂的看法」，格外具有意義。

音樂系主任祈偉奧博士，曾在「中國音樂研討會」的導言中說：「在開始討論之前，我想提出幾個難題，希望各位發表意見：

① 中國現代音樂為什麼大部份只表達可數的幾種基本情緒，特別是多愁善感一類？

② 中國現代音樂的節拍為什麼偏向於平淡和規律化？

③ 為什麼中國的新音樂，總是以中國的民間歌曲作為基礎，而幾乎完全忽略中國古典音樂？

④ 巴爾托克着重民間音樂，而不是高深的文學，他對中國現代作曲家，有何重大影響？

⑤各位對現代中國音樂家周文中的音樂有何感想？」

我所提出這段導言，不過想帶出在作曲上目前引人重視的一些問題，今天我要說的，却是幾位作曲家在創作上的心得，我想這是發人深省的題目。

## ● 林聲翕的遠見

讓我先從林聲翕先生的創作心得開始談起：

他首先強調音樂是文化的一部份，我們必須要發掘、整理，並發揚光大我們悠久、深厚的五千年文化；而在中國，音樂是哲學的一部份，老子、莊子、孔子、孟子、墨子，都從哲學的體系中，說明音樂的功能；而音樂的組織和編織的數理性，又是科學的一部份，像易經中卦象的推算，只不過是多元多次的方程式，這些數理，使音樂從一個單純的動機，變化到無限神奇，展現出新的面貌。林先生認為，要使音樂作品有內容，它一定是中華文化、哲學與科學的混凝品，中國的歷史與文藝，也都與音樂有關。

「作曲的理論與技術、樂器的取材與運用，不論古今中外，只不過是手段和工具而已，我們要創新，還要有自成一格的自創性。正如拉哈曼尼諾夫說過的：『如果你的作品明知與人雷同，那就是抄襲，如果與前人作品雷同而不自覺，那正顯出你的愚昧與無知。』」

因此，林先生強調，一首優秀的作品，一定要有內容，有優秀的技術，更要有自創性。

「我們不能够以新舊來判斷一首音樂作品的價值，而是說，它表現出多少時代精神和多少美，是否表現出一股領導時代的洪流。」

凡是墨守成規，好高騖遠，在創作上來說，他認爲是不切實際的。過去三十多年的創作生活，林先生從不局限自己的創作天地。他以古今中外各種理論與技術，來作多方面的嘗試。

「我常覺得，中國詩詞的境界，與音樂境界的意象美，是別國文字所沒有的，我在我的歌曲中，常用不同手法，表現中國旋律的特質，在伴奏部份，我試寫出中國樂器的樂語，也有散板的節奏，用碎點來表現氣氛。在樂句的運用上，儘量避免西洋音樂的完全中止式。

到底在音樂創作理論與實踐的發展過程中，是先有理論，還是先有作品呢？林先生幽默的說：

「這正像先有鷄蛋，還是先有母鷄一樣是謎！不過一切理論的建立，不過是作品的綜合，分析與歸納。」

### ● 寫出高貴的中華國魂

對於創作的心得，林先生最後歸納出一個結論：

「在目前，我們不要爲『保守派』、『急進派』、『先鋒派』、『實驗派』，或是『尊重傳統』、『反傳統』這些口號與名詞困擾。要知道傳統是從羣衆而來，只有寫出有血有肉有靈性的

作品，寫出中華民族的心聲，寫出高貴的中華國魂，才是一位眞正中華兒女的作曲者」。

## ● 黃友棣的論點

在這次中國音樂研討會中，黃友棣先生發表了「現代中國音樂的創作」，在許多論點上，他也持與林先生同樣的看法：

「在我看來，中國音樂必須中國化，同時現代化，世界化，但不應忘掉中國文化的傳統精神，亦不能缺少個性。」

對於目前音樂界的一些弊病，他亦清晰的指出：

「數十年來，中國人要將音樂現代化，愚昧地走了這一段寃枉路。學音樂的學生，從開始就全盤西化，對於中華民族的樂語，反覺陌生，甚而鄙視，這是可悲的現象。」

## ● 現代中國音樂的創作

黃先生認爲，每一個國家，都可以在保存自己固有音樂色彩的情形下，給世界樂壇以貢獻。

所謂現代化，並非模仿歐美時尚，世界化並非徒然放棄民族個性，中國化也不是徒然保守殘舊的材料，而是在我們源遠流長的傳統文化裏，保存好的，掃除壞的，重新創造。

要使中國音樂中國化，黃先生認爲不可忽略幾項材料：中國古曲以及各地民歌；將中國樂曲

的慣用語與句法，組織於樂曲之內；中國詩詞字音的平仄變化，可善於運用在聲樂作品中。「爲了中國音樂必須現代化，要使現代的樂隊，皆能演奏，必須使用十二不均律，若非如此，則和聲方面會產生複雜的難題。

凡是合唱、合奏的樂曲，不應只是全體齊唱與齊奏，而應該有主有賓，有唱有和，有對答，有呼應。

中國風格音樂創作，應以中國傳統的調式爲骨幹。樂曲之中要側重調式的曲調與和聲。和聲的基礎法則，根據古典音樂的法則而擴展其範圍，跳出狹窄的限制，至於節奏的變化、音色、曲體、中國樂器之運用，都可自由選擇。

從歷史上看，中國文化，素有大熔爐的力量，可將外來文化熔解。目前我們的科學、技術均落後，必須迎頭趕上，同時不能失落我們重倫理、尚禮樂，不偏激的傳統精神。唯有我們有堅強的文化傳統，方能有文化熔爐的力量。中國音樂的創作，也正如此。」

## ● 許常惠論創作的道路

雖然西方音樂在元代已經由傳教士帶入中國，但接受它是在十九世紀以後的事。近六十年來，我們在發展音樂的道途上，有以西洋技術來創新中國音樂；也有人致力於整理發展自己的音樂遺產。許常惠先生將六十年來中國作曲家創作的道路，分成三個階段：

一、中國接受歐洲的音樂，是由日本間接來的，那是受日本維新的影響。民國初年作曲只有旋律，並沒有和聲，用五聲音階寫成，但受西方主音、屬音、中心音的犧牲。當時寫得最好的音樂家是劉天華。

二、民國十八年，黃自從美國囘來，中國音樂家在此動亂時期，創作了豐富的作品：1.用西洋形式和方法來創作中國音樂。2.中國旋律配西方作曲技巧，用西方的和聲，襯托中國的旋律。3.採用西洋方法，盡量保持中國音樂的風格，五聲音階的優美特點。這時期的作曲家，有黃自、林聲翕、黃友棣等。

僅僅三十年，中國音樂家把西洋古典派的技巧應用於創作中國音樂，表現出激昂大時代的心聲，是很驚人的進步。此外，還有不同風格的創作，像林聲翕的「西藏風光」，黃自的「山在虛無縹緲間」，這首合唱曲若用中國樂器來伴奏，中國唱法來唱，會更加有中國風味。

三、對於現代的中國作曲界，許常惠提到，自從一九四九年後，荀貝格與斯特拉汶斯基的音樂傳進來，因此，使用西洋近代作曲技巧來作曲的中國音樂家有不少，他特別推崇周文中在國際樂壇上的受重視，認爲他的管絃樂作品，特別是「花落知多少」，配樂十分新鮮，同時亦注意到了中國音樂精神的表現。

## 如何復興中國音樂

最後，許先生所強調的論點，與林、黃兩位先生不謀而合：「作曲技巧並不以不同風格來評定好壞優劣，更不分古今中外，問題實質是在作品裏是否能表現中國音樂的風格和精神」。

對於如何復興中國音樂，許先生也提出他的看法與作法：

「我始終認為，音樂是一種思考現象，作品就是作曲者思考表現，每一樂句的反覆與發展，每一節奏的律動與進行，每一音色的變化與浮沉，每一曲式的展開與構成，都表示着作曲者思考的反覆與發展，律動與進行，變化與浮沉，展開與構成的形式。

我不認為作曲工作是純粹由音響要素的組織或構成來成立，儘管對於一個作曲者來說，那是必須具備的條件和能力，但在作曲工作之前或之中，隨時隨地，需要一種感動來推動他的工作，這也是可以稱為作曲工作的動機，是純粹對真、善、美的激動而獲得，這個感動引起我強烈的慾望去作曲，去組織音樂要素，去創作音樂」。

許先生認為，能使作曲者感動的因素，似乎充滿在這個世界，像大自然中的景色，人與人之間的真情流露，思想的探求或衝突，現實生活的深刻體驗，偉大文藝作品的感動力……。他對於古老的音樂，特別是包含了民間故事與民間感情的中國民間音樂，最易引起新鮮的感動。

「對中國民間音樂的再發現，或對中國傳統音樂的再估價，激發我的創作與新的探求。從中國古老而豐富的文化遺產中，去發掘、比較、研究、綜合的作業，必然會產生無法估計的新感動

和創作。我接受杜比西以後的所有現代音樂的語法，是作爲豐富我這個現代人的手段，絕不會使我排擠或放棄過去豐富的文化遺產」。

## ● 陳健華的創作

陳健華先生，是一位留德青年作曲家，他對於中國音樂也有他個人獨到的見解，他認爲若先能了解作曲家的創作動力，除能了解作曲過程，更有助於音樂欣賞。而藝術家的創作衝動可分爲：

1 表達衝動——將內在悲哀，歡樂感受訴說出，通過藝術材料的媒介，用理智含蓄的方法，表達出來。

2 遊戲衝動——以音的運動，作爲創作之最大樂趣。

3 模仿衝動——對於印象深刻之事物，通過自己採用的材料，再由自由模仿出來的慾望，就是模仿衝動。

「中國作曲家，由於熱愛大自然，我個人覺得有很多模仿衝動的成份在內，中國古琴曲，幾乎每一首都有標題，近代中國作曲家也有這個傾向，幾乎許多中國藝術家，皆由觸景生情引起創作慾望。中國藝術家的模仿衝動經常建立在氣氛、情趣、境界、詩意等階段上，我經常大聲疾呼，中華民族有其特有的精神面貌，如果完全以藝術觀點來講，要發展中國音樂的民族風格，應該重視民族精神的發揚，而不須過份重視採用傳統的音樂材料和手法，因爲那只代表過去中華民

族的風格」。只有根據民族精神去尋找新的音樂語言，中國音樂發展和前途才有更進一步的可能。

如何將中華民族精神反映在作品中，陳健華先生認爲可包括下列五點：

1 詩意性。2 標題性。3 形象性。4 中庸性。5 含蓄性。

「我自己的創作，也在不斷的嘗試中，我用五聲音階基礎來寫作，也用現代手法來處理傳統旋律，同時，更自由創作，將中國音樂之精神，昇華到一個新的境界。」

最後，我想介紹一位美籍音樂家，亦即崇基書院音樂系主任，何可能先生對作曲的一項論點，作爲本文的結束：

## ● 何司能對創作的論點

「作曲不是全靠靈感，要有技巧，同時加以整理發揮。舒伯特作曲靠靈感，因此作品多片斷；莫札特的材料多，擅於整理；貝多芬材料用得少，但善於發揮盡致。

要有創作力，要打好根基，這是所有作曲家的座右銘，若不注意作曲的基本訓練，像和聲、對位等技巧，是發揮創作力的一大阻碍。外國的音樂學校，依據音樂史，作曲技巧的演變，像基本訓練，由巴羅克時代的對位法，古典的和聲學，舒伯特和舒曼的伴奏法，合唱的寫法，華格納的半音階到現代的各種作曲技巧，不喜歡的東西也學，學了也許會喜歡，因爲它有它的天地。

有了基本訓練，便可用這技巧來表現你的風格和特色。」

# 音樂教育精論

## ● 留美音樂教育家劉池光

「音樂教育」一向關係着一個社會國家的音樂水準，也是推廣音樂最根本的動力，第二次訪港，有機會得識兩位音樂教育家，參觀了暑期小學音樂教師研討會，在整個旅程中，確實得益匪淺！

與劉池光先生相識，可說是極爲偶然的機會，因爲這位留美音樂教育家，正好自美來港渡假，並搜集寫作材料，應清華書院音樂學會邀請，以「美國音樂教育現況」爲題，主持暑期音樂講座，我們是在鋼琴家饒餘蔭先生作主人的餐會上初次見面的。

年輕的劉先生，畢業於美國「新英格蘭音樂學院」，後來在太平洋大學獲音樂教育碩士學位，曾任教於「美露斯女子大學」及「美露斯大學」，以及舊金山青年音樂隊助理指揮，現在擔任舊金山市立大學中國文化系主任。

劉先生曾在演講中分析美國時下音樂教育制度的利弊，以及美國音樂家在音樂教育上的種種興革，而近年來美國教育界的變革，都與美國教育制度有關。過去的音樂教育者，一向注重培養人才，發掘天才，目前，有大部份教育家却認爲主張實行普及的音樂教育，使人人有接觸音樂、學習音樂的機會。

過去美國中小學校都有樂隊，在運動或是遊行時吹奏，這些樂隊的水準，只够應付部份活動，對音樂的常識認識不够，近年來也逐漸解散了。

音樂比賽一向引起很大的爭論，美國新一代的音樂教育家，不太重視音樂比賽，也不主張音樂上的比賽，過去幾十年來，美國各州的音樂比賽很盛行。反對的人士，是擔心比賽會摧殘有音樂才能的青少年，怕緊張的比賽會窒息他們的藝術才能，至今這個問題仍引起爭論，也就是如何不用比賽的方式，來培養音樂人才。

音樂家不能學有所用，在廿世紀的今日世界各國，已是很普遍的現象。爲了生活，許多有才華的音樂家，不能以音樂作爲終生職業，或是改行，以音樂作爲業餘的興趣，或是埋首於教育中，犧牲了創作與演奏，的確要有健全的音樂教育制度去推動，劉先生認爲，美國的音樂教育家們，除了努力於普及音樂教育，亦致力培養音樂天才，而他們的成績，是值得我們借鏡。這也是美國音樂教育界人士面臨的嚴重問題。

## 薛偉祥的音樂教育觀

與音樂界的朋友相識，傾談眞是十分愉快的經驗。薛偉祥先生很健談，曾獲美國賓州孟士德大學音樂教育碩士學位，並獲英國皇家音樂院 F.T.C.L. 及 L.R.S.M. 文憑，他還是一位出色的男中音歌唱家。目前在九龍華仁書院擔任音樂主任，並在中文大學、崇基書院及香港大學任教。他對於音樂教育的一些觀點，倒是新鮮也值得我們重視的。

「在音樂教育的範疇中，借節奏訓練可以促進人與人間的合作，使我們過有秩序有規律的生活；和聲的諧和，可以進而達到社會、家庭及本身關係的諧和；而音樂比賽可以增加互相砌磋觀摩的機會。但是何以今日社會秩序紊亂？音樂工作者互相嫉妒，表現出虛僞、狹窄的門戶之見，他們不也受過音樂的專業訓練？那麼音樂眞能改變一個人的個性嗎？對建立一個美的社會能起作用嗎？」

對於這些問題，薛先生認爲：

「從許多音樂工作者的氣質，再從一些音樂氣氛濃厚地方的社會狀況來看，音樂教育確實能改變人的氣質，改變社會的風氣。問題是接受什麼樣的音樂教育。是否聲樂、器樂、理論、合唱、合奏的培養與訓練，就是音樂教育的最終目的呢？音樂教育的目的，是很直覺的通過感覺器官而激動內心深處，再來改變人的性格、生命和氣質。因此，從事音樂教育的工作者，就要在好

的音樂中培養好的氣質。」

對於氣質的培養，薛先生也有很獨到的見解；他認爲像書本中的啓示，大自然的感染，都有助於氣質的培養，教育的人有了好的氣質，才能使受教者改變。

對於教學的技術，薛先生強調必須順應兒童生理心理的發展，順應社會的進化，文化的發展，對於新舊技術都要學，才能適應現代音樂思想和語言。

另外，他認爲音樂教育應該是全面的，要認識音樂知識的各方面、與音樂有關的藝術，才能求得精深的了解，因爲「精」是建築在「博」上。

聽了他對音樂教育的一番話，的確很有啓發性。

談到這兒，使我回憶起對音樂教育一向重視的香港聖保羅男女中學，七月廿九日在大會堂舉行的音樂會。

每年全港校際音樂及朗誦節，聖保羅男女中學總得下了許多項目的冠軍，特別是合唱這一項目，中學部和小學部，總是得冠軍。正巧七月廿九日，他們在大會堂音樂廳擧行得獎項目的表演，我能欣逢其盛。入場券分三元、五元及一百元港幣三種，照例都售罄，可見他們的號召力。

在中學部的鍾華耀老師、小學部的黃勵貞、陳晶瑩幾位老師的指導下，節目十分精彩。小提琴、雙鋼琴、小歌劇、口琴隊、合唱團……，他們的成績，正可表現出香港學校音樂藝術的總展覽。

## ◉音樂教師研討會

另外值得一提的是在九龍紅磡香港工業學院舉行的小學音樂教師研討會。為期三個半天的會期，請了香港代表性的幾位專家指導，我看五、六百位音樂老師，十分認真的參加研討。

每一個專題演講，分為一小時的講述、三十分鐘的討論，一個上午正好是兩個專題。我願意把香港教育當局負責人列出的講題提一筆，也許可以作為一項參考：

「才能教育」，亦即有別於天才教育的一般性音樂教育；「視聽教具在音樂課之應用」；「如何組織學校合唱團」；「小學四年級音樂示範課」；「音樂欣賞的原素」。

從這幾個切合實際情況的講題看來，音樂教師們的獲益該是匪淺的。

# 香港音專的愉快訪問

與香港音專一批年輕的教授們相聚，是令人十分愉快的經驗。這所創辦至今已有廿三年歷史的音樂學校，經歷了重重困難，至今猶屹立不動，也因為年輕的校長胡德倩女士，校監黃道生牧師，及諸位老師們的愛心維護。

## ◉馮瀚高的音樂家庭

畢業於英國皇家音樂院的胡校長，一直在默默耕耘中，作育英才，在她的安排下，我訪問了音專的幾位主要教授。

民國五十年，我國留法小提琴家馮福珍小姐，在臺北市中山堂舉行小提琴獨奏會，真可說是轟動一時。因為這位年僅十八歲的女孩子一年前，剛自巴黎音樂院，以小提琴班第一獎畢業，這不但是中國人獲得巴黎音樂院第一獎的第一人，同時這位新進氣銳的中國小提琴家，她穩固結實的技巧，雄厚大方的音色，藝術家的氣質風度，無不令人刮目相看，也自然而然的想起她受的教

育和她的家庭。

沒想到這次能在音專訪問馮福珍的父親——馮瀚高先生。這位大提琴家兼音樂教育家，並為該院音樂史研究員。畢業於巴黎音樂院弦樂教授班，在福珍還不到十歲時，就帶着學音樂的兩姐妹，來到了巴黎。馮先生年近六十，氣質溫文爾雅，他告訴我：

「福珍從小就不曾進過正規的學校，小時候，見到姐姐拉琴，五歲開始，由我教她學琴，姐妹倆的一般教育，是由母親負責。雖然朋友們都覺得我們的教育方法有問題，我們還是照樣的繼續了六年。然後全家來到巴黎，她們就進入巴黎音樂院接受專才教育。姐姐因為較緊張，就改學理論和指揮，我想，像音樂藝術這類才能，一定要通過專門的訓練，才能產生好的成績。」

馮先生在香港音專教授配器法與音樂史。我問起福珍的近況：

「她離開香港的七、八年時間裏，一直在盧昂（離開巴黎約三小時車程）市政府的弦樂隊演奏，後來在靠近英國海峽的 Caen 省音樂院教琴，每年都回到盧昂參加演出。她在一九六六年結婚，一九七一年五月裏，已經生了一個女孩。雖然她很想回來，總因為工作關係分不了身，而無法如願。」

馮先生所著的管絃樂法一書剛出版，可見得在教書之餘，他還忙着著書立說，可惜因為時間關係，我們的談話只得暫時告一個段落。

## ● 陳頌棉的音樂經歷

記得第一次訪問，見到幾位香港的女歌唱家，曾驚於個個貌美出眾，風度高雅，這次見到陳頌棉女士，更證實了我的觀點正確。在正式訪問她之前，曾經在大會堂，香港音專慶祝成立廿一年的紀念音樂會上，聽她演唱黃友棣民歌組曲「跳月」，陳女士唱作俱佳，她美麗的外型與溫柔的個性，的確是很好的歌唱表演人才。但是，她主要的經歷，却並不是唱⋯

「我是在香港音專的前身——中國聖樂院的鋼琴科畢業，當時聲樂是我的副科，後來我並且考獲了英國皇家音樂院教授鋼琴文憑（L.R.S.M.）、演唱文憑（L.R.S.M.）以及英國東尼蘇法音樂院鋼琴文憑（A.T.S.C.）。」

陳頌棉除了是一位鋼琴老師，她的演唱經驗却更豐富，她唱過清唱劇「琵琶怨」中的王昭君，及歌劇「馬嵬坡」中的楊貴妃。

## ● 莊表康與周少石

在沒有見到莊表康先生前，就曾經從錄音帶中，欣賞他演唱琵琶怨中的漢元帝，曾驚嘆於這渾厚柔美的男中音音色，眞是難得。當我訪問他時，他那低沉，濃厚而略帶磁性的聲音，似乎天生就是爲演唱男中音的。莊表康和陳頌棉經常合作，是一對好搭檔，她唱王昭君，他唱漢元帝，

她唱楊貴妃，他唱唐明皇。他原在上海音專聲樂系肄業，後來亦考獲英國皇家音樂院（L.R.S.M.）英國克溫音樂院（A.T.S.C.）等聲樂文憑，及英國聖三一學院（F.T.C.L.）院士銜。

他同時在香港音專及民生書院任教。說起目前香港的音樂環境，他說：

「我感到此地中小學校的音樂教育，似乎是在替演唱流行歌曲打好基礎，這種情況是極需改良的。當然在藝術歌曲方面，希望能創作些歌詞易懂而感人的歌曲。」

說起創作，周少石先生，可說是一員生力軍，「琵琶怨」中的兩章就出自他的手筆。周少石先生畢業於中國聖樂院理論作曲系，在音專擔任合唱指揮與作曲等課程，他亦考獲英國皇家音樂院理論作曲文憑。目前還是香港青年會樂韻合唱團的指揮：

「如果有機會，我願回國觀摩，把所學貢獻國家，達成海內外的文化交流。」

## ● 主持教務的許建吾

曾經回國講學的許建吾先生，這次是以音專教務主任的身份接受訪問，他和音專已有二十年歷史的感情，除了主持教務，他同時擔任美學和歌詞通論的課程。

「在今日國際情勢動盪的環境，以及我文化復興聲中，文化工作是佔極重要的地位，願祖國對海外各地的學校及青年們，能多加關懷，有機會更應邀請青年音樂家們回國看看。」

這位已屆七十高齡的長者，語重心長的說了許多。他對流行歌曲也無限感慨：

「香港音樂界對這方面也很注意。在我本身和一些流行歌曲的作詞者也有交往，但是一般的看法，總覺得自由祖國輸出了大量歌詞不潔的流行歌，這是很可悲的現象。我們願意發起「今日之歌」運動，提供健康、愉快的歌詞，希望能扭轉這種情勢。」

對於這個問題，我聽到太多同樣的見解，不能不令我們有所警惕了。

● 中華兒女的心聲

最後，我又與音專校監黃道生牧師談他的理想抱負。香港的公私立學校，政府規定必有監督，向政府負責法律上的責任與地位。黃校監將香港的教育環境作了一番分析：

「香港是一個高度物質主義的社會，只有文明，缺少文化，連帶教育也讓人誤會它的商業性，學店名稱到處可見。真正要從事教育工作的人，必需先克服有經濟上的困難。我是一個牧師，也是受了長時期國民教育的中華民族兒女。對於音專的成長，我非常清楚，因為我是在音專創辦的第二年，就進入理論作曲系就讀，音專的老師們，在精神、時間、金錢上所作的犧牲，我也很清楚。這二十年來，畢業學生在南洋、香港所作的貢獻，也讓我們十分欣慰。

我覺得音樂這樣藝術，很容易表達人心中的意念。進一步可藉音樂來鼓勵人生走上正確的途徑。世界充滿了敗壞，不滿現實的風氣。對於新生的一代，對於中國古老的文化，在香港這一個特殊的環境下，該如何發展？這是我們的重責大任，也讓我們時時警醒。」

黃校監的一番話，道出了在海外的中華兒女的心聲，與香港音專的老師相聚，是不是讓我們

除了多了解這個角落的概況，也給了我們啓示？

# 美國音樂遊踪

## 再訪洛杉磯

揮別洛杉磯不過一年，沒想到藉着出席牙買加舉行的世界民俗音樂會議，在美國國務院的安排下，我又能很快的再回來，使許多初次訪問時未能如願的希望，都得到了補償。我曾與幾位曾在美國國務院安排下訪美的朋友們談過，與其馬不停蹄的在各個大小城市奔波，倒不如固定在幾個少數城市，學自己想學的，看自己想看的來得實際，由於在洛杉磯能就近得到韻姐的照顧，因此我選定了洛杉磯，希望能在CBS Center實習一段短時間，訪問當地幾位著名的音樂家，聽幾場渴望已久的好音樂會，然後在前往牙買加的途中，在華盛頓稍作停留，特別是為了新落成的甘廼廸中心，這相當於紐約林肯中心的表演藝術中心。

這一次我一共在洛城停留了三星期左右，雖然CBS Center因為種種原因不能為我安排實習節目，我還是花了半天的時間，對龐大的這個哥倫比亞廣播公司節目製作中心作了初步的認識，也因此使我有時間幾乎跑遍了所有在洛杉磯的廣播與電視臺，訪問了世界著名的合唱指揮羅傑華

格納（Roger Wagner），洛杉磯愛樂交響樂團的指揮葛哈‧薩莫爾（Gerhard Samuel），

幾位出色的中國青年音樂家，還有充裕的時間聽了許多出色的音樂會，玩了幾處名勝，日子眞是

充實極了。

## ●好萊塢露天音樂廳

置身於世界著名的音樂廳堂中，享受那有着最佳音響與氣氛的音樂會，是我整個「遍遊樂人故居」行程裏，最寶貴的經驗了！紐約的大都會歌劇院，洛杉磯的音樂中心，維也納歌劇院，倫敦的阿伯特堂，慕尼黑皇家音樂廳……。但是，卻沒有一處比得上好萊塢露天音樂廳的動人了！

近兩萬名聽衆，共聚於羣山環抱的夜空中，那好似來自山谷，又似來自天籟的樂音，時而輕柔如同嘆息，時而雄壯如萬馬奔騰，時而清脆如珠落玉盤，又流暢如行雲流水，伴和着夏夜林間偶起的蟬鳴聲，何似在人間？它撫慰着心靈，驅走了一切煩憂！

好萊塢露天音樂廳（Hollywood Bowl或稱圓形音樂臺）是全美最大也最著名的露天音樂演出場地。每年夏天，都安排了爲期十週的演出，有音樂、舞蹈、小丑戲等的表演，歡迎六歲至六十六歲的人士光臨。兩年前第一次訪洛杉磯，一年一度的夏季音樂節還未展開，曾在熾熱的陽光下，漫遊廳中。貝殼形的音樂臺上，有許多爲音響效果的特殊裝置，近兩萬個座位，有「包廂」，有「統座」，走道上舖着地氈，茂密的叢林中，座位依着山勢級級高昇，這座有牆無頂的場地

中，絲毫聽不到場外汽車的噪音。當時只能想像着臺前的水池中，映着臺上生動演出的五彩倒影及音樂在滿山遍野廻響的迷人氣氛。去夏在美國國務院的安排下，終於如願以償的在音樂季裏，多次進出露天音樂會了。

從七月六日至九月十一日止，爲期兩個半月的音樂季，共推出三十場正式音樂會。夏令音樂活動的節目，由洛杉磯愛樂交響樂團和來自世界各地的名獨奏家演出，大多偏向通俗性，演奏古典派、浪漫派、印象派或民族樂派的作品，像巴哈、貝多芬、舒伯特、布拉姆斯、葛利格、布魯赫、德伏乍克、西比留斯、李斯特、杜比西、斯特拉汶斯基等作曲家的交響曲，或是協奏曲、序曲湊成一組節目，那晚的華格納之夜，算是比較艱澀的內容。每個週六則推出一齣音樂會形式的歌劇，像「茶花女」、「卡門」、「蝙蝠」等最易討好的劇目。接連幾個晚上，我作了好萊塢露天音樂廳的座上客，使我感動的發現，美國人民對音樂活動的熱衷。近兩萬個座位，總是座無虛席，夜空裏，山坳中，他們或穿着晚禮服，或着便服，帶着禦寒的披肩、夾克，享受一個有星光作伴，充滿音樂的夜晚。散場時，要疏散近萬輛汽車，往往要候上一小時才能上路，人們也都耐心的等候，秩序井然！但若能在日落前趕到，帶着野餐盒，先享受一個美麗的黃昏，那麼就可以停車在進出容易的地區，避免散場時的擁擠了。

比起大都會歌劇院的票價，露天音樂廳幾乎便宜了一半。週二及週四晚的演出，分一元至六元五角的六種；週六晚的演出，往往長達三小時，票價分一元五角至七元七角五分的七種；還有

一羣熱愛音樂的聽衆，購買整季的連票，自然更便宜了！另外像許多志願服務的女士們，每晚訂下了一個四人座的包廂，她們還有特定的停車區，進出方便，義務的接送外地來的貴賓作她包廂中的客人，我就非常幸運的在世界事務局的安排下，成爲這些服務精神可佩的老太們的客人。

南加州的居民們，眞是何其幸運，除了爲期十週由洛杉磯愛樂交響樂團演出的露天音樂會之外，一九六九年，更開始了一項 Open House 的活動，爲上萬孩童提供了最好的娛樂與音樂欣賞。

來自洛杉磯及其周圍地區的童子軍、營火會、服務團、運動營、社交中心等活動的青少年，以及來自一百多個學校的學生們，免費的在這個爲期六週並供食宿的「迎賓之家」中，度過愉快的假日戶外活動；在野宴區享受廉價的野餐盒以及在大自然中嬉戲的樂趣；七月三日美國國慶的前夕，在公園裏有特別音樂會，安排了最受歡迎的節目；隔週的週三晚還有號稱迷你馬拉松的演出，在晚間六時至十一時，一連五小時，由最受歡迎的獨奏家和樂團分別擔任。七月十四日是五小時的巴哈音樂，八月四日是五小時的莫札特音樂；八月十八日有五小時的美國音樂；七月廿八日特地安排了家庭野宴音樂會，從晚間七時至八時卅分演出，闔家共度過一個音樂陪伴的黃昏，選了一些自古以來受孩童歡迎的音樂演出，像聖賞的「動物狂歡節」，柴可夫斯基的「天鵝湖」，美國作曲家柯普蘭的芭蕾音樂等；在白天，他們可以免費的欣賞洛杉磯愛樂交響樂團爲晚間正式音樂會的預演，孩子們帶着熱狗、冰淇淋徜徉在滿山遍野的音樂廻響中。而這些對兒童心智最好的啓發活動，是由 Hollywood Bowl 那些能幹又慷慨的志願女士們，在財力及人力各方

面的支助下所促成，每年夏天受益孩童達五萬人，「迎賓之家」眞是最有價値的文化服務了。

我曾在露天音樂廳的禮物中心，購得一册三十二頁的畫册，記錄下了前一個夏天音樂季節中的盛況。這是一位在藝術中心主修攝影的學生——布朗小姐，在爲時十週的音樂季裏，以Holly-wood Bowl 作爲她的研究對象，日夜不停的爲指揮、演奏家們、愛樂者、聽衆及「迎賓之家」的活動，攝取珍貴的鏡頭，三十二頁的畫册是她辛苦的成果，記錄下了演奏家們的登臺實況，捕捉了演奏者和聽衆之間的和諧氣氛，使得好萊塢露天音樂廳的夏夜，給人留下了無盡美好的回憶！這些華美、動人的照片，如今更已流傳世界各地，也因此吸引着更多人前往。

又將是好萊塢露天音樂廳展開活動的季節了，想起那羣山環抱的夜空中，廻盪着的美妙音樂，音樂臺前的水池，閃耀着多彩四射的水花彩光，還有那滿山遍野沉醉的愛樂者，我多願能再投身在那無窮美好的境界中！

## ●洛杉磯音樂的季節

好萊塢露天音樂廳的音樂季，由洛杉磯愛樂交響樂團的音樂監督Zubin Mehta，常任指揮Gerhard Samuel，及七位客席指揮分別擔任，同時還有羅傑華格納指揮的洛杉磯合唱團和羅傑華格納合唱團擔任合唱的演出，本來十二日的音樂會原定由著名的印度籍指揮Zubin Mehta擔任，結果他因有事離開了洛杉磯，改由Tames Levine 擔任。Zubin Mehta 這位年輕人，目

前在世界樂壇的聲望，如日中天，失去了欣賞他的機會，未免有些失望。

當晚演出的第一個節目，是華格納的湯豪瑟（Tannhäuser）序曲。在所有寫戲劇音樂的作曲家中，華格納已是聲望最高的一位，他不但在音樂上是一位革命者，以流亡的身份，在德國境外度過他的一生，幸而巴伐利亞王魯德威格解決了他的困難，並給予許多幫助，使他成就了偉大的作品。在現戲劇與音樂並重的樂劇新形式，在政治上是一位革命者，將傳統的大歌劇變成了重華格納所有的作品中，湯豪瑟可說是最流行的一首，這首歌劇中的序曲在音樂會演出的次數遠超過歌劇院中的演出。

**James Levine** 短小精悍，梳着巴哈式的頭髮，穿着紅色的上衣，音樂隨着他有力的勁道，活躍的在整個夜空中揚起，貝殼形音樂臺上的音響，遠近輕重，竟是如此美妙，木管和銅管樂器所奏出的「朝聖者的合唱」，維納斯山，宴會的熱鬧，維納斯對抒情詩人湯豪瑟誘惑，湯豪瑟的勝利之歌……一一顯於眼前，在室內音樂廳中聽過許多次「湯豪瑟序曲」，但均比不上這次的難得經驗，新鮮感受，像來自大自然中一般的神妙。

## 瑪莎・安格麗琪

瑪莎・安格麗琪（MARTHA ARGERICH）小姐穿着一身藍底黑花紗質長禮服，長髮披肩，走向了臺前，飄逸的長裙和長髮，使她散發出迷人的魅力，臺上和着臺下的掌聲逐漸靜止，

她坐在鋼琴前，面對着近兩萬位聽衆，在洛杉磯愛樂交響樂團協奏下，開始彈奏貝多芬第一首C大調鋼琴協奏曲，她的觸鍵是那麼清晰明朗，乾淨俐落，音質豐美，清脆而不尖銳，豐厚不失圓潤，樂團的音色，像是一彎細長的流水，如出一轍，與鋼琴配合得如此自然融洽，流暢而寫意；澎湃如浪花，聽安格麗琪小姐彈琴，的確是很大的享受，一曲旣罷，她先後謝了四次幕，才平息了聽衆的熱情。

瑪莎在她八歲的稚齡，就開始和阿根廷布宜諾斯艾利斯的Teatro Astral交響樂團，作職業性的演奏了。這位阿根廷女鋼琴家在廿三歲時，贏得了華沙蕭邦鋼琴賽的第一獎；在此之前，她早已得到另兩項國際比賽冠軍——日內瓦國際鋼琴比賽和國際布索尼鋼琴比賽的頭獎；一九六六年，她踏入林肯中心的愛樂廳演奏，自此以後，她經常和著名交響樂團合作，包括紐約愛樂交響樂團在內，她的彈奏眞是令人激賞。

## ● 洛杉磯愛樂交響樂團的成長

說起在好萊塢露天音樂廳的音樂季中擔任要角的洛杉磯愛樂交響樂團，在洛杉磯的文化圈中，毫無疑問的是越來越引人注意了，當然印度籍的指揮芝賓‧梅塔（Zubin Mehta）是極爲突出的。

一九一九年，威廉‧安德烈‧克拉克二世與沃爾達‧亨利‧羅斯威爾共同創立了洛杉磯愛樂交響樂團。他們在經過十一天的練習之後，九十四位團員在原聖保羅交響樂團的指揮羅斯威爾

（Walter Henry Rothwell）的指揮下，十月十三日，第一次出現在洛杉磯聽衆之前，羅斯威爾擔任該團的指揮，長達八年，直到一九二七年他去世爲止。繼他之後擔任常任指揮的是 Finnish Georg Schneevoigt（1927-1929），然後是 Artur Rodzinski，他曾經是費城管弦樂團的指揮；當一九二二年，著名的 Hollywood Bowl 音樂會開始時，舊金山交響樂團的指揮 Alfred Hertzotto Klemperer 參加了洛杉磯愛樂交響樂團，直至一九三九年的六年時間中，促使樂團加速成長；在一九三四年，創辦人 William Andrews Clark 去世前，一個可以代表民意的團體組織起來了，就是南加州交響協會，他們籌募了基金來確保樂團的長久生存，一九六六年，他們並和好萊塢交響協會合併，聯合起來支持樂團，多季在音樂中心演出，夏季在 Hollywood Bowl 演出，這也使我體會到，要成全一件長遠的計劃，實在需要多方面的組織與配合。

當 Klemperer 一九三九年離開樂團後，洛杉磯愛樂交響樂團也初次設有一個永久的指揮。經過了長久愼重的考慮，Alfred Wallenstein 終於被選爲永久指揮，他一直就到一九五六年辭職，由荷蘭 Concertgebour 交響樂團指揮 Eduard Van Beinum 接位，可惜他在一九五八年就去世了；此後，洛杉磯愛樂交響樂團就由第一流的指揮家擔任客席指揮。一九六二年，印度籍的少壯指揮家芝賓・梅塔終於接下了指揮棒，這位二十五歲的年輕人，成爲洛杉磯愛樂交響樂團第七位，也是最年輕的永久指揮了。

## 指揮家芝賓‧梅塔

梅塔也是所有美國交響樂團指揮中最年輕的一位，他曾經在一九六五年，榮獲利物浦國際指揮家比賽的第一名，一九六〇年，擔任加拿大蒙特利爾交響樂團的指揮，從一九六二年之後，他經常出入著名的薩爾茲堡音樂節，聲望與日俱增。

接下了洛杉磯愛樂交響樂團後，他將團員增加至一〇五名，提高他們的素質，添購優良的樂器，並在美國各地巡廻演奏，到了一九六七年起，更在國務院支持下旅行至歐亞各國，一九六九年在日本演出，一九七〇年十月廿四日，他們舉行了成立廿五週年紀念音樂會，演出實況，經由電視呈現在世界各地聽眾之前，盛況空前。

在國內，多季他們得演出四十至四十七場音樂會，除此之外，每年為附近的青年人演出六十場音樂會，包括在公立學校為學生們的演奏，從七月至九月，他們又從音樂中心移至好萊塢露天音樂廳，為全世界最著名的這項星光下的演奏會，演出三十場以上。

了解了一個交響樂團的成長，其中的因素真是多方面的；單從連任了十年指揮這件事來說，一個好的指揮員是太重要了。十年前梅塔接任樂團指揮時，曾說服了地方基金會捐出三十萬美元，加強絃樂組的實力，並環球搜購名琴，首席小提琴使用七萬五千美元的史特拉地樺里，首席大提琴使用的五萬美元史特拉地樺里名琴，都是他的傑作。

芝賓・梅塔還是有史以來第一位曾身兼維也納和柏林愛樂交響樂團的最年輕指揮。這位來自印度的指揮，父親是孟買地區一位最著名的小提琴家和孟買交響樂團指揮。從小接受古典音樂的洗禮，學小提琴和鋼琴，十六歲時，父親讓他指揮孟買交響樂團，十八歲到維也納學音樂，受教於 Huhs Swaronsky 門下，認真不懈的努力，後來終於贏得了利物浦皇家愛樂管絃樂團的指揮比賽，才氣煥發，事業更是蒸蒸日上，如日中天。

他和洛杉磯愛樂交響樂團合作灌錄了不少唱片，特別是為倫敦唱片公司灌錄的，已有四十張問世，如今洛杉磯愛樂交響樂團已躋身入全美十大交響樂團之一了。

週六又在人潮洶湧的星光下，欣賞了動人的歌劇「茶花女」，音樂會形式的演出，同樣的迷人，四幕下來，已近午夜，夜涼如水，近兩萬位聽眾始依依離去，而那個週二的「華格納之夜」，又是如何的不同？我真懷念徜徉在好萊塢露天音樂廳中的日子！

## ● 參觀廣播電視臺

在洛杉磯參觀了不少廣播電視臺，除了哥倫比亞廣播公司節目製作中心（CBS Center）是規模較大的外，其餘的規模幾乎都無法和臺北幾家大規模的廣播電視公司相比，但是卻讓我佩服他們組織嚴謹，工作認員，實事求是的精神，發揮了廣播電視工作的最大效能。

對於 KFAC 音樂電臺的訪問，是我最大的興趣，我極欲了解他們在音樂節目的製作方面以

及節目安排上的重點與特色。就像美國許多其他的電臺一樣，音樂電臺的大門就像是這兒任何一家商店的門面。禮貌的拜望負責人後，我直接往唱片資料室參觀，這間收藏了無數珍貴唱片與錄音帶的工作室，一共只有兩個人負責，包括保管資料、計量時間、錄製節目等等繁重的工作。當我告訴他們，我們的唱片室有三倍於他們的工作人員時，他們眞是樂得開玩笑說是願意調到臺北來工作，我們聊了許久，他們依舊不停止手邊的工作，計量着唱片樂曲的確切時間。同樣是大學音樂系的畢業生，我的確有很深的感慨！少量的工作人員，他們爲音樂聽衆，却每日安排了AM與FM兩個頻道各廿四小時的音樂節目。

KFAC發行了類似我們「空中雜誌」的節目手册，每份七毛五分美金，約合臺幣三十元。愛樂者可以一目了然全月份的節目，不論何時你扭開收音機，從手册中可以知道此刻你所聽到的樂曲，以及演奏的團體與個人，因爲不但記載了詳細的曲名，就連準確的時間也一併刊登，對聽衆眞是最佳服務。美國的任何電臺，絕不用擔心唱片的來源，因爲出版廠家會立刻送到新唱片，那麼第一件工作就是仔細的分類與計時了。

［我手邊正好有一册五月份的節目手册，先從調幅（AM）的節目來看，一天廿四小時的音樂節目，除了十六次爲時五分至十五分鐘的新聞外，幾乎全部是古典音樂，不像中廣公司的調頻電臺，每天的音樂節目，古典音樂僅僅佔了三分之一左右，其餘都是半古典音樂、爵士音樂、熱門音樂及流行歌曲，我曾經爲這項發現思索良久，不過，在我個人認爲，古典音樂是那麼美，可感

動至心靈深處，又使人囘味無窮，對於聽眾來說，不是最高的享受嗎？至於一般的通俗音樂，也許更適合視覺功效的電視臺播出吧！

## ●KFAC的節目

在我們國內的電臺，每逢週末、週日，總會安排一些特別節目；調頻電臺的節目，星期日要比平時的播出時間多延長了六小時，足見假日的節目安排是更受重視的。可是，KFAC音樂電臺在節目手册上的介紹，週一至週五節目，倒比週六及週日的介紹篇幅，多了三倍。

週一至週五，每日清晨六時開播，一節二十五分鐘的新聞後，即開始爲時兩小時又五十五分鐘的早晨音樂，至九時整爲止。除了七時整有五分鐘的新聞報導外，八時開始有一節十五分鐘的國際、地方及商業新聞。調幅電臺這將近三小時的「早晨音樂」時間，調頻電臺則安排了五十五分鐘的「日出時」及兩小時的「在巴羅克的氣氛中」，以五月三日週一的節目爲例：大約選播了孟德爾遜、布魯赫、西比留斯、蓋希文、特拉曼、維瓦弟等近十四位作曲家的作品，最短的樂曲不到四分鐘，最長的也不過十二分鐘，以不同的形式，不同的樂器，不同的演出團體，給以恰當的調和安排，倒也極富變化；從九點零五分開始，調頻部份是兩小時又五十五分鐘的「早晨音樂廳」，安排了從韋爾弟，約翰史特勞斯、柯普蘭、巴哈、普羅可菲也夫，拉威爾、李斯特、貝多芬、梵威廉斯、莫札特等人的作品，這些不同時代，不同樂派，不同國籍的作曲家的作品，就這麼隨意出

現，剛聽完韋爾弟的歌劇序曲，接着又是約翰史特勞斯的舞曲，柯普蘭的美國音樂……總不斷的

給人新鮮感，而這段時間內調幅部份先播出一小時的鋼琴樂園，介紹四位作曲家的鋼琴作品，十

時至十二時則與調頻播出同樣的音樂。中午十二點十分至午後一點，調幅播出五十分鐘交響樂欣

賞的「午間音樂」，調頻則是「鍵盤世界」，介紹莫札特和李斯特的鋼琴協奏曲；下午一時至二時，

各播出一小時的「音樂廳中的午宴」；二時零五分起，調幅部份是五十五分鐘的「名曲欣賞」，調

頻則為「歌劇院」；每次總有五齣以上歌劇選曲，三時零五分開始，調幅也緊接着五十五分鐘的

「歌劇世界」，調頻則一口氣推出為時三小時的「立體音樂世界」，起碼包括二十位作曲家的音樂以

最佳音響播出；調幅在四點零五分開始五十五分鐘的「音樂世界」，五點零五分有二十分鐘的「黃

昏小夜曲」，緊接着五分鐘新聞後，又是三十分鐘的古典音樂。六時十分開始一小時五十分鐘的

「晚餐音樂會」，選播序曲、舞曲、羅曼斯等小品曲；調頻則推出兩個節目，「弦樂世界」與「獻

禮」，晚間八時開始，一連兩個小時的「晚間音樂會」，同時在調幅及調頻播出；十時零五分，調

幅是五十五分鐘的「音樂集錦」，調頻則是「世界交響曲園地」，每天的最後一小時，播出「音樂的

十字路口」，凌晨十二時零五分開始，調幅部份繼續播出五小時又五十五分鐘的「午夜音樂」。

我所以要在這兒詳細的列明KFAC整天廿四小時的音樂節目安排，一來可以了解友邦電臺

的整個音樂節目重點與主題，同時也間接的了解了友邦聽眾的興趣所在，調頻與調幅電臺的不同

節目，更可以作為我們「音樂節目」安排的參考。

## ● 假日的音樂節目

假日的音樂節目，名稱與花樣也有了更多的變化，如「假日大眾音樂會」、「大都會歌劇院實況選輯」、「週末的馬提尼」、「芭蕾園地」、「偉大的聖堂之樂」、「星期音樂廳」、「家庭音樂」、「美國歌劇院」等特別節目。除此之外，在KFAC的每日節目預告中，同時預告了當天各友臺的古典音樂欣賞節目，在洛杉磯一地，另有三家FM電臺：KPFK、KUSC、KXLU、KEDC，每天分別播出三個鐘頭或六個鐘頭的古典音樂節目，大約安排在中午十二時至晚間十二時前的一段時間。

當地二十八號頻道KCET電視臺，每天播出三個至六個不等的古典音樂電視節目，包括轉播其他各地音樂會實況、歌劇院、名曲選粹等節目，在洛杉磯海外事務局的安排下，我曾特地走訪KCET電視臺，由於許多音樂節目均為由海內外各大廣播電視公司提供的影片，我沒有見到音樂節目的實際攝製過程，倒碰上了一個正在錄影的訪問談話節目，使我驚奇的發現，他們一般所錄製的節目，大約都是半年以後播出的節目了。

KFAC音樂電臺有許多與音樂基本聽眾連繫配合的活動，包括定期座談，為青年聽眾的表演會，各項音樂服務，音樂旅行等等。

## ◎ KFAC 的聽眾協會

就如同中廣設有聽眾服務中心，成立中廣之友的連繫是一樣的，KFAC 也有所謂的 LIS-TENERS GUILD，我們姑且稱它作「聽眾協會」，該會成立的宗旨，為的是使大衆認清美國，尤其是南加州地區的古典音樂，亦即正統音樂的廣播漸趨式微，應從速加以改進，認清在日常生活中，人們缺乏音樂教育的機會，認清在南加州播足古典音樂時速，是廣播界責無旁貸，與生俱有的重責大任，因此 KFAC 電臺 AM 與 FM 的經理、職員和聽眾，通力促成了「KFAC 聽眾協會」，他們共同的目標乃是：

①提供給整個社會一個機會，讓人們能透過 KFAC 的廣播，表達聽眾的意見。

②在促進和興盛南加州的藝術氣氛上，KFAC 將扮演一個具有結合力的主要角色。

③讓這個世界的年輕人，和一些忙碌的人們，有機會接觸正統音樂。

④支持南加州一切的音樂活動。

⑤支持現有的音樂組織，並為即將形成的音樂團體催生。

KFAC 在電臺內設置了「聽眾協會會員」的服務中心，在上班的時間內，有該會自願服務的會員充當職員，坐鎮其間，有專用電話，專為會員服務，不論是節目的磋商，有關協會事宜及其他服務事項，可在任何時間，利用此專線，為會員服務。在美國有許多志願者服務於不同的崗

位，這倒是很好的風氣呢！

除了此項服務外，該會並舉行定期會議，在洛杉磯地區的適當劇院或電影院舉行，使聽眾有機會針對KFAC的節目或政策，提供意見，也讓工作人員，有機會對政策與方針說明重點。當會員通過決議事項後，即交給電臺的經理部，同時儘快遞送紐約總部辦理。

所有獲自聽眾協會的會費、基金，都用來從事該協會的目標計劃，每年的帳目，也提供聽眾協會的會員們參考，他們作事的認真與徹底，確實值得我們借鏡。

## ●KFAC的高度服務

我曾經在一份KFAC的 LISTENERS GUILD 上，讀到一封正副經理署名的信，寫給所有的會員，它說：

親愛的會員們：

多年來，KFAC一直是洛杉磯地區古典音樂廣播的發源地，而KFAC「聽眾協會」也是最能提供高度的服務了。

曾經有一度，古典音樂走下坡路，愛好者越來越少，但是我們深信，可以使美國不同年齡，不同背景的多數人改變他們的看法。我們所有會員的會費全數用來推展古典音樂的普及，也用來增加年輕聽眾對音樂藝術的興趣。各位將會發現，在KFAC，有一股新的風氣正吹過我們的神

聖大廳走廊。

我們深信，如果要使古典音樂繼續生存並繁衍下去，就必須放棄以往慣用的商業性策略——它足以破壞我們自己典型節目的一點點生命——而代之以鼓勵和支持。古典音樂將會獲得最後的成功，我們也不會忘記我們的職責，去鼓勵年輕的一代聽眾，培養對古典音樂的興趣，因為光憑為數極少的音樂教員是不夠的。

如果一個國家鑽營雕蟲小技，而忽略了正統的古典音樂的話，那真是很不幸的！

KFAC
正副總經理敬啓

那麼，KFAC的「聽眾協會」到底為愛樂者如何服務呢？

為年輕聽眾安排的古典音樂——

為了使年輕聽眾提高音樂藝術的欣賞力，特請洛杉磯許多現成的音樂團體，特別設計演出歌劇、芭蕾舞與音樂會，為鼓勵年輕聽眾的興趣，按照一貫的策略，降低票價。

為會員們的特別音樂服務——

當國際知名的音樂團體或管絃樂團訪問洛杉磯時，KFAC「聽眾協會」將以一般價格，為會員安排特別座位。當難得蒞臨的藝術家到達時，還將舉辦一些特別活動。

與其他音樂團體的合作——

將主動與洛杉磯之其他音樂團體合作，如：

洛杉磯音樂局（City of Los Angeles music Bureau）

加州音樂及表演藝術委員會（Country Music and performing Art Commission）

青年音樂家基金會（Young Musicians Foundation）

美國青年交響樂團（American Youth Symphony）

聯合青年交響音樂會議（Combined Youth Symphony Orchestra Council）

南加州交響樂協會（Southern California Symphony Association）

這些團體如有音樂會演出，將通知協會會員，並給予任何協助。

## ● 會員們的音樂之旅

音樂之旅——

有關歌劇和音樂會演出事宜的詳情，將會寄給所有會員，每一季的行程表，在一、二月間的春季音樂之旅，到舊金山欣賞兩場歌劇，交響樂音樂會，三天兩夜的日程，一流旅館費用是一二〇元美金；五月的春季音樂之旅，到紐約大都會歌劇院欣賞至少四場歌劇，交響樂音樂會和其他的歌劇影片，七至九天，住宿第一流的旅館，搭乘環球或美國航空公司的七四七班機，費用是六〇〇美元，九、十月間的秋季音樂之旅，是安排爲時兩週的歐遊，在歐洲一些主要城市欣賞十場歌劇和音樂會；十一月份的秋季之旅，是與一、二月間的春季之旅相同，前往離洛杉磯不遠的舊

金山。

了解了友邦音樂電臺的節目與策略，的確有不少是可以做為我們的參考。不過KFAC在調幅與調頻兩部份，每天播出二十四小時古典音樂已是很過癮的享受，而他們為聽眾安排的音樂之旅更是令人嚮往了。

## ●輕鬆的聚會與遊樂

對洛杉磯，我是舊地重遊了。這次能在國務院的安排下，愉快的進行參觀、訪問的工作，一切可說是順利極了！由於停留的時間較長，活動的範圍也更廣！一些輕鬆的聚會與遊樂更是難忘！

在美國各處的觀光勝地中，海上樂園的設計，總吸引了無數遊客，夏威夷的海上公園已新奇得使我流連忘返，洛杉磯附近聖地牙哥的海上世界，又是一塊海上樂園，光是看大海豚的各項特技表演，就值得你從老遠的洛杉磯開車來！

洛杉磯加州大學的初秋，黃昏時分，但見蕭瑟的校園中，落葉片片，音樂系最是我徘徊流連的地方：，好萊塢紀念公園中，影星們與名人們的靈堂，使人無限感喟！熱鬧的市中心區，東方風味的華埠與日本城；好萊塢山區與海邊的風光，嬉皮區的特殊回味，圓形銀幕的新式戲院，……還記得我曾與彼得曾、彼得鄺，及一些喜愛歌唱的朋友，我的足跡幾乎遍踏這個西部的大城市。

興致高昂的合着琴聲，唱着！唱着！唱着親切的旋律，和那懷念的詩句，而不知夜已深沉。那種

和諧、融洽，又是多麼令人難忘！

## ● 訪問拉斯維加斯

韻姐、姐夫特地陪我開了五、六小時的車程，訪問賭城——拉斯維加斯，我是慕名而來一睹丰采。夜總會的表演，極盡豪華之能事，這個不夜城，夜間燦爛的燈光通明，與光輝的陽光幾無二致。還記得我們住宿的 STARDUST HOTEL，除了精彩的表演，與廿四小時的營業（高級脫衣舞與各種方式的賭博）外，在設備方面，更是極盡奢侈之能事。門前大招牌，閃亮着繽紛的光耀，老遠就吸引着遊客前往，兩個與奧林匹克運動會同樣形式的游泳池，被一千五百間客房環繞着，最佳的網球場，世界最大的餐館……其實在拉斯維加斯，到處都是大小的旅館、夜總會、賭場，我並不喜歡這個蘊藏罪惡的城市，只是抱着見識的心情來，也抱着一試的心情，如果到拉斯維加斯的遊客都像我，他們不屬老本才怪呢！

老虎機與輪盤臺前試試運氣，結果就在我贏回輸掉的二十元美金後，離開了賭場，如果到拉斯維

這些輕鬆的回憶，倒也使我愉快，在結束這篇洛杉磯的最後報導前，讓我追憶一位令人驕傲的青年小提琴家王子功，以及哥倫比亞廣播電視節目製作中心。

## ● 令人驕傲的小提琴家

王子功是洛杉磯愛樂管絃樂團的第一小提琴手，也是該團唯一的一位華裔。那一陣子正是好萊塢音樂季節，每天他忙於和樂團的排練，除了夜間參加正式的演出外，還在幾場特殊主題的音樂會，像全部介紹美國音樂，或是為青年們的演出中，擔任獨奏。這位不到三十歲的青年，父親畢業於北京大學，在一九二八年就到了美國，因此出生在美國的王子功，只能說一口流利的美國話。假如從學習音樂的環境來說，王子功可以說是幸運的了。

一九五六年，他得到了四年獎學金的榮譽入學，入南加州大學就讀，一九六○年得到音樂藝術學士學位，一九六一年，他又得到了音樂藝術的碩士學位。在一九六○年，王子功曾經拿到了一份全額的夏季獎學金，到波多黎各去參加一項國際絃樂研討會，這是由國際音樂家協會所贊助的一項活動，在一九六○到六一年間，他是南加州大學交響樂團的首席小提琴，就在一九六三年，他被考選為洛杉磯愛樂管絃樂團的第一小提琴手。

王子功除了擔任洛杉磯愛樂管絃樂團的第一小提琴手外，也曾參加過 Santa Barbara 西部音樂院、南加州大學、波多黎各絃樂團和阿斯本音樂節的管絃樂團，在他們的協奏下擔任柴可夫斯基、西比留斯、拉羅、布拉姆斯等人的小提琴協奏曲的獨奏者，他也參加幾個室內樂團，演出室內樂曲。作為洛杉磯愛樂管絃樂團的一員，一九六七年他參加了環球的旅行演奏，也曾出現在香港的電視節目中，年輕的王子功，他的演奏生涯，可說是多彩多姿了！

王家位於洛杉磯京斯頓路的一幢花園洋房，除了忙於練琴和參加演奏活動外，王子功喜歡收

集石頭，更喜歡攝影，在他的工作房裏，他自已沖洗照片，各種藝術的作品掛滿了屋內牆上，氣氛格外不同，他拿出了他所演奏的錄音帶，請大家欣賞，成熟的技巧和深刻的表情，對於沉默的王子功，對於這位海外的中華兒女，他豐富的內容和才華，使我無比的欣慰！

● 哥倫比亞廣播電視中心

CBS Center的白色建築，位於洛杉磯 Beverly 街七八〇〇號，極其醒目。它的電視城有爲觀眾準備的兩項節目——現場節目參觀與環城一週的遊歷。想參加現場節目，可以函索免費入場券，但是十二歲以下的小觀眾是不准進場，十二歲至十五歲的青少年，則要成人陪伴着進場。

聞名的露茜節目（Here's Lucy），還有 All in the Family, The Mery Griffinshow等，通常都是下午五點三十分到十點之間的黃金時間節目，我見到不少持票觀眾，早在節目開始前一個多小時，已在列隊等候進場了，有許多都是其他各州前往的遊客。

我曾隨着大約二十八人一組的 Tours，參觀這個美國西部最著名的廣播電視中心。週一至週五，每天下午一點到五點，絡繹不絕的遊客湧向了電視城。參觀了世界各地的廣播電視公司，這個哥倫比亞廣播公司設在美國西海岸的節目製作中心，可說規模極大，隨着導遊人員，我們從一個角落步向另一角落，從一室步向另一室，聽着導遊的仔細說明，給我印象深刻的，像攝影場中的閉路電視機，不像我們的攝影棚中，大約裝置了三五個，而是數不清的幾十個，隨處都是，寬

廣的場地中，有上百個爲觀衆準備的席次，還有許多逼眞的道具，許多觀衆好奇的提出了各種問題，他們也都一一回答。在地下室裏，我們見到了化裝間，放置着各種假髮、面具；縫紉室中，許多女士們試着模特兒在趕忙的縫製演員的服裝，許多大明星的身材，都有特製的模特兒擱置準備着，五花八門的器材……只讓人覺得規模之大，設備之完善，令人嘆爲觀止。

# 羅傑華格納和他的合唱團

凡是喜愛合唱的愛樂者，幾乎沒有人不知道羅傑華格納（Roger Wagner），沒有人不曾聽過他的合唱團。這位舉世聞名，首屈一指的合唱指揮，和 Capitol 以及 Angel 兩大唱片公司，合作了十六年，錄製了三百六十套動人的唱片，發行遍及全世界各地，特別是每年的耶誕節前後，羅傑華格納合唱團的佳音歌聲，響遍街頭巷尾！其他像合唱名曲精華、聖潔的宗教歌曲、神劇、歌劇中的合唱名曲，純樸的民歌，深沉的黑人靈歌……羅傑華格納的豐富經驗，使他的合唱團舉世無匹，那圓熟的歌聲，新鮮而充滿活力，戲劇性的緊迫力，清純溫婉的和聲，莊嚴聖潔的氣氛，每一次聽它，都使我情不自禁的深深沉醉！着迷！無限嚮往！終於在美國國務院的安排下，我在洛杉磯見到了他，訪問了他，還在好萊塢露天音樂廳欣賞了他的合唱團現場演唱了！

羅傑華格納是一位瀟洒而精力充沛的指揮家，出生在法國的 Lepuy，我不曉得他的實際年齡，大約五十來歲罷！生就一副法國人的模樣，待人親切和善，談話風趣爽朗，高大而健碩的身材，留着二撇小鬍子。那天艷陽高照，我們約好了在好萊塢露天音樂廳後臺見面，因為洛杉磯愛

樂交響樂團和合唱團，正在那兒爲當晚演出的神劇——韓德爾的「彌賽亞」作預演，這位南加州合唱音樂協會的音樂指揮，正負責合唱部份的演出。我們就以現場音樂作背景，錄下了一段活潑、生動又珍貴的談話：

「羅傑華格納合唱團成立於一九四五年，到一九七〇年一月，我們已經舉行過成立廿五週年紀念音樂會。我們的團員，是先從各個學校挑選出兩三位好學生，再經過嚴格的考試選出。每一位團員的聲音必須圓潤，音色統一，位置正確，音調優美，合唱必定是唱出一條線的聲音，才能引起羣眾的共鳴。」

由他指揮的合唱錄音，簡直完美得無懈可擊，有時我眞是難以相信怎能唱得如此出神入化，美得如此動人？眞是此曲祇應天上有，人間那得幾囘聞了！

羅傑華格納的父親，是法國 Dijon 大教堂的風琴師，在羅傑很小時，他的父親就引導他體會教堂音樂的偉大和美。七歲的時候，舉家由法國遷到美國，在洛杉磯定居。十二歲的羅傑就擔任了ST. Ambrose 教堂的風琴師和合唱團的指揮，後來又改任 ST. Brendan 教堂風琴師，並在他們有名的聖詩班裏，以童聲擔任女高音的獨唱部份。他十幾歲時，返回法國，以五年的時間修完Montmorency 學院的大學音樂課程，努力於精研教堂音樂。一九三七年重返洛杉磯後，先在Metro-Goldwyn-Mayer 合唱團裏演唱，很快的就接下了 ST. Joseph 教堂的音樂指揮，這個職位，他一幹就是漫長的廿七年，這也顯示出了他之所以能成立羅傑華格納合唱團的一段過程。

那是一九四五年，他被選爲洛杉磯城音樂部所屬青年合唱團的監察人，這個合唱團以十二位成員爲中心，三年的時間裏，他選擇並訓練了五十位歌唱者，組成爲羅傑華格納合唱團，每年公開舉行職業性的演唱會，受到了極大的歡迎！

接下來的幾年，羅傑華格納的顯要職位在世界傑出音樂家中有他的權威地位，除了擁有合唱技巧宗師的世界性名望外，他還從 Montreal 大學獲得音樂博士學位，並在歐美各地指揮著名交響樂團演出，像紐約愛樂交響樂團，倫敦皇家愛樂協會新交響樂團，巴黎音樂院交響樂團，東京愛樂交響樂團和合唱團等，都獲得極大的成功。羅傑華格納的一系列活動，包括了音樂園地的每一部份，他曾在國內各州間環遊演出，更到過國外的廿七個國家，包括了日本、加拿大、墨西哥、中南美洲和歐洲各國，除了在無數的音樂會和廣播、電影、電視中擔任指揮，在教育界他也承擔了一個重要的角色，分別在幾所不同地點的加州大學音樂系裏，擔任合唱的首腦人物。八年前，他更實現了自己努力多年的夢想，在洛杉磯成立了長期而固定的合唱團和交響樂團，在著名的洛杉磯音樂中心，每年演出一整季的重要合唱節目，由管絃樂團伴奏，並約聘傑出的獨唱者參加演出。他的許多重要音樂作品也都由著名音樂公司發行。

一九六五年，由於羅傑華格納在藝術及科學方面的努力，以及在人道主義方面的領導地位，他接受了武士勳位大十字勳章，同年，他更榮獲教皇保羅六世頒贈給他的聖葛雷格利高級爵士的頭銜。

雖然在我們所能聽到的唱片音樂中，羅傑華格納和他的合唱團，幾乎演唱了所有不同風格與性質的合唱曲，他還是最偏愛神聖、蕭穆的教會音樂，他說：：

「我最喜歡巴哈的彌撒，韓德爾的彌塞亞，韋爾第的安魂曲等聖樂，那麼樣的莊嚴，祥和，心中是一片清明，特別是在今天這動亂不穩的社會中。其他像法國的杜比西和拉威爾的印象派合唱曲，我總是訓練十六人的小型合唱來演唱。在指揮前分析作品時，我盡量忠於作曲者的感情去研究。雖然我是以指揮合唱而出名，我卻喜歡將合唱團安排成像交響樂團一樣偉大；而當我指揮交響樂團時，我又要求樂團訓練出如歌聲一般協和的美麗音色，當然，指揮合唱團與指揮交響樂團在技術上是不同的。」

## ●羅傑華格納的話

我曾請教他，作爲一位合唱指揮，應該具備什麼樣的條件？

「首先我認爲他必需是一位第一流的音樂家；其次，必需有好的個性，是一位領袖人才；然後，與團員之間要達成水乳交融的認識與了解，使團員能從你的一個小小的暗示中明白你的要求，能有最快的反應；當然，站在臺上時，還要有良好的風度使得人覺得你是一位引人的指揮，如此，你將是一位好指揮，能使團員們表演得更好了。」

羅傑華格納除了是一位音樂指揮外，他還是一位音樂活動的策劃者與音樂會的主持者。他

說：

「很多人認爲音樂家不應該參與組織的事，事實却不然，一位音樂監製人，必須注意財源，才能使樂隊發生作用；還有對外的宣傳關係也不能忽略；其他許多行政上的工作，他亦需兼顧，像解決董事會的困難等。有時候人們以爲指揮一早起來就要指揮，那就簡單多了，以我的經驗，還有許多瑣事，都得過問，你若不能識人，不但用錢白費，連帶影響許多計劃，就是連演出場地等等問題，我也是常常過目的。」

就像他的談話一樣，羅傑華格納是個毫不拘束的人，談完正題，他又開始天南地北的閒聊，從他所使用的高級轎車，再談到美國的稅收制度，似乎我們已不是第一次見面的異鄉人。聽他談話，使我就像是聽到他指揮着合唱團，以完美的合唱技巧，緩急自在的，清新溫婉的在歌唱。

# 訪問指揮家葛哈・薩莫爾

在音樂的領域中，音樂指揮是一門艱深的學問，他不僅需要具備音樂上的才華，豐富的音樂知識和體驗，卓絕的智慧與成熟的個性，還得是一位天生的領袖人才，必得具備多方面的才能，方可擔當起指揮的任務。

在好萊塢露天音樂廳一連串音樂季的演出中，Gerhard Samuel這位洛杉磯愛樂交響樂團的指揮，一直擔任着重要的角色，他卓越的成就，令人讚不絕口。在欣賞過他的指揮演出後，又在國務院的安排下，到音樂中心訪問他，使我深深的了解，一位成功的指揮背後，有着多少奮鬥的辛勞。

在洛杉磯市中心區，音樂中心為愛樂交響樂團所設的辦公大樓裏，我在Gerhard Samuel先生的辦公室中，錄下了一段訪問錄音，為着國內所有喜愛音樂的朋友，我們又聊了許多，也許您會願意知道他的成功史！

Gerhard Samuel出生在西德首都波昂，從六歲開始學習小提琴。他是在一九三九年到達美

國，然後向 Boris Schwarz 學琴，Boris 是紐約全市高中管絃樂團的一員。後來 Samuel 終於

青出於藍，成爲這個樂團的指揮與獨奏者，並指揮樂團演出他自己改寫和創作的樂曲。

在伊斯曼音樂院中（Eastman School of music），他是一位優秀的取得獎學金資格的學

生，在學校裏，他進而研究室內樂，並曾擔任羅契斯特愛樂管絃樂團（Rochester Philharmonic

Orchestra）的第二小提琴手。

在美國陸軍服役完畢後，他囘到了伊斯曼。一九五四年畢業後，他到耶魯大學，跟隨著名的

作曲家亨德密特（Hindemith）學作曲，就在 Hindemith 和 Howard Hanson 兩位作曲家的推

薦下，他獲得一份獎學金開始向大指揮家庫滋維斯基博士（Serge Koussevitsky）學習指揮，

逐漸地開始踏入紐哈芬交響樂團（New Haven Symphony）和每年夏令音樂節舉行地檀格塢

（Tanglewood）工作。

有一段時間，他在歐洲學習音樂，在義大利的西也那（Siena），基加那音樂研究院（Ac-

cademia Chigiana），他曾在那兒贏得指揮比賽的第一獎。

一九五九年，當他出任奧克蘭交響樂團（Oakland Symphony）的指揮以前，他並曾花了

十年的工夫，在明尼阿波里斯交響樂團（Minneapolis Symphony）工作，一開始他不過是一

位助理指揮，後來才升任正式指揮。

## 薩莫爾的成功史

在持續不斷的十年短暫時間裏，Samuel 將奧克蘭交響樂團從一個非職業性的團體，逐漸步上一個具有世界性聲望的組織。他的許多高水準演出，總是令人覺得新奇，新鮮又興奮，聽眾的人數，也從一九五九年的四千八百人增加到九萬人。

奧克蘭交響樂團曾被邀請到歐洲各地去旅行演奏，從一九六五年起並參加全國性的廣播。本世紀最偉大的作曲家 Igor Stravinsky，在隨團登臺演出後，更是對 Samuel 和他的樂團讚不絕口，再加上該團精選的節目，新聞界更給予極高的評價。

一九六三年，Samuel 創立了 Cabrillo 音樂節，他以新作品的介紹及難得演出的歌劇作號召，有時他甚至除了指揮，還擔任高音歌手的演唱，每年均有層出不窮的特色，他擔任指揮的六年時間裏，因此吸引了廣大的聽眾羣。

舊金山地區的聽眾對他更不陌生，一九六〇年開始，他一直擔任舊金山芭蕾舞團(San Francisco Ballet)的音樂指導，並成功的率領該組織的管絃樂團在全國每一州演出。一九六五年，他在舊金山春日歌劇院成功的演出巴爾托克(Bartok)的歌劇——Bluebeard's Castle 後，並被邀請在每年回到春日歌劇院演出。

最近這些年來，Samuel 的指揮活動可以說得上是頻繁的了！加拿大廣播公司交響樂團

（CBC Symphony Orchestra），丹佛交響樂團（Denver Symphony Orchestra），他都被邀爲客座指揮。一九六四和一九六五年，他分別和美國交響樂團（American Symphony Orchestra），舊金山芭蕾舞團在林肯中心作了成功的演出，得到紐約新聞界的重視。一九六六年的春天，在一次歐洲的短程旅遊裏，他指揮 Brussels（布魯塞爾）和 Zurich（蘇黎士）地方的三個管絃樂團演出。而一九六七年夏天，在紐約林肯中心愛樂廳莫札特音樂節的兩次演出裏，都得到不斷的歡呼和喝采。同年的秋天，他又爲加拿大溫尼伯交響樂團（Winnipeg Symphony Orchestra）展開了一連串成功的演出。

一九六八年的正月，他以新而重要的作品，指揮巴爾地摩（Baltimore）交響樂團八次演出。這年夏天，他在墨西哥城初次登臺，指揮演出貝遼士的幻想交響曲，聽衆爲他瘋狂，甚至不讓他離開現場！就在一九七〇年，他又被邀請回墨西哥演出了兩次。

Gerhard Samuel 曾多次在世界各地登臺演出，並爲聽衆留下鮮明而難忘的印象。他同時也是第一位向美國聽衆介紹眞正的先鋒音樂（music of the truly avrnt-garde）。爲了表揚他在現代音樂中的傑出成就，洛克菲勒基金會贈給他所指揮的奧克蘭交響樂團一筆相當大的獎金，慶賀他一九六六年的世界公演；這項獎金並曾於一九六八年，他的另一次演出，再度頒發給他。

身爲一位許多重要作品的作曲家，他的日益增加的創作量，已經引起很大的注意。他的作品 Twelve on Deathand 的首次公演，贏得新聞界和大衆的一致讚賞，並在一九六九和一九七〇

年間，接受I.S.C.M.的邀請，到歐洲去旅行演出。

Gerhard Samuel是一位公認的莫札特專家，同時他對馬勒和舒伯特，也有着同樣精闢的見解！每年他忙着交響樂，芭蕾和歌劇，若是沒有和那些樂團團員們，他對那些樂團團員們彼此間構成和睦的關係，他的演出也就不易有如此順利而完滿的效果，他的團員們和他共同分享着對完美的追求，及對音樂的熱愛。

## ● 為聽友們錄製節目

在一九六八年九月，Samuel和倫敦皇家愛樂交響樂團合作灌錄兩首美國作曲家Ben Woher和Lou Harrison的鋼琴協奏曲和交響曲（此兩曲也是由他和奧克蘭交響樂團作首演的）。其實由他指揮世界首次公演的作品還眞不少，像Charles Boone。Ebge of the Land Tani Christon的Enantiodromia。這些都是十分有意義的演出。他並曾在一九六九年，一次呈獻給美國作曲家們的特別節目中，指揮奧斯陸（Oslo）交響樂團演出，一九七〇年還曾以客席指揮身份，出現在雅典的慶祝節目裏。

聽Samuel先生慢慢的敍說着他的經歷，他的理想和他的光輝的成就，給了我許多啓發，也使我無比的感動。帶了兩首Gerhard Samuel的現代作品錄音帶，我離開了他的辦公室。那充滿了生命力的新鮮樂章，又一次使我感染他的毅力與奮鬥的耐力，在那兒，蘊含着這位指揮家，作曲家的思想，精神！

# 華盛頓巡禮

華盛頓眞是一個美麗的大公園，散步於其間，何等逍遙開懷！至今猶憶青山綠野，小橋流水，一片旖旎風光，再加上它特殊的政治地位，只覺雄偉莊嚴中的瀟洒，更令人懷念！

前年首次訪美時，在紐約逗留了十幾天，到了令人嚮往的林肯表演藝術中心，幾乎是留連忘返，連近在咫尺的華盛頓也未曾過訪。此次出發前，美新處文化參事何慕文先生，特地建議我參觀卽將落成的甘廼廸中心，請國務院官員就近可爲我安排訪問這個位於國都，相當於紐約林肯中心的表演藝術中心。因此除了洛杉磯，我選擇了華盛頓作爲我訪問的城市之一，於是在結束了洛杉磯之行，前往邁阿密之前，我正好在華盛頓稍作停留，雖是來去匆匆，倒也是愉快之行。

我是八月下旬到達華盛頓，甘廼廸中心的落成開幕音樂會則在九月初，可惜我必得出席八月底在牙買加擧行的世界民俗音樂會議，不能多做停留，參加這歷史性的盛會，但就是開幕前夕的一番巡禮，也值得我終身記憶了！

華盛頓這個地方，一直沒有一個適合首都的演藝場所。計劃中的甘廼廸中心原來預備在一九

六五年就開幕，預算為四千五百萬元，却為了使用市區內波多梅克河的一塊國有土地，就誤了建設工程；再加上罷工和設計上錯誤的影響，不但時間延後了，還因為物價的上漲，使建築費也上漲到六千七百萬元。雖然如此，這個重要的演奏藝術之宮，幾經波折終於落成了。

## 文化中心

其實在美國第二任總統鍾‧亞當的時代（一七九二——一八〇一），就聲明有設立文化中心的必要，但一直到第三十四任艾森豪總統時代，才簽署這項法令。那是在一九五八年的九月，當時政府並未能拿出全部費用，需要靠募捐，來進行這項計劃；當甘廼廸總統被暗殺時，只募到了一千三百萬美元。但在一九六四年，已先由詹森總統破土，一九六六年，才正式奠基架樑，因為尼克森總統終於說服了國會，從國庫再拿出二千三百萬元，才解決了財經上的問題。結果是除募款外，政府提供了四千三百萬元。

## 訪問甘廼廸中心

設計建築師是艾德華‧石頓（Edward Purell Stone）。我到華盛頓已是黃昏時分，因此訪問甘廼廸中心時，也已萬家燈火，從外形上看，反不如林肯中心的藝術美，整棟建築就是一個長方形的整齊高樓，由於正是開幕前，進門處的大廳頂端，高高的懸掛了幾十面各國國旗，我曾特地

在中華民國國旗下攝影留念，極為壯觀。這座用巨大的大理石砌築的建築物，正聳立於河岸上，六層窗口，都裝上了垂直的燈光，遠遠望去，巍峨而莊嚴。鮮紅的地氈，鋪在三條大理石的走廊上，這是一處音樂廳外的休閒場所，同時也把音樂廳，艾森豪威爾歌劇院，以及歌劇院——這座中心的三個主要演藝場所連結了起來。

## ⊙歌劇院

先從歌劇院說。它只有二千三百三十四個座位，比起大都會歌劇院雖然要小一些，也算得上是堂皇了。兩層包廂，舞臺濶一百呎，深六十五呎，總面積有六千五百方呎。舞臺的前幕鑲上了純金的線，牆上鑲了紅色絲綢，這是日本運來的，而歌劇院的天花板，掛着一座圓形大吊燈，大得令人目眩，直徑有五十呎，在天花板上向四方展伸，像是一朵大睡蓮，這是奧地利政府贈送的禮物。

在歌劇院首演的節目，是伯恩斯坦為開幕典禮創作的彌撒曲，氣魄雄偉，聽說是故甘廼廼夫人賈桂琳的囑咐。全曲演出動員了合唱團，舞蹈團和管絃樂團，估計約有二〇六人上臺，演出時間一百分鐘。節目除彌撒曲，尚有搖滾樂、藍調音樂、十二音列的音樂等，可以說是多彩多姿的舞臺作品。後來聽說賈桂琳並沒露面，電視鏡頭於是對準了故總統八十一歲的母親羅絲·甘廼廼。

## 音樂廳

音樂廳擁有兩千七百六十一個座位，參考以音效馳名的波士頓交響樂廳及阿姆斯特丹的音樂廳而設計的長形的廳座，有不凡的氣勢。除牆壁，嵌上了純白色的鑲木，廳裏的主要色調是紅色，挪威政府贈送了十一座水晶製的透明吊燈，這座有着古典風範的音樂廳，另有其他三十個國家贈送紀念物。就在歌劇院演出伯恩斯坦彌撒曲的第二晚，音樂廳也舉行了落成典禮，由於歌劇院的落成典禮是獻給甘廼廸家族，尼克森總統未及參加；在音樂廳落成時，他坐在總統包廂中，欣賞由國家交響樂團演奏，安達爾‧德拉廸（Antal Dorati）指揮的演出。

## 艾森豪劇院

艾森豪劇院為一專為演戲的較小型廳堂，有一千一百四十二個座位，同時還附設了一間有五百個座位的電影院。

事實上，甘廼廸中心開幕後的第一年，慶祝活動已安排得連續不斷。有五十幾位世界聞名的演奏家應邀演出，像大提琴家卡薩爾斯（Pablo Casals），青年鋼琴家范克萊朋（Van Cliburn），小提琴家曼紐恩（Yehudi Menuhin）等，對華盛頓的居民來說，的確是有福了。而該中心行政負責人喬‧倫敦（George London）也一再表示：

「華盛頓已經到達了藝術上的成年時代，聽衆和觀衆的數目，足可以和紐約相比。」

兩次音樂之旅，訪問了不少世界著名的演奏廳，幾乎它們都有着一段艱苦的奮鬪史，才能有今日美侖美奐的新面目。當落成之時，還要有計劃的使用及維持。像甘廼廸中心，還要聯邦政府的資助，展開一切活動計劃。

在甘廼廸中心上下來囘的參觀，也聽了一段預演，再上頂樓陽臺俯視萬家燈火的華盛頓市區，遙寄懷念着的臺北，但願我們的音樂廳，也能不計一切艱苦的落成。

華盛頓的林肯紀念堂、華盛頓紀念塔、國會大廈、博物館、白宮、阿靈頓公墓，我都只能走馬看花的觀賞，事實上，也是慕名而去了。在華盛頓的短暫停留，多虧林國强先生和淑慶姐的照顧，使我這個異鄉遊子，在孤寂的旅程上，又向前邁了一步！

牙買加世界民俗音樂大會

# 牙買加之行

每一憶起在牙買加的那串日子，總在心頭腦際泛起無限留戀，回味的思緒。是因為那兒的一切都太新鮮？是因為與世界各地，不同種族的音樂朋友們朝夕難得的相處？是因為每一刻都太不平常？事實上，當我離開華盛頓，朝牙買加進發時，心情上，以及所遭逢到的一切不都很不平凡嗎？

## ● 旅行的樂趣

旅行是再開心不過的事，但是在開心的享受背後，我得拿出毅力來做好準備工作，拿出勇氣來，面對可能遇到的難題。牙買加之行開始前，由於那是一個對我完全陌生的地方，心情上不免有些緊張，幸而黎總經理親自寫信給我國駐牙買加凌大使，我算是有了一個依靠，也可說是極大的協助了。記得出發前，在臺北英國領事館，辦理簽證，我所申請的倫敦和香港都辦妥了，惟獨牙買加的簽證，領事人員說，只要有出席會議的邀請函，可免辦簽證。一路上，幾次我曾想到也

許該再去核對一下，却因忙碌疏忽了。離開華盛頓的那晚，特地打了個越洋電話給駐牙大使館，好不容易接通了任職大使館的孫先生，他說他一定會到機場來接我，我才算放了心！

從華盛頓起飛，經四小時的航程，下午三時左右抵達邁阿密，由美國國內班機，銜接泛美航空公司班機飛京斯頓，還有一小時要等候，抱着從容的心情、態度，這一下我可有時間詢問有關牙買加的簽證問題了，在泛美服務臺前，我絕沒想到這一間可問出問題來了，服務員熱心的查看資料，與機場經理洽商，又打電話給牙買加駐邁阿密大使館，最後發現我必需補辦簽證手續，否則無法入境京斯頓，於是未經我同意，取消了我原訂飛往牙買加的班機，替我聯絡了邁阿密領事館，讓我取得簽證後再改乘當晚八時半的牙航班機，其實我又如何能不同意呢？想起原將順利的抵達京斯頓，想起孫先生已在等候，再想起原不打算停留在人地生疏的邁阿密，也想起入晚飛抵京斯頓時的孤單、陌生……這突如其來的變化，快得使我不及思索，跳上計程車，立刻往邁阿密市區的領事館進發，當時心中有的已不是懊惱、悔恨，而是如何完善的彌補這意外的遺憾，隨遇而安吧！於是，在駛往牙買加大使館的路上，心中盤算着未來五小時中該做的事！總算順利的辦完了簽證，正好還有時間，於是就請那位黑皮膚的秘書小姐爲我打電話給我駐牙大使館孫先生，告訴他臨時改班機的原因，然後和她聊了一些牙買加的種種，在未踏入牙買加之前，倒使心情上能先習慣於那個即將來臨的新世界！

雖然這次的意外，給我帶來了不必要的麻煩，以及三十幾元美金的多餘化費（爲補機票的一

等艙票價，因經濟客座已客滿，以及往市區裏來回跑的車費），卻給了我在邁阿密市區閒逛的機會，佛羅里達的陽光與熱帶特有風光，加上我的特殊情緒，生活上再從那兒去尋找這種磨練與體驗呢？

多化十六美元搭乘一等艙，事實上除了多一頂美酒的服務之外，別無他，不過牙買加航空公司的機上服務，倒也別出心裁，也就是當地少女的服裝表演，使旅客在單調的旅程中，絲毫不覺寂寞。鄰座的先生，是一位經常旅行的企業家，他告訴我與凌大使很熟，當我在牙期間，顧盡可能給我照顧，而此後的一個多星期，緊湊的節目活動，使我沒有機會打擾這位好心的先生。

## ●景色迷人的城市

牙買加這個以日出、日落和大海景色引人的觀光勝地，我卻在黑夜裏踏入。一下飛機，一眼就認出了似曾相識的孫先生，世界何其大，又何其小！同是中國人相逢異地，何必相識？出席會議期間，他給了我太多幫忙！駛往會議舉行地——西印度大學的一路上，但聞得原野中草香陣陣！說真的，由於照原定計劃晚到了大半天，又是午夜時刻，若不是孫先生照顧我安頓好，牙買加給我的印象，可能就要打折扣了！

我們一百五十位左右，來自世界各地的民間音樂愛好者，有二十幾歲的青年人，有七八十歲的老年人，有權威的學者，也有剛取得學位踏出校門的初生之犢，朝夕共處，藉着音樂藝術的媒

介，何其融洽！出外旅行，我很不能適應西餐，由於前年第一次旅行的經驗，在離開洛杉磯前，我在華埠選購了罐裝的中國食品，像八寶飯、糯米鷄、生力麵、辣椒醬等，外加一個電咖啡壺，沒想到我這有一個旅行袋就專門裝這些吃的，每逢海關檢查人員問起時，自己心中也着實好笑。沒想到我這一份未雨綢繆的準備工作，居然無用武之地，因爲怎麼樣也沒想到會議當局在餐廳準備的食物，很合我的口味。是因爲我已比前年能適應？還是牙買加的食物好？我們這一個大家庭的每一份子，每天早中晚三次就在餐廳共聚，輕鬆的交談，這眞是一個促進感情交流的好環境，我員的獲得了不少友情，記得臨別的前一晚，我們在宿舍門前聊至夜深，互贈紀念品，到現在我們還藉信件往返報導近況，當他們訪臺時，我也四處帶他們走走，參觀博物院及各地名勝。

## ● 接受電視訪問

Eastern Lee是一位華裔的牙買加人，我們第一次在凌大使官邸相識，那晚凌大使特地爲我邀約了當地音樂及廣播電視界的友人聚會。大使官邸位於京斯頓半山區，凌夫人對園藝很有研究，滿園不知名的花草，芬香四溢，飯後我們在面對花園的陽臺上聊天，也就是因爲那晚隨便哼了一首中國民歌，引起了在電視臺主持節目的Eastern Lee的興趣，於是我接受了訪問，是在三十一日晚間六時三十分的新聞節目中。Eastern Lee還爲我找了一位鋼琴伴奏——David，他是當地的牙買加人，由於我手邊沒帶樂譜，於是排練時，我們就彼此研究，以什麼樣的節奏，和聲

來伴奏，更合乎「阿里山之歌」的曲趣，這位加州大學音樂系的畢業生，很熱心，對中國旋律非常喜愛，因此那個下午，我們一遍遍的唱着，窗外是牙買加暖和的陽光，微風；窗裏是我懷念的祖國親切的樂音，多麼令人難忘！去年十月，Eastern Lee 到臺灣來，特地爲我拷貝了一份電視臺的訪問錄音，包括談話與歌唱，眞是值得紀念的禮物呢！

## ◉ 音樂風的海外聽友

還記得是一個週日上午，孫先生帶我去拜訪在聯教組織任職的夏菁先生，早在國內就讀過不少他寫的詩，沒想到是在京斯頓晤面。夏夫人做了一桌可口的中國茶，飯後我們欣賞牙買加唱片音樂，談詩、談文學、談音樂，現在每當重讀夏先生送我的詩集，我像是又囘到那個京斯頓愉快的週日裏！

作爲音樂風節目主持人眞是何其幸運，在國內時就經常會接到舊日聽衆從海外的來信，到了海外，也不例外。那天早上正在餐廳用餐，任職於聯教組織的趙先生夫婦特地開車來看我，找到了餐廳，說是當晚在家裏爲我設宴，還請了一些韓國友人，因爲當他們在臺灣時，全家都是音樂風的聽衆，特別是幾個唸大學的孩子，一定要見見我，這是一個多愉快的邀約?!那晚我們歡欣的歌唱，獨唱、合唱，中國歌、韓國歌，我們這些異鄉遊子打成一片，又是一個動人的夜晚！

## ● 牙買加的失策

國際局勢瞬息變幻，前些日子讀報，知道牙買加承認了中共，但是那兒的朋友，對我的友善、愛護，將永留心底！

# 世界民俗音樂會議後記

到牙買加的確是十分新奇的經驗。行前，我曾幾次翻閱不同的地理資料，想對這個陌生的國家多增加一點了解，可惜有關的報導太少。現在，在我結束了牙買加之行，滿載難忘的記憶回國後，常會不自覺的懷念着牙買加的種種。

第二十一屆世界民俗音樂會議與第三屆美洲民族音樂學會議，同時於八月廿七日在牙買加首都京斯頓的西印度大學中揭幕，來自世界各地卅多個國家不同種族的一百多位音樂家們，在短短的九天會期中，共同研討民間音樂與舞蹈的問題。由於黎總經理世芬先生曾特地為我寫信給駐牙大使館凌崇熙大使，使我在舉目無親又人地生疏的異國獲得妥善的照應。事實上，緊湊的日程與豐富的節目，已使日子極為充實，再加上我是惟一來自東方的女代表，更因此結交了不少嚮往東方，特別是自由中國的音樂學者們。

「民間音樂與舞蹈在教育上的意義」「民間音樂與舞蹈形成文化的過程」、「電子技術對民間音樂舞蹈及其研究的影響」，是會議討論的三項主題，在這三個大範圍內，分別研究討論與會

代表們在會前所提出的論文，同時配合以影片與錄音帶，以增加這些學術性問題的生動與趣味性，像「牙買加民間音樂的過去、現在與未來」、「民間音樂與舞蹈是澳大利亞基礎教育中的要素」、「從理論和實際雙方面着手調查美國初級中學中對爪哇和印地安音樂的指導」、「法國南部路易斯安那的民歌形成文化的過程」、「印地安村落的婚禮音樂」、「民間音樂與舞蹈在非洲教育上的重要性」、「夏威夷民歌的演進」、「非洲音樂的法典編纂」、「來自大西洋岸的尼加拉瓜民歌」、「如何促使民間音樂的更爲人知」、「民族音樂學在學校和藝術上的價值」等，都是一些音樂教授們辛苦研究的心得報告，除了一一在會中提出研討外，我們更是人手一份的得以細細研讀。

此外還有不少生動的節目，比方，由廣播電視與聲音影像案卷委員會所組成的研究小組，有兩次特別會議，討論廣播電視與聲音影像的最新配合方法與技術，在小型的會議中，我認識了許多來自世界各地廣播與電視公司的代表，有英國、加拿大、匈牙利、瑞典、瑞士、美國、伊索比亞、西德、尼加拉瓜等國，相信今後在音樂資料的交換上會更頻繁，當然我已將我所帶的中國民間音樂錄音帶提供給他們，也附上了大會爲我拷貝影印的文字說明資料，這些包括民歌與中國傳統樂器演奏的中國民間音樂，他們都極感興趣。除了會議討論之外，晚間安排了幾次當地料，這也確實是一項更易交流文化、聯繫感情的方法。我同時携帶了一些中國音樂唱片作爲交換資政府的歡宴，還有有關民間音樂與舞蹈影片的介紹與欣賞，特別是牙買加民間音樂舞蹈的表演

會，最令人耳目一新。

大部份的代表，都住在西印度大學的Mary Seacole Hall，這是一個擁有上百間房間的宿舍村，有美麗的院落，舒適的會客室，既可在院子裏迎接清晨的朝陽，坐看黃昏的落日，默數滿天星斗，又可在會客室中閱讀、下棋、閒談、欣賞電視節目；開會地點都集中在該區附近的幾個大堂，三餐也在宿舍中的飯廳用膳，飯廳也就成了我們休閒時談天的場所，許多友邦人士，常愛和我談起自由中國臺灣的許多事，特別當我在八月卅一日，接受京斯頓電視臺的訪問，唱了臺灣民謠之後。因而使我發現，參加國際性會議，還是一個進行國民外交工作的好環境呢！

會議主席是美國哥倫比亞大學的民族音樂學教授Willord Rhodes，他一生致力於非洲人與北美洲印地安人的音樂、舞蹈的搜集和研究，所有珍貴的資料，現在都存在美國國會圖書館，也曾灌錄部份唱片，錄售於市面上。他曾對牙買加的民間音樂，發表他的見解說：

「牙買加民歌一般都有一位領唱主部，其餘則以合唱伴唱配合，他們傳統的舞蹈 Kumina 的動作，表達出一種自由的精神，這些都與非洲音樂極為相似，而民間社會的思想接受基督為他們的救主，祭典儀式又有濃厚的宗教色彩，這也與非洲有強烈的關連。」

事實上，也難怪非洲與印地安的影子，一直顯現在牙買加音樂中。牙買加這個以日出、日落和大海的景色吸引人的觀光勝地是，一九四二年由哥倫布發現的。Jamaica這個字是從原始的印地安族Arawaks的土話Xaymaca一字而來，意思就是多河之島。後來西班牙人消滅了印地安人，

一直統治到一六五五年，又被英國的海軍將領 Penn（他是後來發現賓夕法尼亞的 William Penn 的父親）將西班牙人征服了，從此牙買加成了英國的殖民地。一九六二年八月六日，終於脫離英國獨立，成爲第一個在西半球脫離殖民地獨立的國家。這個西印度羣島中僅次於古巴和海地的第三大島，在一百八十多萬人口中，大部份是非洲黑人的遺族，有不少的混血種，其次就是印地安人、中國人和歐洲人。當最早的年代，販賣奴隸的商人，從非洲將奴隸運到牙買加，一方面取走他們生活中不可缺少的鼓，也不准他們再使用自己原有的鼓，同時鼓勵傳教士深入奴隸羣中，很快的奴隸們將自己原有的信仰與新教混合，也因此連在牙買加的有關宗教的民間傳說，也都是從非洲蔓衍而出了。

在科隆大學教授民族音樂學的 Dr. Robert Gunther，也是一位研究非洲音樂的專家，他一再強調牙買加的鼓的式樣是出自非洲系統，舞蹈的根基亦復如此，他盡量延攬非洲的音樂家與學者到科隆，使得學生們能有機會得到第一手非洲音樂的常識。與這些研究民族音樂學的專家們交談，也給我不少啓發，因爲研究民族音樂學，會使你不忘本，而在國內，我們幾乎找不到一位學這一門的，而我們也實在應該在這方面多加注意、研究和報導呀！

德國大作曲家舒曼曾經說過：「去留意發掘一切的民歌吧！它優美的旋律，能使你了解不同民族的特性。」匈牙利作曲家巴爾托克也曾說過，民間音樂是最高的藝術，也是他創作的泉源。也因此在「幫助所有國家民間音樂的保存、散佈與演練」、「助長民間音樂的比較研究」、「藉

着對民間音樂的普遍與趣促進各民族間的了解與友善」這三大目標下，已故匈牙利音樂家柯達依發起成立了世界民俗音樂委員會。在過去二十屆年會中，會員們每隔一、兩年在不同的國家聚會研討。有幸參加此次年會，因而有更多機會對牙買加當地的民間音樂做進一步的欣賞與了解！

還記得是個週末，我們在離京斯頓兩小時車程外的 Morant 灣，享受完清涼平靜的海水、柔細沙灘上的美麗陽光，再驅車前往郊區的一所 Manchioncal 學校，欣賞當地人最原始的歌舞表演，老遠就聽到吉他聲、鼓聲在那兒奏着，四、五位戴着墨西哥式草帽的土人，還邊奏邊唱，最引人的是那位舞蹈者，擺首扭臂，一付悠然自得的模樣！在將近兩小時的表演中，或在教室裏，或在院中空地，從獨個兒表演，到集體的化裝表演，都由牙買加音樂學校的 Miss Olive Lewin 擔任說明，代表們不僅僅是靜靜的欣賞，有的忙着錄音，有的忙着拍影片或拍照，最使我不解的是最後一個長達卅分鐘的表演，大約五對男女，分別着上不同色彩的當地服裝，唱着幾乎相同的旋律，舞着幾乎一致的節奏，就在一小塊空地上旋轉着、走動着，脚步總維持着不超過一尺的距離，不見有任何變化，如此連續不斷，的確使我有些納悶，後來聽 Miss Olive Lewin 解釋，才知道那是表示着當他們做奴隸的年代，鎖上脚鐐，做着苦工，心中極爲渴望自由，正是失去自由者的呼聲呀！而這些不論老少的表演者，的確個個能歌善舞。

說起 Miss Olive Lewin 這位牙買加小姐，幾乎可以說是大會的靈魂人物，任何人有事都找她，她是當地大會籌備會的負責人。就在開幕典禮結束後，緊接着一個爲時一小時的演說裏，

她主講了「牙買加民間音樂的過去、現在和未來」，間或哼上一段民歌，她才學的豐富，歌喉的美妙，使你由衷的佩服，這些也使得這位有着黑亮膚色，卅來歲的牙買加小姐更美了。事實上，Miss Olive Lewin 曾榮獲英國皇家音樂院與倫敦聖三一音樂學院小提琴、鋼琴、聲樂三方面的文憑，最後她却走向了教育與民間音樂研究的這條路。

大會期間的高潮之一是 Miss Olive Lewin 所領導的牙買加民間音樂表演團的精彩民歌與舞蹈的演出。那是九月一日晚在大學附近山區的 Glynebourne Theatre 演出。這間戲院的外圍像一所人工建築的西班牙城堡，城堡之內有一個露天音樂廳，欣賞牙買加的民間歌舞，在如此一個羅曼蒂克又美麗的夜空下，是多令人難忘的經驗！

那是一九六七年，Miss Olive Lewin 和幾位真正熱愛音樂又對民間音樂有精深修養的音樂家們，以開荒者的精神，為了讓牙買加人知道，他們有許多古老而美麗的歌，那是真正屬於自己的歌，而並非一些淫靡的歌曲，這些歌因為長久沒人唱它幾乎被遺忘了，因此他們組織起來，搜集、整理、出版、演出當地的民歌。他們深信，這是最可靠的方法，也是最令人愉快的方法。他們把民間音樂當成國家歷史的重要部份，短短四年的時間裏，他們成功的喚醒了島上所有的牙買加人重新熱衷於這些老歌，不同種族的牙買加人，終於從音樂中分享了彼此間的愛。而 Miss Olive Lewin 和她的團員們如今更成了遠近皆知的民歌演唱家了。

Miss Olive Lewin，除了任教於牙買加音樂學校外，她也是屬於政府的民間音樂研究整理者，她負責錄下島上的所有民間音樂，爲了致力她工作的完整與眞實性，她總儘量保持民間音樂的原始性和權威性。這件工作，由於得到財政部長的支持贊助，對工作的開展也方便得多。

牙買加財政部長Hon. E.P.G. Seaga曾親自主持了此次年會的揭幕式。八月三十日晚，還曾假 Vale Royal 招待與會代表與當地名流，這是一個充滿熱帶風味的遊園雞尾酒會，當然少不了民間音樂與舞蹈的表演。這位熱愛音樂的部長，曾對牙買加民間音樂發表了精闢的演說……

「做爲牙買加的遺產的一部份，我想沒有一個區域能比得上島上民間音樂的豐富了。我們的民間音樂，是我們古老傳統中根深蒂固的重要部份，它是由許多不同的文化，經過了許多年代才傳下來的。由於時光的流轉，當父親口述給兒子，母親又教給女兒唱，音調上就經過細微的變化，逐漸的也就發展成今天牙買加音樂的特殊風格了。我們的民間音樂，除了單純的音樂美之外，如果你有意去研究，你將會有新的發現。從一首特殊的鄉村歌曲的旋律和詞句中，會發現當地人的生活哲學。因爲當歷史上的特殊年代，一日日、一年年的過去，人們的需要和他所思想的，像生活中的愛和奮鬥等，就都表現在他們生活中的歌曲裏了。」

歌唱依舊是牙買加鄉間生活的主要部份，舉凡勞動歌、崇拜歌、娛樂歌、神秘祭祀歌、社交遊戲歌、鄉村的舞蹈等，凡是陽光下的任何事情，任何感情，除去了恨之外，他們都唱，他們唱一些老年人在孩提時代就唱起的老歌，他們也唱一些幾乎被老祖父們遺忘的歌，牙買加的民歌種

類，就如同島上繁生的植物一樣衆多，又同他們的山丘、深谷一樣令人興奮。民歌使人追憶過去的情景，也使人懷念原始的情感！

若說夏威夷是人間的天堂，牙買加則更具原始性。開發中的牙買加，雖說四季都是夏的氣候，平均溫度只有華氏七十五度，特別是內部高原地帶，十分涼爽，像中華民國駐牙買加大使館，就位於林木青蔥繁茂、百花芬芳競艷的山區，凌大使夫人花了不少時間學花木的培植，林園的整理。在京斯頓，常使我想起在夏威夷的日子。一樣的陽光、藍天、白雲、碧海、白浪、扶疏的花木、宜人的景色、遍地的野生果樹，只是牙買加更野，更具自然情調。椰林、海灘、山澗、溪流、輝煌多彩的落日……牙買加在我的記憶裏，已像夏威夷似的永遠難以忘懷！

# 初抵倫敦

說實在的，雖然牙買加是一個正在開發中的國家，到處見到的都是落後與簡陋，但是那兒的陽光、大海與日落，那兒的花草、樹木與巍峨的青山，那種再自然也沒有的大自然，無限清新的氣息，就是那麼自然的吸引住你。

## ● 從京斯頓到倫敦

結束了九天的世界民俗音樂會議，帶着新的回憶與新的友情，我又踏上了旅途。九月初旬，從京斯頓飛往倫敦的機票真難買，也許是因為會議期間京斯頓來了太多旅客，大家又都是趕着在九月初離開，我在八月初到泛美航空公司訂位時，只能訂到經紐約飛倫敦的班機，於是先由京斯頓搭牙買加航空公司班機飛邁阿密，再乘美國航空公司班機飛紐約，然後才乘泛美班機飛倫敦。

在京斯頓機場託運行李時，行李票上寫明是直接送達倫敦，在紐約甘廼廸國際機場，我還曾慎重的再三叮囑服務人員，別把一轉再轉的行李送錯。搭乘七四七，已是這次旅行的第二遭，第一次是從日本飛洛杉磯，機上大約坐了八成，飛長途時，幸運者也許能佔到空位躺下來，上下機時也不覺麻煩。沒想到紐約飛倫敦的旅客竟然如此多，三百多個位子已是坐無虛席了，七小時的越洋飛行，七四七的寬敞算得上是舒適了，但是上下飛機時的列隊等候，可把人給整慘了。尤其到達倫敦機場，旅客們在指定的區域取行李，從飛抵倫敦的上午八時三十分，一直到十一時，還不見行李從機上運來，最後十幾位旅客，不是行李不全，就是根本不見影子。布蘭克教授和我，都是由京斯頓起飛，也就遭到同樣的命運。這位在英、美兩國大學裏擔任音樂史課程的教授，還着實把那位負責行李的先生狠狠的罵了一頓，然後我們就一起在候機室裏等着下班飛機，希望十二時卅分飛抵，行李總該到了吧！

### ● 認識布蘭克教授

布蘭克(John Blacking)教授，三十來歲，近兩年來往英、美兩地，負責大學裏的音樂史課程，過去有一段時間曾在非洲研究搜集當地的民間音樂。在京斯頓出席會議期間，我們常在一起聊天，我總努力的想扭轉他的左傾思想，沒想到後來我們居然那麼巧的搭乘同班飛機，又同時就攔了行李。倫敦是他的老家，在候行李的時候，他就去租了一輛車，預備開到兩小時車程外的近

郊探望他的母親。等了兩小時，他終於等到了行李，而我又落了空，服務員答應第二天一早前，一定將我被就擱的行李送到住處，我還有什麼話說呢！幸而有布蘭克教授同行，不但減少了初臨異域的孤獨感，他還熱心的開了車送我到位在倫敦西南區的西湄住處！算算有八年沒有見到西湄了，離開了師大音樂系，她回到僑居地馬來西亞後，居然當起幼稚園校長，最近一年到了倫敦，改修幼稚教育，因為她正利用假期隨旅行團到歐洲各國旅行，為了我的到臨，剛趕回來，我說好不要她來接的，尤其預定到達時間又是八點多鐘，有了布蘭克教授的幫忙，我很容易找到了她的女生宿舍。一路上，布蘭克教授不知犯了多少次交通規則，也難怪他一向習慣了美國的規則，一下子駕駛盤換到右邊，剛巧是一百八十度的左右相反，幸而是星期日，街上行車稀少，也不見交通警察，還讓我深深的感染了有別於美國的輕鬆與寧靜情調，特別是隨處可見的寬闊草地，萬紫千紅的花叢，倫敦又是我踏入歐洲大陸的第一站，是新奇，也是興奮，見多了美國的文明，歐洲的文化怎不使人留戀呢？與萍水相逢的布蘭克教授，在西湄的會客室裏飲了下午茶，他在我的通訊簿上，寫下了他的聯絡處，居然還端端正正的寫了一個中國字「福」，留下了他的中文名字，然後啓程探望久別的母親，他答應有機會一定到臺北來。

● 著名的皇家阿爾伯堂

為了把握在倫敦預定僅有的兩天停留時間，雖然前一夜在七四七上不曾好好合過眼，我還是

即刻與西湄開始了勝地探訪。多美的假日黃昏，到處是公園的倫敦市區，滿是悠閒的人羣，著名的皇家阿爾伯堂，正在不遠處，步行五分鐘，就到了這座可容納七千四百人的演奏廳，午後的音樂會正在進行中，這座橢圓形的廳堂，設計與建築獨樹一格，四層的樓座，以橢圓形向中間包圍，正中的舞臺，容納四百人的演出者還顯寬敞，不到半年前，它還正舉行過落成百年的電視音樂會！

一八六一年，正當Concort王子臨死之前，已有了建堂的概念，這也正是因為一八五一年，世界博覽會的成功所引起。皇家阿爾伯藝術科學堂（The Royal Albert Hall of Arts and Sciences）最後終於在MR. Cole這位熱心的支持者的努力下完成，當然他同時得到了維多利亞女皇和威爾斯親王的贊助。採用來自皇家工程師Captain Francis Fowke的概念，Lt. Col Henry Y. D Scott負責設計建築，最後在一八七一年三月廿九日由女皇主持了開幕典禮，自此以後，該廳的任何活動，均得到皇室的大力支持！

皇家阿爾伯堂的橢圓形大廳，僅僅在周圍有支柱，當時它稱得上是建地最廣的雄偉建築，也是十九世紀建築和工藝界的傑作。目前它除了是英國惟一能容納七千人的音樂廳外，也是著名的皇家合唱協會及Henry Wood "Proms" 舞蹈團的團址。

每年總有一百萬人進出皇家阿爾伯堂，另有數百萬人經由廣播與電視欣賞了堂中的一切演出。拿了幾份堂中演出的節目表，知道每天都有不同的節目演出。九月一日至十八日，是Henry

Wood promenade Concerts season，從十九日起每天安排不同的節目，伯明罕交響樂團（City of Birmingham Symphony orchestra）演出所有柴可夫斯基的音樂，票價分一鎊、一鎊一、八十便士、六十便士，最低是三十便士；二十日是一般性的大眾音樂會；其他像皇家愛樂交響樂團，班尼固曼樂隊等均做經常性的演奏，另外像維也納兒童合唱團等外來團體的演出更是琳瑯滿目，皇家合唱團在該堂的演唱也已排到了一九七二年，有巴哈、韓德爾的神劇，也有英國作曲家的作品，除了各類音樂與舞蹈的演出外，像職業摔角大賽、拳擊比賽等體育性活動也經常演出。

## ● 海德公園的悠閒

走出了這座古老的建築，踏着夕陽的餘暉，西湄帶我去逛著名的海德公園。其實海德公園不過是一望無際的草地，它與衆不同的特色，是公開的發表自由的言論。但見一堆堆悠閒的人羣，有的躺在草地上看天，有的圍着聆聽講者的高論，算算大約有三十多位男女老少，在不同的角落，站在臨時搭起的簡單高臺上，口若懸河，比手劃腳的高談闊論，有的攻擊政府的政令；有的對當前世局發表高論，有的訴說自己對宗教的獨特見解，更有的宣揚上帝的眞道，撫慰一些孤寂的靈魂，說也奇怪，幾乎每一位演講者都有他的聽衆，據說其中有些人想一吐胸中悶氣外，也有爲訓練自己在大庭廣衆前的口才而來此實習的，反正在這個自由的國度，特別是在海德公園內，

自說自話似乎已成為一種風氣，沒人會當你是神經病，我也就見怪不怪了。

## ● 遊子他鄉聚首

新聞局駐倫敦的王家松主任，當晚請我與西湄一塊兒在一家中國餐廳晚宴，除王主任夫婦及公子外，另有一對來自臺北的夫婦，餐館老板夫婦，及名作家陳之藩夫人，席間高談闊論，天南地北，無所不談，融洽極了，特別陳夫人還是一位演唱大鼓的名家，而王主任更是酷愛平劇，我們從中國戲曲音樂，一直談到世界音樂，最後陳夫人唱了一段平劇，我唱了一首中國民謠，西湄唱了古諾的聖母頌，直至夜深，我們這些在他鄉聚首的遊子，才盡興而散，踏着夜深時刻的無限寒意歸去。

……。

這是我在倫敦的第一日，心中多少牽掛着脫班的行李，但也不忘計劃第二日，如何訪問名聞世界樂壇的鋼琴家傅聰，參觀英國皇家音樂院、高汶特花園劇院，當然還有著名的那些風景區

## ● 英國皇家音樂院

離開了傅聰家，我們第一個目的地就是聞名於世的英國皇家音樂院，由於正是暑假期間，院內冷清清的，那位辦公室中的年輕助教，極為熱心的領着我樓上、樓下各處參觀，古老的建築，

讓人深深的感覺出漫長歲月中，它所散發出的無限光輝——

英國皇家音樂院（Royal Academy of Music），是歐洲最古老的音樂訓練機構之一。一八
二二年，經由John Fane 的大力支持而創立。Jonh Fane是Westmorland 的第十一任伯爵。
皇家音樂院成立的第二年，就在英王喬治四世的贊助之下，開始了公益事業。一八三〇年，英王
喬治四世曾頒予該學院皇家的特許狀，一直到今天，皇家音樂院始終享有王室的支助。

帶領我參觀的這位助教告訴我，這棟矗立在 Marylebone 街上的該校主要建築物，是 Sir
Ernest George和Alfred Yeates 所起草設計，在一九一〇至一九一一年建築完成。它包含有
一個大廳，被稱爲是公爵廳（Duke' Hall），一間較小的音樂兼演講廳，還有一間爲表演歌劇
設備良好的戲院，另外我也見到了許多教室、研究室、播音室等，供私人研究教學之用，設備可
以說是十分完善。皇家音樂學院另外還有建築在York Terrace，它是緊接在主要大樓的後面，
這兒有設備良好的圖書館，是伊利莎白女皇在一九六八年贊助成立的，圖書館裏還有許多重要的
手抄本以及早期印刷出版的音樂樂譜，專家們都視爲珍品。一九三八年，Sir Henry Wood 這
位一九二三年至一九四四年之間在該院擔任學生管絃樂團的指揮，贈送給皇家音樂院他個人的藏
書，有關管絃樂的樂譜三千份，另外還有兩千套齊全的管絃樂書籍。其他的遺贈物和贈品，也在
繼續不斷的充實該圖書館的藏書。

我特別記得幾間重要的廳房，像 Manson Room 的許多設備是為了學習現代音樂，Arnold Bax Room 則是收藏最近 Harriet Cohen 留給學院的有關現代美術圖片的蒐集品。此外，從那些慷慨的捐贈者，該學院還接收了許多有價值的樂器，這些樂器，都是分派給有天才的學生來使用。

## ●皇家音樂院的課程

在皇家音樂院所安排的學習課程上，有兩種主要的課程，其一是演奏者的課程，包括作曲在內，其二是 G. R. S. M，也就是所謂皇家學校的音樂學位的必修課程，這兩類課程，都要經過三年的修業期限，但是凡選修演奏者，多半被要求多留下一年，繼續深造，當然被留下的學生都是成績特別好，學費也減少不少。一般選修演奏者課程的學生，在他們修完三年的課程之前，多半都被認爲是有希望獲得 L. R. A. M. 文憑，這些課程是分配在三年內修完的，不可能在短期間內結業，每年夏天都舉行考試。

至於說到選修演奏者的課程，每週的課程安排，主修課目是一小時，對那些學完三年的深造學生來說，是一個半小時，次要的課程是半小時。在音樂技巧方面，要修和聲等課程，一小時的聽寫視唱，另外還有音樂形式、外國語文等，其他像作曲、鋼琴、鋼琴伴奏、風琴、大鍵琴、聲樂、小提琴、中提琴、大提琴、低音大提琴、長笛、雙簧管、單簧管、低音管、小喇叭、伸縮喇叭、低音喇叭、豎琴、吉他等課程都是可以主修或選修。

走進聞名於世，已有一百五十年歷史的皇家音樂院，幾乎任何地方，任何事物都使我極感興趣，又似乎都能發掘不盡的，奈何我只是一個過路客，只能作短時的停留，心中不無悵悵！

倫敦的涂莎德夫人蠟像館（M. Tussaud's Wax Works）是舉世聞名的，在離開皇家音樂院，前往皇家高汶花園歌劇院的路上，無意間路過。在紐約、好萊塢及香港，我曾參觀了當地的蠟像館，活龍活現，逼真極了，充滿了娛樂氣氛，可惜我必需在天黑前趕到歌劇院，只能在這座引人的蠟像館前稍作徘徊。

## ◉柯芬園歌劇院

柯芬園（Covent Garden）歌劇院位於熱鬧的 Sobo 區，貌不驚人，周圍的環境感覺不出一些藝術氣氛，但却是遠近聞名，由於正在休歇中，倒十分清靜，但見零落的愛樂者，前來瞻仰它的丰采。

皇家歌劇院接受大英帝國藝術協會的支助，Daridu Wester 爵士負責行政，著名的指揮家 Georg Solti 擔任音樂指導，常駐樂隊指揮有四位，樂隊隊員一百二十人，合唱團員也有一百多人，四十多位芭蕾舞演員，再加上後臺管理員、服裝、佈景、假髮師等，僅僅是這項數字，就夠你為歌劇的演出興奮了。此地的票價雖高，幾乎超過了德、法兩國，聽說，還是經常客滿。除了上演正統歌劇外，每週總有兩個晚上演出舞劇。芭蕾的演出，相信是人人都嚮往的，節目表上

排出了柴可夫斯基「睡美人」的節目預告，我只有望著海報興嘆，來不逢時也。

倫敦除了皇家歌劇院外，還有一個叫做 Sadler's Wesls Opera 的歷史悠久的組織，專門上演歌劇，劇院位於 Rosebery Avenue，是專門演出一些通俗的歌劇，像「蝴蝶夫人」、「交換新娘」、「托斯卡」等，另外，還有許多專門上演話劇及舞劇的小戲院，幾乎轉過一個街角，就不自覺的發現一座。

## ● 倫敦的職業樂團

除了古老的皇家音樂院外，聖三一音樂院是英國第二古老的學校，該校的特點，是特別注重教學法，因此栽培出來的學生，教育人材要比演奏人材多。

在倫敦有五個職業的樂團，倫敦交響樂團、倫敦愛樂交響樂團、新愛樂交響樂團、皇家愛樂交響樂團及英國國家廣播公司交響樂團，因此倫敦的音樂活動極為頻繁，晚間的音樂會總是七點半開演，由於有一千萬居民（包括倫敦近郊在內）的支持，再加上藝術協會的贊助，熱心愛樂者的捐款，這五個樂團才能並存競爭，當然倫敦交響樂團演奏的唱片，市面上很多，我們也能從其中欣賞他們第一流水準的演出。

由於時間的短促，這些有關音樂的勝地，我只能走馬看花的去獲得一些初步的印象。已是黃昏時分，街上忽然擁擠了起來，英國人下班趕公車的情況與臺北不相上下。西湄決定帶我到倫敦

## ● 著名的倫敦塔橋

塔橋是倫敦極為特殊的標誌，從維多利亞女皇時代落成，到現在已有七十年的歷史，泰晤士河上的巨型輪船，要進入倫敦湖時，塔橋的橋面立刻一分為二的豎起，等船隻駛過後再恢復原狀。泰晤士河是倫敦重要的交通孔道，橫跨河面的橋樑，在市區內就有十六座，車子沿河行駛，但見兩旁沿河的國會大廈與鐘樓，綿瓦無數，幢幢相連，真是氣象萬千，暗黃的燈光下，倒映在河面的泰晤士河兩岸的景色，讓你不自覺的想起當年大英帝國的雄風。

在塔橋之北，就是倫敦塔，是諾曼王朝的開國君主威廉一世所建造，其中一座具有九百年歷史的白塔，現在已改為博物館，倫敦塔裏有許多殘酷可怕的故事，九百年來，它一直是英國皇室的任所、寶庫、軍械庫、糧食庫，同時也是許多政治犯的監獄！當年伊利莎白一世曾經在這兒處決他的情人伊薩克斯伯爵，夜間經過倫敦塔，真要讓我入內參觀，我也會感覺毛骨悚然的。

的華埠參觀，我們也可在那兒晚餐。與洛杉磯、芝加哥、紐約等地的華埠比較起來，倫敦的華埠就小得多，但是，當你身在異國，走進充滿中國風味的街市，不管有多小，都會使你為那熟悉、親切的氣氛，感染得一身都輕鬆愉快起來，倫敦華埠的餐館大都是廣東菜，我們舒適自在的用過餐，就與兩位在此地一家雜貨店工作的留學生，一塊兒駕車，逛倫敦夜市。

## ● 霧裡的街燈

入夜的倫敦，有一種古色古香的恬淡氣質，為了適應霧中的照明，昏黃光暈的黃色街燈，把整個街道襯托得一片暗黃，僅僅是三四個鐘頭的時間，在倫敦市區又能走得多遠呢？其實，我已經很滿足於我在倫敦的收穫，午夜過後，我們這幾位異鄉遊子才盡興而返，西湄女生宿舍中的室友們都已入睡，在寒意逼人的室內，我整罷行囊，倦極入睡，明天一早，我要飛往巴黎了。

# 花都巴黎

汎美航空公司爲我預定了清晨九時從倫敦飛往巴黎的班機，這一天，我起了一個大早，輕手輕脚的梳洗完畢，西湄陪着我，好不容易的攔截了一輛方頭、黑車身的計程車，直赴市區內ＢＥＡ的航空大厦，辦完了行李託運，七點五十分，再搭乘駛往機場的巴士，約二十分鐘抵機場，與西湄相聚了整整兩天，她給了我太多友情，臨行依依，眞不知何時再能重逢，我只有默禱她能早日學成，回到僑居地馬來西亞，開創她輝煌的前程！

倫敦和巴黎之間，僅一小時的航程，登機剛一坐定，我已倦極入睡，若不是機上的擴音器播報着巴黎已到，我眞不知熟睡至何時方醒，這一小時的航行中，我是毫無知覺，也幸虧這片刻小睡，使我精神煥發的迎接久已嚮往的花都——巴黎。

在此次環球旅程中，巴黎是除了牙買加之外，第二個我沒有任何熟人的地方，但是，也由於

黎總經理的事前安排，我享受到豐厚的溫情與最完善的照顧。隨着人羣，我走向出境室，巴黎人的開朗，親切快樂，使我這位舉目無親的異鄉客，毫無作客他鄉的生疏與落寞，我是那麼愉快的一眼就認定出口處那位東方人必定是我國駐聯教組織的代表，果然，他就是代表姚琪清大使來接我的丘正歐先生。順利的提取了行李，上了姚大使的轎車，我是那麼安適的向巴黎進發了。一路上，陽光暖暖的照着，到處是大樹、雕像、噴泉；塞納河緩緩的流着，巴黎被籠罩在綠蔭裏，人行道上佈滿着撐着花傘的咖啡座，夾道而枝葉參天的法國梧桐樹下，悠閒的法國人閒散的三五成羣聚集在一起，或聊天，或玩遊戲，九月的巴黎，陽光是多麼可愛，沒有一絲兒昨夜倫敦的寒意，我比想像中更快的愛上巴黎了。

前夜在倫敦王家松主任的歡宴上，已聽到剛自巴黎飛來的陳之藩夫人提起巴黎旅館的難訂，丘代表卻十分順利的在聯教組織大樓附近的 Derby hotel 為我訂了房間，一天六個半法朗。

一切安置妥當，我們就到聯教組織大樓去見姚大使。踏上歐洲大陸，巴黎的法語，是除了英語之外第一次遇到的外語。雖然蠻好聽的，卻很不習慣，因此，一到聯教組織中華民國代表的辦公室，那親切的華語，使你不自覺的願多就在那兒，姚大使親切而風趣，我們談了很多，他也向我作了許多觀光巴黎的建議，你簡直想像不到我在四十八小時的過境時間內，居然幾乎跑遍了巴黎的名勝！

丘先生早年留學巴黎，原曾在國內大學任教，也由於他的熱心相助，我能善用時間的過了兩

天最充實的巴黎觀光。記得當天中午是在丘先生府上親嘗丘夫人拿手的好菜,從他的辦公大樓步

行不到五分鐘,就是他們的住宅,在巴黎的人行道上漫步,有些像走在公園中,據說巴黎一共有

七十五萬棵樹,樹下有將近二十萬張輕巧的椅子,再加上隨處可見的雕像、噴泉點綴其間,那一

片毫不忽忙的悠閒氣氛,整個巴黎眞可說是一個大公園。

## ●暢遊凡爾賽宮

下午一點多鐘,我隨旅行團暢遊凡爾賽宮,小型的遊覽車先到各旅館將遊客載到市中心處,

雖不是週末,巴黎到處是遊客,幾十輛大型遊覽車停在那兒,載着遊客馳向不同角落的名勝古

跡,我上了凡爾賽宮那輛遊覽車,車上除了一對日本夫婦,一對澳洲夫婦之外,大概只有我是東

方人。凡爾賽宮在巴黎西南郊外十八公里,可算是近郊,原來是路易十三獵宮,路易十四從小喜

愛這個地方,就位後就大加修飾,大興土木,重新建造。凡爾賽宮動工時,卽位的路易十四還只有

二十三歲,原來預訂要五十年才可完工,却在帝王專制的威力下,僅僅二十年的時間,就在日夜

趕工下完成了宮殿和花園兩大部份,聽着導遊小姐一路上敍說着凡爾賽宮的歷史,以及沿途的風

光,這眞是一個醉人的下午,車抵凡爾賽宮,早有照相師在那兒,以凡爾賽宮做背景,拍了一張

團體照,等我們參觀完整個凡爾賽宮,與盡離去前,照相師以一張三角五分美金賣給我們明信片

大小的黑白團體照時,我不得不誇獎他們既具生意眼光,也設想週到的服務!

## ⚫ 羅科科式的藝術

凡爾賽宮裏的裝飾，真是極盡奢華之能事，富麗堂皇，金漆彩畫的天花板，刻意雕鏤的華美傢俱，美麗的花飾，金碧輝煌，錯綜交會的圖案，裝飾曲線紋，我總算親眼見到了所謂羅科科式（Rococo）的藝術，旅行團多得無以計數，每到一廳，不是前團剛走，就是後團接着來，等着導遊的說明。

一六八二年，皇室和隨從人員大約有二萬人之衆，從著名的羅浮宮遷到凡爾賽宮，從這個數目，可見凡爾賽宮之大。化了整個下午，也只能作重點式的參觀，但是，已使我深深感受到，這個藝術與匠人心血的結晶，是我所參觀過最美的皇宮。各種顏色的大理石，將地板照得像一塊五彩的地氈；大理石柱子上也是精雕細鏤，窗檻上更是錯綜複雜的圖案，大理石的牆壁上，鑲上了五顏六色的金玉，大理石的雕像，點綴在巨廳長廊兩側，氣象極為宏偉。除了大理石外，壁畫有許多都是羊毛織品，畫着天堂的安琪兒，路易十四的戰績；羅馬、希臘的神話故事，還有許多巨型的吊燈，路易十四的寢宮中，還保留着懸有厚重錦繡蚊帳的床；最著名的鏡廳就是一九一九年六月二十八日凡爾賽和約簽署的地點，這間可以容納數千人的鏡廳，四周鑲有鏡子，十七個大窗戶，正對着十七面同樣大小的鏡子，廳長二百四十英尺，寬三十英尺，高四十二英尺。窗外的花園，奇花異卉盛開，映入鏡中，那種疑人間似天上的幻覺，真是美極了。

## 二百五十英畝的大花園

宮外的花園，極具匠心的佈置，真使人留連忘返，看不到盡端的兩行樹，有萬千的氣象，二百五十英畝大的花園中，有一條一英里長的運河，兩岸是雕塑的大理石像，噴水就有四十多處，花園是一畦一個花模、圖案，萬紫千紅，到處別出心裁。

花園之外，就是行獵的所在，林深樹密，想像當年王公貴族的獵宴，勾起無限思古的幽情。

凡爾賽宮真是寸寸都是藝術，這是我到巴黎第一個觀光的勝地，却給我留下如此難忘的印象！

### ✿ 羅曼蒂克的氣氛

遊罷凡爾賽宮，帶着如入仙境的情懷，隨遊覽車駛離這夕陽下的名勝古跡。距離晚間的約會還有一個小時，我在巴黎歌劇院前下了車，隨着下班時分的人潮，在這熱鬧的市中心區隨處蹓躂，學着巴黎人的悠閒，我望望櫥窗裏的流線型時裝，再看看街頭的人羣，發現巴黎人樸實無華的氣質，與印象中的浪漫迥然不同！我在街頭走着，走着，也許是因爲法國人的親切、自然，我絲毫不覺得自己是頭一天到達巴黎，特別是看到到處以歌劇來命名的街道、商店，更覺美麗、可愛。在街旁的露天咖啡雅座小坐片刻，感染一下那早已嚮往的羅曼蒂克詩意氣氛，就在計程車招呼站上車回旅館。

旅行中的我，從來不曾想到休息或憩一會兒，總想盡量利用時間飽覽風光，增廣見聞。重新梳洗完畢，換了一套夜出服，姚琪清大使的車已在門口等着，他是那麼善解人意的要在當晚請我嚐嚐巴黎聞名的中國餐館「梅園」的中國菜，同行的還有丘正歐先生。我們三個人眞是何其愉快的享受了一個美麗的巴黎之夜，一切對我都是新鮮的，我覺得我比他們更開心。葡萄美酒和佳餚，已令我心曠神怡，居然那麼巧的，同時、同地在海外，我和中視公司副總經理林翔熊先生，正聲公司董事長李葉先生，警察電臺臺長段承愈先生，中央電臺主任劉侃如先生在「梅園」碰頭，他們是來出席在德國科隆舉行的世界廣播電視資料展覽大會。聽說前一晚他們由德國飛來時，曾爲找旅館傷透了腦筋，我不得不感謝丘正歐先生給我的幫忙，使我似乎事事順遂的在愉快的音樂之旅中了。

### ● 欣賞巴黎夜景

巴黎九月的夜晚，涼風習習吹送，我們順着歌劇院大道漫步。歌劇院是在右岸的鬧市，有威尼斯式的門牆，精美的雕飾，樓下的一排七座門間都安有小雕像，可惜又是休息季節，無法入內聆賞。聽說樓梯全部是又白又寬的大理石，低低的欄杆，對對的石柱，雕像的電燈燭像上，花團錦簇的燈海一片。這座國家歌劇院大部份演出古典歌劇及芭蕾，希望有一天我能够再來，走進這座衣香鬢影的劇院。

離開歌劇院，我們直駛巴黎北邊全城最高處的蒙馬特山，老遠就望見山上燈火輝煌，佈滿了畫架和畫家、遊人。我們在聖心院前下了車，這座宏偉的建築，從山腳下就有兩道石階直通上去，堂頂是四個拜占庭式的穹隆，能容納八千人，一旁有方形的高鐘樓，光是一個鐘就有兩百九十斤重。聽說當初建造時，就是打地基一項，花了四百萬元。站在這巴黎的最高處，任憑晚風輕拂，想着陽平場上，巴黎市景與塞納河上的風光，一望無遺。還有洛杉磯、華盛頓、明山下的臺北，太平山下的香港，夏威夷希爾頓村彩虹塔下的檀市風光，卻又是多麼不同的景致。啊！巴黎，這是我在巴黎的第一個夜牙買加，我都曾高臨下的俯瞰，晚，就如此幸運的陶醉在巴黎的夜景裏了！沿着小街，我們走過無數書店、畫店、畫家們的小閣樓，來到了畫家們聚集的廣場上，只見一片紅光，紅色的燈光搖曳着，畫家們有的在爲遊客速寫樹木中，傘下是遊客，傘旁則是畫家在顯身手，紅色的大洋傘，傘下的咖啡座，分佈在一大片有的畫着自己心中的意像，這奇妙的露天畫廊，巴黎特有的藝術情調，吸引的不僅是遊客，不僅是附庸風雅的觀光客，而是那些真正的畫家，似乎不來巴黎就欠缺了什麼？而巴黎若沒有這些畫家，也就不像巴黎了。走在鵝卵石舖的地上，也曾想就座讓巴黎的畫家來一張速寫，可惜時間的珍貴，使我無法在這畫家天堂蒙馬特再做停留了。

### ● 在仙街上散步

我說不出燈光下燦爛的香榭麗舍大道有多美，這條舉世聞名的仙街，寬闊、筆直、微斜的坡度，有二公里半長，直達凱旋門，夾道兩行樹，兩旁有戲院、舞廳、飯館，眞够遊客們玩樂的，大道當中是十線快車道，自然兩旁還有慢車道、林蔭道、人行道，共有六條，整個香榭麗舍大道總共是十六條，從羅浮宮開始，車子在大道慢駛，經過全世界最大的康考特廣場和克里孟梭廣場，筆直的朝彷彿在半天上的凱旋門駛去，氣勢是何等雄偉！有朝一日，我能重返巴黎，絕不錯過在仙街上漫步的雅興。雖說紅磨坊的脫衣舞有多精彩，在拉斯維加斯欣賞過了最豪華的表演，心想還不都是摩登時代的點綴，因此只讓車子駛過整條不夜的紅磨坊區，毫不留戀的離去！

我絕沒有想到，我在巴黎的第一天會如此充實的度過，一天前我對巴黎還只是個朦朧的印象，一天下來，我眞不覺得自己再是個陌生客了，拖着疲勞的身軀，但却與奮的心情，夜深時刻我才回到旅館，這一夜我睡得甜極了。

是窗外的鳥叫，和巴黎的陽光喚醒了我，先在樓下餐廳用罷早點，總算嘗到了聞名的法國西點。換上了舒適的郊遊裝，坐上了姚大使的轎車，丘先生伴着我開始了我第二天的巴黎旅遊。

## 登臨凱旋門

昨夜欣賞了巍峨的凱旋門夜景，今天一大早才眞正的登上凱旋門。這座世界最大的拱門，門高一百六十英尺，寬一百六十四英尺，深七十二英尺，門上雕刻着一七九二年至一八一五年間的

法國戰爭片段歷史。門內有無名英雄墓，聽說在拿破崙週忌這一天，從仙街向上看，落日正好扣

在門圈上，門圈底下就是一個無名兵士的墓，他代表着一百五十萬在戰爭中死亡的法國兵士，墓

的中央有紀念聖火，在風裏搖曳着。

這一天雖然不是假日，凱旋門依然像巴黎的其他勝地，遊人如織，已排成長龍等着乘電梯上

門頂，也可以爬二百七十三級的石梯而上，在凱旋門頂，可望見十二條林蔭路輻輳到凱旋門下，

何其壯觀。

● 愛非爾鐵塔

小時候從教科書上讀到有關巴黎的愛非爾（Eiffel）鐵塔，有一千英尺高，是世界上最高的

塔時，懷着憧憬的情懷，認為那是多麼遙不可及，高不可攀的地方呵！當我真的到了巴黎，站在

鐵塔下，將頭擡得不能再高的向上仰望時，那鐵塔俊逸空靈的丰姿，真是把我給迷住了！

鐵塔在巴黎西邊，塞納河的東岸，近八十年前初建時，曾遭到不少文人和藝術家們的反對，

認為它太高了，怕會破壞了巴黎的風景線。事實却不然，它不但每年吸引了近兩百萬人的觀光

客，更是巴黎特有的標誌。

二十遊罷凱旋門，我們驅車直駛鐵塔，是那麼一個秋陽高照的可愛上午，鐵塔上下遊人如織。用

鐵骨造成的鐵塔，呈網狀，空的地方還超過實處，十分靈巧，亭亭直上青雲。鐵塔周圍地基佔地

十七畝，分為三層，第一層離地有一百八十六英尺，第二層是三百七十七英尺高，第三層有九百二十四英尺高，加上頂層就有九百八十四英尺。塔上有電梯、餐館、酒吧、咖啡屋，還有出售紀念品的商店。電梯分成二廂，一廂載着直上直下的客人，一廂是載着要在頭層停留的客人，有電梯、有步梯，上最上層一定要乘電梯，站在塔頂遠眺，全巴黎都在眼下，真有目不暇給之感，有塔上綴滿了電燈，可以想見入夜時分，當鐵塔周圍亮起了光耀奪目的燈火，一片燈海，恰似瓊樓玉宇，美煞人！鐵塔下是一片青綠寬闊的草地，園裏長椅早已被如織的遊人佔滿了！

## ● 養老院與拿破崙墓

離開鐵塔轉了一個彎，就到了附近的傷兵養老院。院中的兵甲館，專門收藏廢棄的武器和戰利品，我見到有我國清朝乾隆年間字樣的巨大礮彈陳列着，較諸其他國家的礮彈要大得多，想起當年世界強國的雄風，我們能不振作而莊敬自強！

拿破崙的墓就在院中的堂內，堂外是寬大的臺階和石柱，堂中央有一圓形地窖，深二十英尺，直徑三十六英尺，正中間是花崗石柩，環繞着十二座雕像，中間挿有五十四面旗子，代表他的戰功。在一塊石碑上刻着簡單的幾行字，丘先生告訴我，那是拿破崙的遺囑，他死在聖海侖島，遺囑希望把骨灰葬在塞納河旁，他所深愛的法國人民中間。結果是在一八四○年，他死後十九年，才達成願望的。

上午的時間顯得格外短，不覺已是正午了，我們囘到聯合國教科文組織的大樓，在底層的自助餐廳與來自世界各國駐聯教組織的代表們共同用餐。那是一間明亮寬敞的餐廳，靠右一排擺滿了各色的菜，從冷盤、主食、沙拉、到甜點，每一類都有不同的數份，比方牛排、兔肉、海鮮任你選擇，法國人時興喝鑛水，每人一瓶，我一向對西餐的淡而無味不感興趣，但是這兒的不少種食物倒是新奇有味，有一種類似我們田螺的海產，我整整吃了一大盤呢！

這座落成不久的大樓，十分美觀，屋外庭園中，坐滿了休息的員工，曬曬太陽，或閒聊，或打盹，好一幅悠閒的畫面，我順便到了這兒的免稅商店參觀，還買了不少香水，因為以後數日我還將在德、奧、義等國家打擾不少的友人，巴黎的　水該是受歡迎的小禮物吧！

## ◉參觀巴黎廣播電視公司

丘先生替我向巴黎廣播電視公司接洽了下午兩點參觀訪問的節目，昨夜在「梅園」巧遇林翔雄副總經理，李葉董事長、段承愈臺長，也邀約同往。公司的導遊是一位有著高瘦身材，金髮嫻靜的法國小姐，操着還算流利的英語，帶着我們參觀這棟圓形建築的大樓，在每一部門細說歷史並詳爲解說，除了參觀建築設備新穎的錄音室等外，還像是上了一課廣播電視發展史，加以有佈置的實物參考，印象更是深刻。最令我難忘的，是欣賞了巴黎交響樂團在大發音室中的預演。這間專門爲音樂演奏用的大廳，有最現代的佈置、建築，臺上正中靠牆而立的是巨大管風琴，臺前

團員作橢圓形的排列，並有三排固定的合唱臺。樂團在演練的是一首新派的作品，雖然我沒能趕上即將開始的演出季，可以不花錢的聽聽試演也是很過癮的。

參觀完了廣播電視公司，我們就分道揚鑣。丘先生和我上了計程車，朝羅浮宮進發。下午姚大使的座車剛巧沒空，使我有機會也坐坐巴黎的計程車、公共汽車和地下火車。

在往羅浮宮的路上，丘先生就告訴我，羅浮宮實在太大、太深，廻旋曲折，連當年的帝王可能都不曉得有多少房間，而就是久住巴黎的藝術家們，也很少有人敢斷言曾看遍「羅浮」的。當然我們此行也就只能作重點式的瀏覽了。

## ● 聞名於世的羅浮宮

在十二世紀時，羅浮宮不過是一座收藏軍火、王室珠寶和重要文獻的所在。到了十六世紀，由法蘭西斯一世把堡壘拆去，重新建成一座壯麗的皇宮，至此以後，每一朝代的皇帝，又在外圍建新宮，可惜不到一個半世紀，路易十四又在巴黎西南郊建了凡爾賽宮並遷入新宮。但是羅浮宮還在繼續建造中，像拿破崙，和他的姪兒拿破崙三世，以及第三共和時代的八位總統，才有今天的規模。

羅浮宮佔地五十英畝，位在巴黎鬧區，外表古舊不顯眼，但是它像一座寶山似的藏有無數珍貴藝術品，遠遠就嗅到了濃厚的藝術氣息。羅浮宮可以稱得上是世界上最大的藝術博物院，僅僅

是陳列名畫的走廊就有三公里長，除了雕刻、名畫、古物，還有裝飾美術等，如果不是丘先生領路，一入內我簡直不知道往那兒走。

## ● 那些不朽的名作

當然，達文西的「莫娜麗莎的微笑」是不可錯過的，丘先生帶着我左拐右拐的終於來到了這幅擧世聞名的畫像前，她是那麼與衆不同，她不像其他畫像似的掛在牆上，而是嵌入壁內，同時在五尺之內，圍以保護矮欄，使欣賞者只能遠遠的觀望，但是沒有一幅畫前像她一樣的圍上了大堆欣賞者，觀望著她那絲飄忽而神秘的微笑。是在一五〇五年前後，達文西花了四年的時間，替喬康達（Joconda）夫人畫像，爲了要捕捉她那甜美的微笑，每次都請專人彈唱給她聽，使她開心，這幅三呎高的油畫畫好後，傳說他愛上了她；我還看到了一幅繆勒（Muller）所畫的少女像，氣韻生動，微笑更美；我也看到了達文西的另一不朽名作「最後的晚餐」，這位曠世奇才，精通天文地理，還能彈出一手好吉他，眞讓人佩服；其他像希臘神話故事中拉飛爾所作「邱比特與莎姬」，米羅（Milo）的愛神「維納斯」像，沙摩司雷（Samothrace）的「勝利女神像」，拿破崙爲約瑟芬皇后加冕的油畫，場面之大，色彩之鮮麗，能不使人讚嘆！我不過是走馬看花，若是要細看起來，從東方埃及、亞述、希臘、羅馬的文物、繪畫、雕刻方面欣賞，我幾乎不敢想像這飽覽藝術珍品後的滿足是一種何等樣的感動了。

踏上歐洲大陸，驚喜於到處可見的文化，比起美國新大陸的文明，文化像是陳年好酒，甘美芳香，回味無窮。來到了巴黎，自然得去拜世聞名的巴黎音樂院。這所成立於一七九五年的古老學府，一百七十七年來，造就了無數人材，像白遼士、富蘭克、古諾、馬思奈、比才、杜比西、卡本特等人，他們不但都得過羅馬獎，而且對樂壇的影響更是深遠。

## ● 著名的巴黎音樂院

遊罷羅浮宮，我與丘先生來到十字路口的計程車招呼站，好不容易的等到一輛車，就駛向巴黎音樂院。它位於巴黎馬德里大道十四號，在倫敦已見過皇家音樂院，也見識過歐洲的大學院校，實無法與美國的廣大校園相比。但是，巴黎音樂院是樂壇的巍峨殿堂，卻怎樣也想像不到這座六層的古老建築，陳舊得就像街邊任何一所住家或商店，卻也因此對它興起無比的崇敬，因為儘管世界上有許多著名的音樂院，又有那一所能和它相比呢？

巴黎音樂院在傳統上，重視作曲的研究，十九世紀以後興起的新音樂，各種現代樂派的萌芽或興盛，無不受到它的影響或鼓勵，要不就是根本起源於此。

巴黎音樂院的全名是 Cnservatoire De Musigue of Paris，當一七九五年拿破崙全盛時期，法國國會決議成立此音樂院，第一任院長是 Rodolphe，中間一度停辦，直到一八一六年，重新整頓後，地位逐漸高昇，等到 Cherubini 接任院長後，水準越加提高，Cherubini 是

一位重要的音樂理論家，特別鼓勵研究精神，直到一八四二年他去世的廿年時間裏，巴黎音樂院終於成爲世界最著名的音樂學校了，它所頒授給作曲家的羅馬大獎，是一種極爲崇高的榮譽，連著名的作曲家拉威爾也只得過第二獎。

## ●巴黎音樂院的學制

巴黎音樂院的入學資格很嚴，除了作曲學生年紀稍大外，其他像修習演奏的學生，絕對不收超齡學生。像演唱課分三級，幼年班五歲至七歲即可入學，初級三年，中級一年，高級四年，一共八年才完成訓練。在課程的編排上，像和聲學、對位法、配器法、指揮法等，只要通過了口試、筆試的考試，就可發給證書、文憑或獎等。說起它的學制，像預備班是兩年畢業，另一種初級班和高級班一共是五年，同時持有各國音樂院畢業證書的，可以投考研究院，修業三年。

巴黎著名的音樂院，還有巴黎國立師範音樂院。此外像市立音樂戲劇學院等，另有三所私立音樂院，可說是國立高等音樂院的預備學校，但是它們也帶了點商業性質，因爲像手風琴、六弦琴或是爵士樂器的課程，它們也有，以便造就一些夜總會的演奏人才。總之，音樂學校的普遍，也直接、間接的提高了社會的音樂水準，普及了風氣，我不禁爲我們至今尙無一所音樂院感慨！

離開巴黎國立音樂院，我們搭乘地下車到拉丁區的巴黎大學，比起音樂院，它當然是大得多，也自成一個區域，但是比起我們臺灣大學的紅花綠樹，這兒就顯得單調而古舊了些。丘先生

是早年巴黎大學的畢業生，雖然已是六六高齡，却健步如飛，比我這年齡小他一半以上的年輕人還行。在大學區內，我跟着他一棟棟大樓，一個個院落的參觀，心裏想着這真是我為參觀遊覽走得最快的一次，幾乎招架不住，但這不也是極為難得的經驗嗎？拉丁區有不少黑人學生，大部份來自法屬阿爾及利亞，在學生區裏，散發出一股自由、青春的活力，沒有種族的歧視，一片輕鬆的氣氛。我們到的正是時候，黃昏了，賣畫的學生們展出了各色風格的畫，拉琴的學生也開始在路邊演奏，讓路人投錢幣致謝，此外尚有賣手工藝品的學生，這也是拉丁區特有的風味了！

## 盧森堡花園的噴泉

離開巴黎大學區，走不了多遠，就是盧森堡花園。這個花園更因盧森堡宮而聞名。黃昏的斜陽，照得花園長凳上的遊人個個悠哉游哉，閒散自如。一步入花園大門不遠處，就見到兩座噴水的雕像，背對背的緊挨着。特別是梅迷契噴泉的阿西司（Acis）和加拉臺亞（Galatea）兩人相對凝視互擁，引人極了。據說巨人波力非摩司可愛加拉臺亞，他也知道她愛的是阿西司，就狠心的向他頭上扔下一塊大石頭，打死了他，加拉臺亞無法使他復活，就將他變成一道河水，整個故事栩栩如生的雕成了美麗的石碑和噴泉，周圍植以梧桐樹，梧桐樹下圍滿了遊人，真動人。盧森堡宮在十七世紀初葉興建，過去曾用為監獄，現在是上議院，面對着繁花遍開，綠樹成行，裝飾着無數白色雕像及遍地綠草的花園，這座上議院真是得天獨厚了，花園南端的天文臺前有一座噴水，

中央是個力士扛着四種獸物，下邊環繞四對奔馬，這是十九世紀寫實派藝術家 Arpeans 所作。

巴黎人愛垂釣，每逢假日塞納河上就有許多釣魚人。盧森堡花園滿是遊人，連噴水池中都盪着玩具小舟，池畔立着釣魚人，花園裏的凳子是要租金的，這一天正逢週三又不是假日，租凳坐無虛席，連石凳上都坐滿了人，除了遊客，巴黎的主婦們也帶着孩子一塊兒享受一個愉快美麗的黃昏了，我眞愛巴黎人的這份悠閒寫意！

## ●惜別花都

這一連幾天的奔波，我的確是累極了，遊罷盧森堡花園，也正是夜晚七時了，短短的逗留時間，如此充實的走遍巴黎，在這留在巴黎的最後一個夜晚，我爲自己保留了一個自由自在的短時間，我在旅館附近的中國餐館輕鬆的用罷餐，慢慢的踱回旅館，自己洗了頭髮，然後坐下來寫家信，明天我就要離開巴黎了，家人們不必爲我擔心，一個人跑了半個多地球，兩個多月的時間裏，我又成長了不少，堅強了不少！

# 慕尼黑探勝

### ●慕尼黑國際音樂比賽

主持了多年的「音樂風」節目，生活中每天離不了音樂，一旦踏出國門，暫時離開了工作崗位，偶爾聽到悅耳動人的古典音樂，總使我覺得無限親切；特別是當我暈車時，或是做二十小時的長途飛行時，那抑揚的樂音，又會鬆弛你的神經，使你覺得舒暢極了。但是，這一路上，最感動我的一段音樂，卻是在慕尼黑的皇家音樂廳，當第二十屆慕尼黑國際音樂比賽在那兒展開時，聽到海頓的降E大調小喇叭協奏曲。這首小喇叭組的比賽指定曲，一遍一遍的在那兒奏着，就好似我又回到了「音樂風」節目天天在播出的收音機畔和我日日工作的發音室裏，因爲我心所繫念的「音樂風」片頭音樂，就是海頓這首小喇叭協奏曲的主題音樂。整整兩個小時的時間裏，我聽着從初賽中脫穎而出的四位來自美國、法國、比利時的小喇叭名手吹奏着，在那一瞬間，我立刻

對慕尼黑泛起絲絲親切又熟悉的情感！

從巴黎飛到慕尼黑，只短短一個鐘頭的時間，巴黎還有暖和如春日的陽光，慕尼黑已是無限火意，雖至後那一家里專司這袖洋裝，實禁不住慕尼黑機場那蕭瑟的寒風，幸而正機場見到了來……

慕尼黑與法蘭克福同為西德最富歷史古跡與明媚風光的名城，僅次於柏林、漢堡為西德第三大城。這個巴伐利亞省的首府，有寬闊的街道，新式的建築，美侖美奐的櫥窗佈置，充滿了濃郁的藝術氣氛。下了飛機，才把行李擱置在席學姐為我安排的落成不久的學生宿舍中，未及瀏覽滿市的引人風光，就迫不及待的馳車往著名的慕尼黑音樂院。

歐洲的著名學府，不像美國的學校，都有寬廣的校園與富麗堂皇的建築。有上百年歷史的古老院校，像英國倫敦皇家音樂院、巴黎音樂院、羅馬國立音樂院，都是貌不驚人，簡直跟你的想像日上萬八千里，有邊的古老的房子，更長也走字樂危屋日，熱愛音樂的少年們所感受，聽說第二次世界大戰時，它是希特勒的大本營呢！

就在慕尼黑音樂院的公告欄上，得知第二十屆國際音樂比賽正熱烈的展開著，也難怪假期中，琴房裏生意興隆，就是來自世界各地的與賽者在做賽前的最後勤練呢！

幾乎每年的年底，我們都會收到科隆德國之聲電臺所提供的慕尼黑國際音樂比賽優勝者的演奏錄音，這項極具權威性的著名國際音樂比賽，不但捧出了許多樂壇新秀，他們的出色造詣也的確令人驚服。

今年的會期是從八月三十一日至九月十七日止，比賽的項目包括聲樂、鋼琴、風琴、中提琴、小喇叭及小提琴、鋼琴二重奏六項。在器樂部份，是以技巧、音樂表情與演奏者本身的風格修養為評分標準，聲樂的評分標準是以音質、技巧、音樂修養與音樂風格為準。聲樂、鋼琴與風琴的前三名，分別獲得六千馬克、四千馬克、二千五百馬克的獎金；小提琴組與小喇叭組的前三名，分別獲得五千馬克、三千馬克及一千五百馬克的獎金；小提琴鋼琴的二重奏則得八千馬克、五千馬克及三千馬克的獎金，世界各地的一些著名的音樂家，每年均遠

每年的優勝者演奏，除了由慕尼黑廣播電臺實況轉播外，亦分別在慕尼黑音樂廳演出。

過去早已聞說此項國際音樂比賽的權威性，沒想到當我訪慕尼黑時，正值比賽進行中，而在皇家音樂廳舉行的小喇叭組決賽，又湊巧演奏「音樂風」的片頭音樂。一九六三年，Maurice

Andre獲得小喇叭組的冠軍，因而一砲而紅，也因此使得此項比賽的小喇叭組，極為引人矚目。

皇家花園前的音樂廳，座落在二樓，古老，結實。龐大的管風琴豎在舞臺的上端，六條圓柱之間，是六盞圓形巨大吊燈，廳內兩旁牆上，有八幅大壁畫，大理石的地板，顯得廳中的氣氛莊嚴而堂皇，這也就是歐洲一般音樂廳與新型建築的音樂廳的不同之處。巴伐利亞廣播電臺的交響樂團在現場擔任協奏的工作，團員的年齡都不小，柔和而富彈性的音色，在廳內到處廻響，雖然是在比賽中擔任配角的協奏工作，為四位與賽者分別協奏十五分鐘長的海頓降E大調小喇叭協奏曲，他們的工作態度十分嚴謹，一次次奏着同一首樂曲，也不見他們會疏忽一個音符。四位參加決賽者，分別來自法國、美國（兩位）與比利時，我最欣賞那位來自美國的年輕女孩，留着一頭長長的金髮，一身黑色的毛衣，配着暗紅的背心，打扮得很樸素。你簡直想像不到她能流暢的吹出圓熟的樂句，音量較諸男子們更強，音色明亮，音量控制自如，又充滿了感情，我確信她能穩得第一獎，見了她的傑出例子，誰又能說女子不宜吹銅管樂器呢！

那夜在慕尼黑，與慕德學姐及席伯父同逛凱旋門夜市，我曾不止一次喊道：「才九月天，怎麼像極了臺北的聖誕夜！」一面縮着脖子發抖，一面又興致勃勃的到處瀏覽觀望！

### ●訪凱旋門

凱旋門（siegestor）在慕尼黑除供遊人瞻仰外，還是通行汽車、電車的交通孔道，遠望極

為壯觀，但我的注意力卻是集中在大馬路兩旁寬濶人行道上的風光⋯露天咖啡座，露天畫展，點着蠟燭、風燈賣手工藝裝飾品的小攤位⋯搖曳的燭光，水花四濺的彩色噴泉，把整個街道點綴得極富情調，這一帶也是慕尼黑大學區，因此舉行畫展和擺攤子的年輕人，大都是大學生。人像速寫、抽象畫、各種裝飾品、隨風搖曳的整排圍巾⋯都是學生們創作的藝術品，別小看這些看似銅皮鐵片的克難成品，那裏蘊育着無限創意，也難怪價格頗不便宜，而這些展示作品的青年們，一點不像為了買賣，倒像是在向遊人展示他們的生活氣息、藝術精神，慕德姐特地領我到了那家燈火輝煌的「廿一世紀中心」，四層樓的建築，佈置成一個小城市，商店中陳列的是廿一世紀的產品，二樓咖啡座中是獨特的廿一世紀情調，從其間，也可使我窺探出德國精神，以及為何總是它率先追尋新的音響⋯。

## 🔸德意志博物館

慕尼黑的德意志博物館，是全歐最大的博物館，沿着伊薩爾河畔，步出芳草垂楊的小徑，它貌不驚人的出現在眼前。但是其內容之豐富，佔地之廣，設計之異想天開，實令人嘆為觀止！上天入地起碼有八層，展出的範圍包括自然科學、天文地理。地下的油井、煤礦，都是化費鉅資，極為逼眞的佈置起來，使你一目了然於煤礦開採的工程及地底的情況。當然我最大的興趣是參觀音樂部門，老遠就聽到管風琴的演奏，等走近大廳，原來是照顧這一部門的服務生瀟灑自如

的在彈奏着，吸引了無數的參觀者，古老的管風琴，巨大的風管，音樂在整間展覽古今樂器的室內廻響着，對研究音樂史的人來說，你可以看到最古的樂器，及其如何演變至今日概況的過程，眞是太寶貴的一課。

## 羅德威一世的夏宮

到紐芬堡 (Nymphenburg) 參觀巴伐利亞王羅德威一世 (Ludwig I) 的夏宮，是在一個和暖的午後，紐芬堡在慕尼黑郊區，下了電車，沐浴在暖暖的秋陽下，我們就緩步在宮前廣大的園林中，繁花爭艷，芳草滿盈，還有氣象萬千的噴泉，名家雕塑的成排雕像，如入仙境！

爲了迎接一九七二年的慕尼黑世運會，慕尼黑到處都在大興土木，連紐芬堡也不例外，但我們依舊在二樓的正廳、側廂，欣賞了不朽的名畫，感染了歷代君王爲避暑而休憩的夏宮中的氣氛。在紐芬堡一望無際的園林深處，還可供狩獵玩樂。在大廈邊一側的展覽廳中，展出了歷代君王所使用的馬車，可以一目了然當時的惟一交通工具演進的情況。最引人的還是那幅巨大的畫像，畫着羅德威一世與侍從狩獵時騎在馬上的英姿，不知怎的，遍遊整個紐芬堡，我獨對這幅畫最着迷，也許就因爲他也熱愛音樂，他曾全力推展音樂活動，特別是對「樂劇之父」華格納的讚賞與友愛，使我們的音樂家在創作上有更輝煌的成就吧！

## 皇家歌劇院

秋涼的九月，慕尼黑皇家歌劇院不巧無劇上演，我只能用眼欣賞這充滿音樂的雄偉大堂。這座歷時十三年始完工的建築，不幸在二次世界大戰期間，曾遭盟軍轟炸，屋基以上又全部重修過，精工雕琢，比起皇家音樂廳，它自然因不惜工本的裝飾、整修而更麗堂皇行令，相相納五千人，也可以想像當燈火輝煌，仕女雲集時的壯觀了。

在慕尼黑四天，不論是到市政廳去看鐘樓上會奏樂、會演木偶戲的奇妙的鐘，欣賞皇家博物院中的寶物，去逛那家古老啤酒店看德國人的豪飲，搶先一步到世運村瀏覽、蹓躂，甚至於到酒館去飲那最純美的紅、白葡萄酒，莫不是因為有席家父女的照顧、款待，而盡興離去，也因為慕德姐的介紹，每天清晨，同宿舍中在慕大深造的中國留學生趙同學，必來請我嘗他親自準備的早點，暢談一切！四天的時間在興奮中飛馳而過，除了感謝這份萍水相逢的友情外，更高興得知席學姐已決定離開居留八年的慕尼黑，囘母校——師大音樂系任教了！

## ●聲樂家席慕德

還記得離開慕市的前一晚，我們聊到夜深，基於同是歌唱的愛好者，我們越談越起勁而無倦意。我願意在這兒也談談我對她的了解。

「歌唱是我精神上的寄託，它帶給我滿足，無法用言詞形容。我一不開心就唱歌，怒氣也就全消了。」

就這樣，當慕德姐從師大音樂系畢業，留校當了一年助教後，就到了慕尼黑，這位蒙古察哈爾籍的歌唱家，在慕尼黑一停就是八年：

「八年是一段不短的時日，我從慕尼黑音樂學院畢業後，曾在西德雷根斯堡歌劇院演唱，又在瑞士、比利時各地舉行獨唱會，一九六九年曾應西德歌德學院的邀請作巡廻遠東的演出。」

這一番話，說起來容易，其間必定備嘗艱辛，我想她能夠有今天，還是得具備成功的個性，她說：

「我的個性開朗，能適應各種環境。出國前，我已認清了我的目標，除了張開眼睛看看更大的世界，就是不畏艱辛的學習一切，因為有了心理的準備，也就不以苦為苦了！」

慕德姐說着一口流利的德語，發音極為清晰，她告訴我：「初到德國，我住進一個為音樂學生安排全是德國人的學生宿舍中，那兒充滿了音樂氣氛，我不但很快的適應了環境，對我學習德語更有極大的幫助。」

不過，我相信語言對於一位學聲樂的人來說，在發音上更易學得精確。

在歐洲不像美國，學生可以半工半讀維持生活。一方面找工作不容易，再說音樂學生很難有時間過半工半讀的生活。起初她拿到一筆獎學金，間或也以歌唱來維持生活，說起她在雷根斯堡

歌劇院的演唱，她說：

「這個經驗給我最大的感受，是發現了自己的潛力。記得第一次正式演出，是擔任莫札特歌劇「魔笛」裏的公主一角，他們稱之爲火的洗禮，不論是舞臺經驗、化裝、演技各方面對我原都是陌生的，當然經過了第一次的經驗之後，一切就都不同了。」

慕德姐告訴我，德國一般人民的音樂修養與欣賞力都很高，音樂會幾乎都是滿座，而一般人都以懂得多爲榮。

對學習師範教育的學生，要求多方面的基礎，在提琴、鋼琴、管樂、聲樂各方面都得有起碼的認識，當他們一旦離開學校，方能給學生初步的指導。對於普及社會音樂風氣，該植根於學校音樂教育，而肩負此項重任的師範音樂教育，自然不容忽視。

慕德姐的個性，樂觀、坦白而直爽，她喜歡郊遊爬山，在和暖的天氣裏散步，她是天主教徒，她認爲宗教是屬於個人的事，每個人都有對宗教的不同感受，不同的生命階段，總會有新的體驗。到現在依然獨身的她，對愛情有她獨特的見解：

「愛情是無比的崇高，是無條件也不受任何外在因素的影響，也許有人認爲這種想法太天眞，對我來說却是極珍貴的，也許這可以說是屬於純情派的，人若眞心相愛，的確會不自覺的有許多犧牲而不自覺。婚姻不能沒有愛情，那才能眞正的性靈相通，否則，若是兩個人在一起寂寞，不是不如一個人寂寞更乾脆嗎？」

今年十月，慕德姐再度在歌德學院贊助下，到希臘、阿富汗、新加坡、香港、曼谷及臺北做巡廻演唱，她唱全部德文藝術歌曲，同時，她也將在新加坡、香港和曼谷各作爲期一、兩週的講習，我由衷的祝福她十一月廿一日在實踐堂的演唱會成功，祝福她回到國內生活愉快，更祝福她早日尋找到她的愛情和幸福的歸宿。

# 音樂王國維也納

## ●對維也納的憧憬

圓舞曲之王約翰史特勞斯寫過許多美極了的圓舞曲，對音樂再陌生的人，相信也無法抗拒它的魅力——「春之聲」、「皇帝圓舞曲」、「珠寶圓舞曲」、「藍色多惱河」、「維也納森林的故事」、「維也納氣質」等……音樂就如同這些曲名似的迷人，而產生這些音樂的維也納，對我來說，更是一個夢寐以求的音樂王國，嚮往它的超俗氣質，也嚮往它的詩情畫意，終於，有一天，維也納居然不再是我的夢中王國了！

匆匆結束了四天的慕尼黑之行，慕德姐又把我送往機場，是對這個歷史名城的無限依戀，又懷着對維也納的無限憧憬，暫別了對我照顧無微不至的慕德姐。

許是因為我早已對維也納傾慕了，維也納也對我親切的歡迎，駐原子能總署的韋曜琪秘書拿

着他外交人員特有的通行證早已在出境檢查室中候着我：「妳是趙小姐嗎？」還有什麼話比這更

令我歡欣雀躍，當妳獨自一人旅行於陌生的國度裏，看到自己同胞親切的面容這麼真摯的跟你說

話！

許多朋友當聽說我是獨自一人環遊世界，出席音樂會議，尋訪樂人與勝地，都不勝驚詫我的

雄心壯念，但是我是多麼幸運！黎總經理親自為我寫信給駐各地代表，我的一些音樂朋友們又都

寫信歡迎我，我又有着那麼多的夢！況且人定勝天，我相信任何困難不但都可以克服，更能磨練

自己的毅力，徐志摩說過：

「單獨是一個耐人尋味的現象，我有時想它是任何發見的第一個條件，你要發見你的朋友的

眞，你得有與他單獨的機會；你要發見你自己的眞，你得給你自己一個單獨的機會；你要發見一

個地方（地方一樣有靈性），你也得有單獨玩的機會。」

於是，我眞的單獨而行，我有了許多過去不曾有過的單獨的機會，你眞是那麼不易的發見了

許多過去不曾發見的，自然，更認識了許多新朋友。

走出了維也納的機場檢查室，看到一羣女孩子在候機室中等我，她們都是在維也納學音樂

的，有舊友，有新識，藉了音樂的溝通，此後五天，我們的相聚，都成了歡樂的回憶！

## ● 歡樂的憩園

「憩園」真是何其美的名字，那是維也納市立公園前的一家大餐廳，韋秘書特地地邀約了維也納大學的音樂史教授和一些音樂學生們作陪，為我洗塵，那一片充滿音樂的歡樂氣氛，驅散了滿天的陰霾和寒氣。這兩年出席過太多各式的宴會，除了夏威夷式的音樂舞蹈，點綴歡宴是最使我沉醉之外，再沒有一個地方的音樂比得上此地圓舞曲的高雅迷人了，交響樂團代替了他處的爵士樂隊，況且歐洲特有古色古香的宮廷佈置？憩園感染了我一身的典雅，看着那四對舞蹈家翩翩隨着圓舞曲飛舞時，相信每一位客人的心也都隨着飛了。

維也納的九月天，已是蕭瑟的深秋了，步出熱鬧而洋溢着歡樂的憩園，迎着夜空裏維也納公園的寒風，我們熱切的尋訪公園中約翰史特勞斯的雕像，矇矓的燈光下，我終於見到了，隱藏在樹林的一角，雕刻得栩栩如生的白色拱門前，約翰史特勞斯挺拔的站在那兒，手中那把小提琴在靜寂的公園中，也似乎跳躍出陣陣樂音！

## ● 「音樂之都」

維也納自古以來，就是世界性的「音樂之都」，從十八世紀起，太多的大音樂家都在維也納住過：莫札特、貝多芬、舒伯特、蕭邦、李斯特、布拉姆斯、馬勒、理查史特勞斯、荀貝克、貝

爾格，當然還有約翰史特勞斯。因此，似乎隨處可碰到音樂家的紀念館、故居，或是以音樂家命名的道路，公園中更是遍佈音樂家的雕像，如此一個彌漫着音樂的城市，怎不使人着迷而流連忘返！

尋訪樂人故居，是多美又充滿音樂之行，在市內的街道上，才訪過了舒伯特的故居，轉過街角又見海頓紀念館，莫札特紀念館，那些在圖片上早已認識的親切房子，這麼輕易的出現眼前，你又如此方便的踏了進去。於是，尋訪了這一棟繁花盛開的平凡小屋後，又踏過流水淙淙的清澈溪邊，步入那一棟藏在林中的小茅屋，充滿了音樂，又充滿了鄉野中美麗的大自然氣息。麗鶯親自駕車，我們來去自如，收穫更大。那份介紹貝多芬故居的地圖和說明書上，列出了二十九處貝多芬居留過的故居，自然無法一一尋訪，我最記得市區裏，走上一段斜坡，再爬六層樓梯，登上貝多芬在頂樓的故居，樓梯很陡，遊客們都有些氣喘如牛。我着實爲貝多芬叫屈了，這一份替古人擔憂的心緒，也許是因爲我熱愛他的音樂，貝多芬好似我的一位熟極了的朋友罷！

● **維也納歌劇院聽歌劇**

在維也納學音樂的中國學生不少，特別是國立藝專的畢業生，幾乎全集中在此，過去在臺北，我們總常在音樂會上碰面，曾幾何時，我們又在異地重逢了。和她們同進共出，我似乎又重過了學生生活。

在維也納國家歌劇院聽歌劇，是買的不到臺幣二十元的站票，為的是過過學生癮，開演前一個鐘頭排隊買票，但見排隊者亦有長裙曳地着禮服者，買完票，大夥兒直奔六樓，因為站票也有好壞，跑得快可預佔第一排站位，以白手紙紮在欄干上。一時跑步聲此起彼落，踏在大理石梯階上的急亂步伐聲，使我不自覺的隨着一陣奔向音樂的熱潮興奮的往前直衝。事實上，三個小時的演出時間，並非全都站着，每幕之間的休息時間，照例可到休息室舒展一番。史邁坦那的這齣「交換新娘」倒留給我特殊而不可磨滅的記憶了！

維也納音樂院的校舍，分佈在市區的三處，為了了解這所著名音樂學府的概況，趁着她們返校註册的機會，我也跑了一圈。比起其他著名音樂學府，維也納音樂院算得上較為堂皇的了，辦公大樓，大音樂廳，鋼琴組與聲樂組，器樂組均分處三地，見到不少東方學生，聽說日本學生在每年校中的比賽，時時輕易取得了冠軍，今年的鋼琴組冠軍，卻讓來自臺北的陳泰成輕取，其實中國少年的天份是不可否認的，只是往往因年齡太大而難以發展，陳泰成沒吃這個虧，也就自然脫穎而出。當然，根本的問題，在於我們至今沒有一所培養音樂專才的音樂院，現有的音樂科系畢業生，再出國深造，如想在演奏上求發展是太遲了。他們不是轉學教育，就是讀理論作曲或音樂史學，這也是無可奈何的事！

在多惱公園的多惱塔頂，欣賞多惱河兩岸的迷人風光，的確是令人興奮的，但見蜿蜒曲折的

河流，似乎伸展到無限處，兩岸的村落各有不同的風光，是那麼靜靜的，充滿音樂的互相依傍

着，多惱河上的陣陣漣漪，就像跳躍的音符，使我想起那首藍色多惱河的圓舞曲，也是因為約翰

史特勞斯的這首著名音樂，使多惱河更加不朽了！

秋日的多惱公園雖是寒風陣陣，繁花依舊爭艷，暖和的秋陽偶爾從雲層中露臉，曬得好不溫

暖。與麗鶯、德一漫步至多惱河上的露天音樂廳，乘電梯直上高聳入雲的多惱塔，蕭索的寒風刺

骨的吹着，心頭却為眼前的景色陶醉！恨不能泛一葉輕舟，盪漾於多惱河上！

● 多惱河是藍色的嗎？

說起「藍色多惱河」，人們總會留下多惱河是藍色的印象，事實上多惱河真是藍色的嗎？我曾

經讀過這麼一段文字，說到科學家眼裏的多惱河一點也不藍，而在藝術家看來，却是藍色的。科

學家用一年的時間，每隔一段時間就去測量多惱河水的變化，發現三百六十六天中，有二五五天

是呈現出不同深度的碧綠色，六十天是灰色的，四十天是黃色的，十天是褐色的，却從不曾出現

過藍色；在藝術家這方面，B·柯爾伯茨曾於一九四五年九月三日在紐約時報上發表了他的觀察

結論，說多惱河在維也納的這一段，確實是灰白色的，但在上游的一段，毫無疑問是天藍色的。

在我覺得，能見到藍色的多惱河確實不易。在旅行的時候，常有機會泛舟河上，觀看水的變化，

河水的清濁，陽光的反射，天空的開朗與否，都會影響水的色彩，或許約翰史特勞斯寫這首圓舞曲的時候，多惱河上正是萬里無雲的晴空，碧藍的天反映在水中，多惱河於是呈現出一片美麗的藍吧！

## ● 維也納森林之行

一八六八年的六月，維也納森林正是碧綠相映，小鳥囀啼的時候，四十三歲的約翰史特勞斯在一個星期中寫完了「維也納森林的故事」圓舞曲。還記得「翠堤春曉」電影中，馬車隨着音樂輕快逍遙的在維也納森林中得得的前行，那意境一直使我無限嚮往，當我登上 Kahlenberg 山，經過維也納森林，這時天正飄着細雨，我們只能任憑麗鶯駕着車，緩駛過森林，旣沒能坐着馬車，體驗一下「翠堤春曉」影片中的詩情畫意，也沒能攜手踏遍落葉更親近的嗅一嗅野草、林木與小花的香味；從車窗內欣賞維也納森林在雨中的景致，朦朧中，似乎嗅到來自那淸新枝幹與茂密叢林中染上音樂色彩的氣息，這一趟維也納森林之行，雖是出乎我想像之外，卻也令人難忘的了！

## ● 維也納的街頭

說起馬車，在維也納市中心區，大教堂的門前，倒是停了許多馬車，那是爲遊客們準備的，乘着馬車在市區內瀏覽，眞有另一番情趣。我曾到這所歷史悠久的大教堂中聽了一場管風琴的演

奏，據說每週都有一場免費的演奏，不僅僅吸引了無數教徒，更有不少外來的音樂愛好者。這是我所見過最大的管風琴了，風琴擱在教堂的前端，風管却在教堂最後的進門處，像這種管風琴的演奏會，恐怕也只有在教堂中欣賞，才可感染那種虔誠蕭穆的氣氛了！

就在我到達維也納的第一天晚上，在憩園參加完接風宴，瞻仰了公園中的約翰史特勞斯雕像，與幾位音樂同學，漫步於夜深的維也納街頭，然後到維也納三大特區之一的咖啡館中去領略那特有的風味，不論佈置、燈光與氣氛，都使人無限舒暢，除了音樂是維也納最引人的文化活動外，咖啡館更是維也納人生活中重要的一部份，談起維也納的咖啡館，倒還有一段引人的故事：

當土耳其人在一六八三年圍困維也納時，維也納人俘獲了許多古怪的黑豆，有一位波蘭血統的維也納人，就用這種黑豆做成咖啡，從此維也納也就有了咖啡館，也是由維也納，咖啡因而傳到了歐洲各地。在維也納一共有一千四百多家咖啡館，維也納人不但在此聚會，讀書，當然它更可使人的心情，在此得到輕鬆舒暢了。

## ●維也納兒童合唱團

十年前，我還是師大音樂系大二的學生，第一次在中山堂欣賞了維也納兒童合唱團的演唱，他們天使般嘹亮純眞的歌聲，天使般可愛的笑容，第一次使我深深的陶醉；民國五十六年春天，是維也納兒童合唱團的第三次訪華，我在中山堂後臺擔任實況轉播的工作，二十二位團員，穿着

藍白相間的海軍服，胸前繡着黃色的團徽，他們仍然像天使般的可愛、純潔，像天使般的受人歡迎。由於是在更接近他們的後臺，似乎也拉近了我們的距離，他們繞樑三日的歌聲，還着實使我懷念了一陣子。今年夏天，償還了我多年的素願，得以走訪維也納，那早已從畫片上見到的皇宮，合唱團的訓練學院，一直吸引着我前往。

那天，與斯本（維也納音樂院聲樂院學生，也是王雲五先生的外孫女）、蕭錚（醫科學生）踏着暖暖的秋陽，在公園中尋訪名音樂家的雕像，黃昏時分，來至訓練學院，本想在這佔地幾十英畝，原是奧匈帝國時代皇帝狩獵用的行宮中走一遭，沒想運氣奇佳，當蕭錚向一位秘書小姐道明來意之後，院長竟然要親自接見我們！陶許納博士，這位我曾在中山堂結識的音樂家，正好有空，於是我們踏着厚厚的地氈，走過金碧輝煌的廻廊，來到院長室，吊燈、壁飾、傢具，一切的一切，使我疑心是步入了皇宮，其實，在歐洲國家，參觀了不少大大小小的皇宮，不都是跟這兒相似嗎？只是這兒有更多音樂，和可愛的小心靈，這些具有音樂天才的兒童是多麼幸運呀！有如此完善設備和理想的環境，圖書室、琴房、課室、飯廳、廚房、宿舍，處處明窗淨儿，條理分明，我幾乎不想離開了！

## ● 奧國的文化大使

事實上，維也納兒童合唱團目前已不僅僅是個合唱團了，他們代表着整個奧國的文化，經常

擔任着音樂大使的任務，不但每年環球演唱，同時在國內亦經常爲貴賓演唱，目前，它已與維也納歌劇院，維也納愛樂交響樂團同成爲奧國的國寶了！

說起維也納的兒童合唱團，成立至今已有四百七十四年的歷史，對奧國音樂史來說，它也有不可磨滅的功績，幾乎所有奧國偉大的作曲家，都與該團發生了關係，像海頓、莫札特、舒伯特早年都是合唱團的團員，這個奧國的國寶，四百多年來也可以說是歷經變亂了。

## ●維也納兒童合唱團的創立

十五世紀末葉，奧國皇家唱詩班漸趨式微，當時的皇帝麥克米利安一世十分喜愛音樂，下令整頓詩班，重金禮聘韓茵雷、依沙克加以嚴格訓練，徵求了八歲至十四歲的少年，在一四九八年七月七日正式成立了維也納合唱團，由於皇室的重視和培養，也就成爲皇家教堂最優秀的唱詩班。

一九一六年，當第一次世界大戰爆發，奧國帝制被推翻，維也納兒童合唱團的皇家經費也中斷，合唱團只得暫時解散，一直到一九二四年戰爭結束，經前宮廷主教希納脫神父的支持，出任團長，恢復了該團，它爲了能夠自立更生，一九二六年起，維也納兒童合唱團開始做職業性的演唱，從奧國境內，逐漸到歐洲各國旅行演唱，一九三二年起，更出發至美國和加拿大各國，也逐漸恢復了過去的聲譽；不巧第二次世界大戰的爆發，希特勒的納粹軍侵入奧國，維也納兒童合

唱團又被戰亂所迫再度解散，到了一九四〇年，總算苦盡甘來，買了奧國最豪華的奧嘉頓伯拉阿斯（Augartenpalais）遜皇皇宮作爲院址，目前也成爲維也納的名勝之一了。

幾乎一般的音樂院都沒有訓練學院的堂皇，雄偉的建築，寬闊的草坪，美麗的花點綴其間，更引人的當然是華麗的宮殿佈置了。院長陶許納博士在他的院長室中接見我們，望着牆上掛滿的名貴油畫，坐在巴羅克式的鑲花長椅上，我員的像步入了皇宮。他爲人十分風趣，他告訴我：該團共分四組，每組由二十一至二十五人組成，維也納的家庭都以子弟能入該團爲榮，他們不需要繳納任何費用，但能被錄取的都是具有音樂天才，都是具有天賦、聰敏過人的十歲男童，每天約上二、三小時的音樂課，學習聲樂及舞臺表演，也有普通課程，充實一般的常識，如此經過兩年的預備團員課程後，經過多次的考試，才能進升爲正式團員，每年也有一、兩位預備團員成爲幸運者。

### ◉ 動人的笑臉甜美的歌聲

維也納兒童合唱團的四組團員，每年有兩組出外旅行演唱，一組留在維也納教室擔任唱詩工作，一組參加維也納歌劇院或交響樂團的演唱。

歐洲大陸、澳洲、紐西蘭、亞洲、南非洲，所到之處，這羣天眞的孩童，以甜美的歌聲，動

人的笑臉，征服了所有的聽衆。

大音樂家托斯卡尼尼曾經說過：

「維也納兒童合唱團，是世界上最優秀的合唱團，小團員們個個都是音樂界的怪傑，他們永遠保有青春氣息，天眞無邪，活潑可愛。」

## ● 孩子們又要來了

凡是出身於維也納兒童合唱團的，雖不能說個個都是大音樂家，但至少都是優秀的教師。該團還有一個傳統，凡是團長、指揮、理事、總務，無不是合唱團員出身，它的制度是極爲重要的，學校在放暑假時，總帶着孩子們到風景區去避暑，山水宜人，又可陶冶心性，美麗的音樂總出自美麗的心靈，這些浸在音樂和幸福裏的孩童，難怪你覺得他們充滿靈慧的氣質，笑容是美麗的，歌聲更是何等甜美。

陶許納博士告訴過我，明年春天三月裏，他們又要到臺北了。我眞是越加期待他們的來臨了！

# 難忘的羅馬

在展開這次「遍遊樂人故居」之前，曾與幾位前輩音樂家談起歐洲的種種，大家都勸我在維也納多作停留，這個世界音樂之都的美好氣質，該是與音樂為伍者最值得留戀的地方！也許是因為我懷抱着太高的希望，當我一下機，遇到陰霾冷颼的雨天，在情緒上就先打了個折扣，接連幾天陰雨，維也納也就不像我所想像中的不可一世！倒是我沒有想到，意大利會成為此行中最令我難忘的地方了！

原以為維也納飛到羅馬要三小時的航程，因為見機票行程上說明是一點多鐘起飛，三點多鐘抵達，我妄自猜想時間的差距會讓我多飛一小時，旅途的勞頓使我連思想也只求個大概了。當我登上飛機，就從容的舒展一番，還預備利用三個鐘頭的時間，讀讀旅行指南，對羅馬有一個更深的認識！因此當飛機突然逐漸下降，隱約見到陸地時，起初我還以為大概又是一個中途站吧！後

來仔細想想不對，機票上並沒註明，空中小姐又未說明，難道羅馬就在我的心理還未準備好時就出現了嗎？未及多思考，飛機已經降落，空中小姐報告正是羅馬了，原來所謂時間的差距，是我正好相反的計算了，實際飛行時間，反較機票上的兩小時縮短了一小時，現在想想當時也真糊塗！

聞名的達文西國際機場的確大，一小時前還到處是德語，現在已是隨處可聽的義語了！隨着人潮順利的檢查了護照，就在侯行李處，遠遠的望見擁擠的候機室裏，任蓉和郭剛已在等着我，他們親切的和我揮手，我感覺到那就像是機場外的大羅馬在向我揮手，立刻使我對羅馬也泛起親切的感情！

實際上也難怪我立刻愛上了羅馬，它出其不意沒有等待就到臨，在維也納挨了四天凍（臺北還是炎熱的九月初，它的溫度已低於攝氏十度），突然換上了蔚藍的晴空，普照的陽光，剛好又是雨後天青，人們穿着短袖的衣裳，當我坐在郭先生的轎車裏，向着還有一段四十分鐘車程外的羅馬市區進發時，內心是何等輕鬆，歡愉呀！事實上，也因為羅馬已是我此行的終站，我就要回家了，下意識中已先是無限欣喜了！

羅馬的市容並不以到處的高樓大厦取勝，而是古老又陳舊，灰灰黃黃的房子，窗上釘着鐵柵，奇怪的是它反而因此有了吸引力！那是具有三千年歷史的帝國古都，你意會到在漫長的歲月中，它歷經無數患難，也創造了輝煌的歷史！當然，除了特意留存的古蹟外，它更有最現代化寬

闊又氣派非凡的大道，一片接一片的大廣場，高聳入雲的巨廈，變化萬千的噴泉，別出心裁的大理石雕像，古樹、鮮花、斷垣、頹壁，好一個藝術又不朽的羅馬！

當得知我將走訪羅馬，任蓉與郭剛都在信上約我住在他們府上，機場見了面，我們就決定先在郭府住幾天。郭先生已是入了義籍的老羅馬，二十多年前，他住在越南，父親是當地望族，一直到今天，郭家在東南亞各國的事業都很成功。小時候，在越南，郭剛的鋼琴彈得十分出色，他就是以天才兒童被保送到歐洲各國深造的，從巴黎音樂院、維也納國立音樂專畢業後，最後在義大利深造，他擅長現代西班牙音樂，鑽研歌曲演唱方法，除了演奏鋼琴外，也兼任歌唱指導，曾多次協助青年歌唱家在歐洲樂壇奠定基礎，我是在民國五十七年夏天經林寬先生介紹而認識他的，當時他正伴着未婚妻，日籍留義歌唱家松本美和子在東南亞各處舉行獨唱會，他除了在音樂會中擔任伴奏外，也客串演奏鋼琴小品曲，由於都是音樂中人，我們很談得來，那年年底，他們又由日本回到臺北，在國際學舍舉行第二場獨奏會，那時他們已結婚，正是蜜月期間。音樂會結束後，音樂界朋友還在信義路美軍軍官俱樂部為他們祝賀。三年沒見面，從每年耶誕節的賀卡中我們交換彼此的現況。

郭剛先生的公館是在羅馬一座豪華公寓的六樓，從陽臺上可以俯瞰整個羅馬市區，我們到的時候，美和子正在練歌。這位年輕的歌唱家，有一張很可愛的洋娃娃臉蛋，胖胖的，不太高，三年不見，她瘦了許多，但是遠遠的聽到她的歌，却比過去更進步。美和子是在日本完成初期音樂

訓練，一九六六年到義大利深造，就在這一年，她獲得了法國吐魯斯國際比賽的第三名。從羅馬國立音樂院研究院畢業後，她就經常在歐洲各地演唱。一九六七年，她得到西班牙維耶那斯國際歌唱比賽第三獎，以及瑞士日內瓦國際音樂比賽第二獎，一九六八年，她在義大利巴多連那榮獲國際歌唱比賽的第一獎，三年來，她已漸從次女高音改唱女高音，音樂的範圍，也從藝術歌曲進而鑽研歌劇。

在客房中將行李安頓好，女主人已準備好了義大利出名的兩種葡萄，一種大而圓的，一種尖而長的，以及好幾種日本風味的小點心款待我們，我的確感覺到就像是在臺北訪友一般輕鬆愉快，義大利的葡萄真是香甜，這兒人們吃水果，都有一個習慣，一盆水果一盆水，讓你一邊吃，一邊自在在水中洗，一小盆水，一串葡萄放進去不過是涮一下，起初深怕洗不乾淨，以後幾天每頓如此，倒也覺得別有一番情趣。

● 義大利的美

我能那麼快的喜愛義大利，還有一個因素，除了天時地利人和外，又湊巧來得正是時候，郭剛夫婦和美和子的經理人，正準備第二天到義大利南部拿波里的聖卡洛歌劇院試唱。在離開機場的路上，郭剛就徵求我的同意，是否願和他們一起去，任蓉在一旁告訴我，那是一個風光多美的地方，正是難逢的機會，我也就欣然同意了，事後我多麼高興能有到義大利南部一遊的機會，使

我更清楚的認識義大利的美！

這個我初抵義大利的午後的確是美極了，任蓉和美和子都唱了歌，郭剛彈伴奏。我從小夢想成爲歌唱家，也練了有十年，終於有一天我來到夢中的羅馬，雖然不是我在唱，但是那情境正是我所喜愛的，也就不自覺的更開心了。

郭剛在羅馬，十幾年來一直經營着一家中國餐館，當晚，也約了一些中國朋友，爲我洗塵，都是學音樂的，厨師特地作了一桌四川菜，我們談得多，也吃得多，這是此行中，我第二次由餐館老板作東吃中國菜，因此更可毫無拘束的談到夜深。這一晚我睡得很好，夢見我已在南義大利陽光下的地中海上蕩着小舟了！

## 🔘 民謠之鄉拿波里

一提起義大利，總使人不自覺的想起在聲樂史上它所擁有的著名美聲唱法；一提起美聲唱法，又怎能不使人想起具有美聲的男高音，唱着熱情奔放的拿波里民謠，是何等悠揚嘹亮，扣人心弦；世界上沒有一個國家，像義大利的拿波里似的，擁有那麼多美得獨特，樸實得迷人的民歌。

眞是沒有想到，就在我抵達羅馬的第二天，能有機會一遊拿波里，又能順路就近的到了蘇蘭多，和地中海上那著名的小島卡布里。風光的明媚，景色的宜人，特別是到處的歌聲，誰能不深深的愛上此地，又永難忘懷呢？

拿波里是義大利南方的一個漁港，自古以來，就是遊覽勝地，每年都舉行盛大的拿波里民謠節和聖雷音樂比賽，從這些活動中，不但發掘了許多歌唱人才，也因此產生了許多新的歌謠，當它們逐漸流傳到世界各地，拿波里民謠也因此更受人喜愛。

翻開「世界民歌一一〇首曲集」，你不但會發現許多拿波里民謠，更引人的是第一、二兩首都是「再見吧！拿波里」，拿波里真是使人那麼嚮往又不忍離去？

再見吧！留戀的拿波里！

你山明水秀的風光，還有陣陣的橘子花香，

使我永遠不能相忘！

碧海青空，葡萄兒甜，還有美麗的小姑娘，

使我永遠不能相忘！

我心中充滿了快樂的回憶！

無論到何處，

難忘那仙土樂園！

就在憧憬的情懷中，我們四個人——郭剛夫婦，美和子的義籍經理人，一塊兒開車向離開羅馬三小時車程外的拿波里進發，兩位男士輪流開車，南義大利的高速公路十分進步，有時車子甚至開了八十哩以上的時速，車輪碰擊公路，發出有節奏的撞擊聲，似乎車輪已不是平坦的向前

## 聽美和子試唱

第一件大事，是到聖卡洛歌劇院與經理接洽美和子的試唱。聲樂家的道途真是無比艱辛，除了具備才華，有機會追隨名師，在發聲、吐字、情感的表達上都接受薰陶超人一等外，在各項比賽中又能脫穎而出，建立名聲後，你的最終目標，一定是能與歌劇院簽定合同，成為職業的歌劇明星，你要不停的奮鬥，光是靠自己的本領還不夠，你還得有交際的手腕，打好各方面的關係，對一個外國人來說，這條人材濟濟的道途上何時才會輪到你呢？在國內，我們曾聽說過孫少茹的故事，她明明是已將得到那紙合同，却因為政治的因素，因為她不是義大利人，最後給淘汰了！

美和子先要有好的關係，好的經理人，很難得的等到一次試唱的機會，而若能在一百次的試唱中，僥倖成功了一次，也是值得的了。可見得你要克服多少困難，要有多少恆心、毅力，還得靠機會，運氣，像這一次這種開了三五小時車，到各種不同的地方去試唱，很可能是徒勞往返的試唱，他們已經忙了不下百次，美和子已得到邁阿密劇院一九七四年的合同。在合同以外的時間，唱，他們已得到邁阿密劇院一九七四年的合同。在合同以外的時間，

她每天不停用功的練習，上課（還得跟老師不停的學），其他就是應酬，與有關人士來往，奔波

衝，而是跳級進行了，幸而公路上車子不多，我們四個人，說三種語言，十分有趣，談談笑笑，在公路旁的飲食店停下幾次，吃中飯、喝咖啡，累了就小睡片刻，三點左右，就抵達拿波里，沿途又飽覽風光，愉快極了。

世界各地劇院試唱，除非你不想成為歌劇明星，除非你只想教教學生，偶爾舉行獨唱會，不再進步，你要奮鬥的路途有多遠？你又得有極好的經濟基礎作後援。美和子幸而都具備了這些條件，有一位也是音樂中人的好先生伴着她，又能好不容易的入了義籍，才能向她的目標努力邁進！

可是適合東方人唱的歌劇到底有幾齣呢？經理人到底還是希望東方人唱蝴蝶夫人呀！在聖卡洛歌劇院後臺的琴室中，與劇院伴奏合了一遍，劇院負責經理已在臺下前排候着，雖然沒有正式歌劇上演，我在前排坐下，倒也是愉快的經驗，美和子長得不高，但是臉孔漂亮，臺風不錯，在從羅馬駛往拿波里的途中，她曾用功的讀譜背唱，現在倒能放鬆自如的連唱帶作，她唱了「蝴蝶夫人」，「杜蘭多公主」這二齣劇中的兩位東方女性，藝伎蝴蝶與北京公主杜蘭多，又唱了波西米亞人劇中的咪咪，結果經理告訴她，第二年要演出蝴蝶夫人，請她一個月後再回來試唱蝴蝶夫人中所有蝴蝶的部份。這一次的試唱就這麼結束，我雖然是一個過路的旁觀者，瞭解了個中情況，也不免無限感慨，深深替一些在國外的出色中國音樂家們抱屈了！

## ◉歸來吧蘇蘭多

拿波里具有小漁村樸實的風味，黃昏前，我們在街上漫步，瀏覽商店中義大利著名的皮貨；在咖啡館裏站在櫃臺前喝一杯咖啡，這兒的咖啡跟別處的咖啡不同，杯子只有普通咖啡杯的一半大，真濃得可以，我覺得有點兒像喝我們的中藥！

天黑前，我們離開拿波里，開往蘇蘭多，此處現已成為一個觀光勝地，想想那首「歸來吧，蘇蘭多」，現在世界各國那兒不是譯成當地語言在唱着……

聽那海洋的呼吸，充滿了柔情蜜意，對着這美麗的地方，數着你的歸期，

晴朗碧綠波濤蕩漾，橘子園中茂葉壘壘，

滿地籠罩清郁香……

車行大約二小時，我們才抵蘇蘭多，這兒有許多美極了的觀光旅館濱海而築，雖然天已經黑了，我不能清楚的看見天有多清朗，海有多遼闊，結實的橘子有多茂密，却能從空氣中嗅到清新的氣息，連心情都因此更鬆散愉快了。

郭先生原來計劃住在那家能在清晨的陽光下，坐在陽臺上用早餐，讓風光全收眼底的Grand Hotel，可惜由於沒預定，車子從一家開往另一家，當我們幾乎絕望的時候，好不容易在一家有着大花園的旅館，找到了分在幾處的三個房間，我踏進大廳，眼前豁然開朗，因為藍的大理石地，藍的天花板與壁飾，藍的桌椅，一片藍色，美得就像蔚藍的天空，碧綠的海水，我立刻深深的迷上了這個地方了！

藍色的 PARCO DEI PRINCIPI 旅館，是一個環繞着拿波里灣建築的美麗鄉村別墅，它是在一九六二年建築完工，原來是一處古老的公園，佔地二萬七千平方公尺。現今的旅館座落在

臨海的峭壁上，有專屬的遊艇碼頭和海灘，可以乘坐電梯下峭壁抵達。旅館房間除了空氣調節、浴室和電話外，另有餐廳、酒吧、美容院、夜總會、網球場及位於羅曼蒂克公園內的大游泳池，可說是設備極為完善的觀光勝地。

由於餐廳在晚間九時半之後就不營業了，時間也已不早，我們就先走進那一片藍的寬敞大廳中，選擇了臨海的落地長窗邊的桌子坐下，餐廳裏還有不少晚到的遊客，也許眞的是餓了，我除了那一大盤類似我們炸醬麵的通心粉外，還點了一整條新鮮的活魚，再加上生菜、甜點、水果，眞是飽餐了一大頓。當晚聽着海洋充滿柔情蜜意的呼吸聲，在蘇蘭多我安詳的入夢了！

## ●地中海的水是那麼藍

是清晨的海濤聲喚醒了我，推開窗子，讓陽光、海風迎面吹送，頓感精神煥發。在餐廳用罷早點，又在濱海院落拍了幾張照片，九點多鐘我們即駛往碼頭，乘遊艇到約半小時航程外的卡布里島，眞不知道小小的蘇蘭多那麼多遊客！遊艇的裏裏外外都擠滿了人，在艙裏我坐在一張大圓靠椅裏，看得出大部份是來自美國的旅客，由於風大，遊艇幌得厲害。在珍珠港，在南中國海，紐約港，都沒碰上這麼大的海浪，倒也是另一番經驗。

下得船來，租了一輛計程車，沿着濱海的山路，駛上著名的聖米開藍別墅（VILLA SAN MICHELE AXEL MUNTHE），由於他們都已是常客，只有我是初到此地，郭先生讓我坐

在靠海的一邊，沿途仔細爲我介紹風光，我們曾不止一次的共同發出驚嘆！看過了那麼多的海，居然天外有天，地中海的水是那麼藍，那麼深，那麼靜，心胸都給它充塞得滿滿的。快抵山頂，我們在一處熱鬧的市集處下車，一路參觀不同的土產店，畫廊，在居高臨下的山道上漫步，吹着來自地中海的海風，當抵達聖米開藍別墅時，一路上已陶醉不已的郭剛，忍不住脫口而出：

「我還是決定有一天退休時，要到這兒來享餘年！」

的確是美極了，羅馬古代帝王有不少是深愛此地！聖米開藍別墅佈置得非常藝術，露天的廻廊，植滿了許多奇花異卉，無數精緻的大理石長凳、圓桌和雕像陳列其中，這座別墅原來屬於大藝術家 AXEL MUNTHE（一八五七—一九四九）所有，當一九四九年過去後，他將自己所擁有的一切都捐給義大利政府，入口處的銅牌上，刻着他的生平事蹟，室內陳列着他生前的一些傢俱及藝術作品，有一處販賣紀念品的攤位上，有不少有關他的成就的書籍，這不但是一處風光宜人的人間仙境，相信大自然的神妙，亦同時助長了他的靈感。我想起了郭剛的話：「有朝一日重返此地安度餘年，」卡布里島上的這片風景區，是讓人如此着迷的！下山時，計程車在幾處風光特殊處停留，讓我們取鏡頭留念，眞是美得幾乎使我捨不得走了。在一處轉角的峭壁下，司機取出口琴，吹了那首著名的民謠：「聖他露其亞」，峭壁反射出的回音，在山谷中迴響，妙極了！

中午時分，我們在半山一處叫作 La Pigna 的飯館用餐，依山傍海，院中是紅花綠葉，廳中是一切原始的佈置，芳草的屋頂，木頭柱子與古色古香的裝飾，我已記不清楚自己到底吃了多

少，最記得的是以海蛤子拌通心粉，從來沒有一口吃過那麼多的海蛤子肉，還有蒸的鮮蝦，我發現義大利菜的燒法更接近我們的口味，也難怪為何我在旅行中每天都是忙累，又只有四、五小時的睡眠，回來後反而胖了，因為頓頓吃得好又多呀！

在離開卡布里島航向蘇蘭多的途中，我們坐在甲板上，任憑海風吹拂，海水濺身，現在每一想起，還似乎嗅到地中海上特有的氣息呢！

從蘇蘭多駛回拿波里，再駛向羅馬，整整五個小時，倒也不覺得累，我們這一羣都是活潑的青年人，說說笑笑，時間也就溜得更快了，夜深時分返抵羅馬。想想前天下午剛抵此地，兩天半的時間，我已盡興的從南義大利遊罷歸來，怎不感嘆時間、空間的有限！

## ●訪聖彼德大教堂

次日，剛好是星期日，多少遊客湧向聖彼德大教堂，過去，只知道聖彼德大教堂建築的偉大，從未想到它簡直令我太吃驚了！

郭剛的車子停在不遠處的停車場，我們大約再步行過兩條街，來到聖彼德廣場，只見到處的遊人，大型的遊覽車不下百輛的停在那兒，這個可容納四十萬人的廣場的確驚人！兩排高而巨大的廻廊從廣場邊上向大教堂合抱過來，這兩排廻廊共有二百八十四根多里克式的大理石柱子支持着，這些柱子看似零亂的直立着，當你有心從不同的角度向裏望時，會發現它們都成一直線的並

立着。廻廊上有欄干，欄干上又環立着一百四十位耶穌門徒的雕像，而教堂正屋簷上則立着比真人還大兩倍的十二聖徒雕像。廣場中央的一片小廣場上，當中豎立着一座埃及的記功方形尖柱子，還有兩座噴泉位於廻廊與小廣場中間，四射的水花，在陽光下耀着銀光，整個的廣場是何等壯觀。

越接近正午，朝聖的人也越多起來，因爲教宗將於此時出現爲教徒祝福，我先見到左側廻廊後那棟建築，頂層第二扇窗子開起，並懸下一塊紅色的絲絨帷幕，想必教宗會在那兒出現，果然，當在遙遠的地方，教宗高高在上的出現時，廣場上起了一陣歡呼的小騷動，在教宗的祝福聲中，有些修士都跪地虔誠的祈禱，在那一刻，不論你是否教徒，相信都會受到感動的！

## ●美永留我心中

接着，羣衆湧向聖彼德大教堂，算不清走了多少層石階才到達門口，走進教堂內部，放眼望去，似乎無處不是藝術的結晶。離地四五〇呎的圓頂上，直徑一三〇呎的面積，米開朗基羅畫滿了人物和圖案！四周圍的牆上，據說用了二千八百多種不同色彩的小碎石，拼成一幅幅聖經故事，這種以碎石當原料的壁畫，每幅都有二、三丈高，依然鮮艷如故；除了繪畫，還有浮雕，精美的鑲嵌在門柱、窗欄上，更有數不清的大理石雕像，那幅耶穌從十字架上解下來，橫倒在聖母膝上的佳作前，就圍觀了不少欣賞者（這座米開朗基羅名作大理石雕像，於五月二十一日被一名自稱

是「基督」的男子敲斷。聖母像的左臂被敲斷，面部也被鐵槌敲壞）。聖彼德大教堂長六九六呎，寬四五〇呎，內中聖堂一座連着一座，地面、牆壁，都是用不同色彩大理石築成，有的能容納三千人，您可以想見這座教堂之大了。

整座大教堂，就是用光滑柔潤如玉的大理石築成，聖彼德是耶穌的一位大弟子，也是羅馬第一位主教，卻逢上暴君尼赫將他倒釘在十字架上，直到公元四世紀，羅馬的第一位信奉基督的皇帝——康士坦丁大帝出現，爲了收攬民心，才在聖彼德殉道的遺址上蓋了這座大教堂。十五世紀時，正逢文藝復興時期，藝術大師米開朗基羅、貝里尼、拉斐爾等，在費時兩世紀重新建造的大教堂中，獻出了畢生的心血。如今面對偉大的聖彼德大教堂，只有嘆一聲，眞是永恆的美呀！

## ●訪羅馬古蹟

「滾滾長江東逝水，浪花淘盡英雄，是非成敗轉頭空，靑山依舊在，幾度夕陽紅。白髮漁翁江渚上，慣看秋月春風。一壺濁酒喜相逢，古今多少事，都付笑談中。」

在淸晨的陽臺上，沐浴於羅馬金色的晨曦下，居高臨下的眺望尚未全然甦醒的大羅馬，手中握着友人的書信，是的，當我徜徉在氣象萬千的古城羅馬，從宏壯的廢墟，七零八落的頹廢牆基，想起當年的塵土如今尚寂寞的陷在坑底，怎能不興嘆！「古今興亡，不外如斯」，一切榮華，都將付諸歷史陳跡，徒供後人憑弔！

訪罷聖彼德大教堂，又憑弔了幾處羅馬古跡。兩千年前，埃及女皇克里奧派屈拉到羅馬時所經過的古道（Apia Antica），路寬大約只有五公尺，兩旁是古樹和古老的城牆，這條路直通地中海，想起當年艷麗的女皇，從此地上岸，來歸凱撒，正是羅馬帝國最輝煌的時候，而她以毒蛇自噬而死，又是何等淒涼的結局！

古城羅馬的中心，要算羅馬市場（Forum Romanum）的規模最大。有當年神廟、法庭、和住宅的殘跡，市場上面是派拉丁山，一處飽歷興衰的地方，還留有四百年前法內賽園子，花木與噴泉的舊跡。

市場東邊是鬥獸場，外牆是圓形的四層樓，下三樓是圓形拱門和柱子，最上一層只有小長方形的窗戶；走入正門，只見到處的破牆、石柱，可容納四五萬人的鬥獸場，環繞着觀眾的座位，下兩層是包廂，皇帝與外賓坐最下層，上層是貴族，第三層公務員坐，平民坐在最上層，獅子洞還在最下層。望着這所在紀元一世紀建築的恐怖場子，雷斯比基的音詩羅馬節日的第一段「鬥獸場」的音樂不禁在腦中廻旋，看臺上擠滿了人，陰沉的天空顯示惡兆將臨。高唱着聖歌的一羣基督徒被拖入，獅子的吼聲與殉教者的歌聲混成一片，樂聲中想像人與獸搏鬥的殘忍，眞是不勝噓吁！

杜牧詩中有云：「南朝四百八十寺，多少樓臺煙雨中。」羅馬從中古以來，就以教堂聞名，在南城外有四百所之多，最著名的除了氣魄雄偉，可稱得上是「美的極致」的聖彼德大教堂外，

有聖保羅堂，樸實、秀美，是聖保羅埋葬的遺址，雖不曾領略煙雨中的光景，那神妙的氣氛，已令人無比感動！

聖彼德廣場外有一道彎彎的白線，是義大利與梵諦岡的分界。位於羅馬西北高丘上的小小梵諦岡，傳說曾出現過神跡，也因此成了天主教的聖地。包括聖彼德教堂在內，梵諦岡只有不到半平方英里的面積，它卻曾在中世紀的黑暗時期，居於歐洲宗教、文化和政治上的領導地位，並曾在義大利的文藝復興中，使藝術和宗教結合，造成更輝煌的成就，如今，它更透過宗教的信仰，為社會建立一個合於秩序的規範。梵諦岡宮更是收容了羅馬的藝術寶藏，有收藏名著達四千件之多的雕刻院；拉飛爾及其門徒所繪的精彩壁畫；藝術大師米開朗基羅一生的精華都在此，特別是那幅「最後的審判」，畫中流動的氣韻，此刻似乎還耀於眼前。

## 🌸千泉之宮

在羅馬城西南角上，有一處新教墳場，亦稱英國墳場，許多藝術家和詩人都葬在此地，最著名的是十九世紀英國浪漫詩人雪萊和濟慈的墓，可說是古城廢墟外極詩意的一角。

這真是一個美妙的週日，古城羅馬的盤桓，令人興嘆；藝術之宮，使你徘徊留連，不忍離去，還有那使你疑似在天上的蒂弗里（Tivoli）千泉之宮！

蒂弗里離開羅馬約二十公里，它的歷史比羅馬還早上四百年，曾經是羅馬帝王、詩人、政治

家們最喜愛的遊憩勝地，並蓋了許多別墅在一片高地上，千泉之宮即其中最著名的。從羅馬街道上伴着別出心裁大理石雕像的噴泉，比我所能想像的的，更美上千百倍。

公元一五七一年，有一位公爵爲它的情侶建了一座戴綺思別墅，也就是千泉之宮，當時正值文藝復興時期，設計建築之美，實在找不到第二處，特別是園中的七百多處噴泉，極盡變化與美的能事，若和羅馬街頭的噴泉相比，千泉之宮的噴泉實在太妙了！

古樹、雕像、繁花、噴泉，一步入千泉之宮，但覺清氣襲人，伴着潺潺的水聲。百泉路上那鳥嘴中往上噴射的泉水，每隔二、三公尺就以粗細二線的不同，在長堤上排出百座之多，流下的泉水，又順着山勢，整齊的在河坎下鑿了兩排數百個壯觀的噴泉，千泉之宮，別出心裁的噴泉，隨處可見，步入曲徑，走入松林，但覺天外有天，淙淙泉水，輕巧可愛，有的又如萬馬奔騰，洶湧而下，趣味無窮。走過了大半個世界，看過太多的人間仙境，蒂茀里千泉之宮，確是並世無匹了。

難怪園中的遊客絡繹不絕，徘徊不去。遊千泉之宮，倒有一段有趣的小挿曲，幾位來自東歐國家的女士們，在言語不通的情況下，比手劃脚的暗示要用她手中的照相機爲我們拍照，事後曉得，原來她手中用的是日本製的相機，誤以爲我們是日本人了。從這件小事上，一方面使我們感覺出，來自極權共產國家的人們，在行爲表情上，的確對一切有着剛自被拘束的環境中被解放出來的新鮮感，另一方面，日本人在國際間，受重視，注目，也不能不令我們有所檢討了。

遊罷千泉之宮，已近黃昏，驅車回市區，正是萬家燈火。旅行中緊湊的節目，使你在充實的心境下，絲毫不覺疲累。當晚任蓉在一家著名的海鮮館請客，到了不少中國朋友，我又多嘗了一種義大利菜別緻的吃法。

## ● 娜浮那廣場

飯後大夥兒一起去逛著名的娜浮那廣場（Piazza Navona），這是羅馬惟一的一所巴羅克時期留存下來的方場，它的形式和面積是照著多米齊諾運動場（Domiziano Stadium）設計，前景是摩羅噴泉（Fountain of moro），噴泉的左邊是Sant Agnese 教堂，高貴的巴羅克式建築，壯麗而華美；另有一座著名的噴泉，叫作 The Rivers，小小的兩座噴泉，是以雕塑的不同姿態的人物點綴着，不同的神情中，都寓含着不同的意義。入夜時分，藝術家們點着油燈，在方場上展示他們的作品，在歐洲各國，不同的城市，都有着風格不同的這類夜市，別處都在街邊或是簡單的方場中，只有羅馬，是陪伴着古來藝術家們的不朽作品與精神，氣氛更是動人呀！

## ● 羅馬國立音樂院

告別羅馬的前一天，曾和畢業於羅馬國立音樂院的兩位青年聲樂家任蓉、鄧神勢一起走訪國立羅馬聖契琪莉亞音樂學院（Conservatorio della Musica di S. Cecilia, Roma），拜訪

世界名聲樂教授暨名伴奏家發瓦雷多（Maertto G. Favaretto），更和任蓉一塊兒去上了一堂聲樂課，聽老師對她的指導，也張開五年不練的喉嚨，站在教授的面前，像過去我曾夢想過的唱了起來，我曾經夢寐以求的這一切，雖然只是走馬看花似的君臨，如今回憶起來，還是無限神往！

羅馬國立音樂學院位於一條古老而狹小的巷道中，這座三層樓的建築物，貌雖不驚人，但卻造就了不少音樂人才。漫步於這所剛度過建院百週年紀念的音樂院中，想到多少和我一樣醉心於歌唱的朋友對這兒的嚮往，眞是百感交集！

說起該校命名的由來，倒有很美的一段故事：聖女契琪莉亞（Santa Cecilia）是紀元四世紀時天主教的一位殉道貞女，這位出身羅馬貴族的貞女，十分喜愛音樂，經常彈奏各種樂器，以音樂來讚頌天主，因此被封爲音樂主保，羅馬國立音樂院就以她的名字來命名。

鄧先生還詳細的告訴我國立音樂院建校的經過說：

「是公元一五六六年，羅馬愛好音樂的知名人士，爲了促進音樂的發展，創立了『音樂家協會』。後來教宗格里高里三世（Gregorio Ⅲ）將之改名爲『音樂家學會』，由名作曲家巴勒斯丁那（Giovanni Pier Luigi da Palestrina 1524~1594）主持，從事宗教音樂改革的工作。一八七〇年和羅馬教會音樂的組織合併，其中『交響樂學會』的負責人，是由作曲家兼指揮的司卡巴第（Giovanni Sgambati 1843-1914），和小提琴家皮奈里（Ettore Pinelli）擔任，他們有

鑒於復興羅馬音樂實需一所音樂學校來培養人才，於是多方奔走、籌劃，設立了免費授課的音樂專科學校，親自教導，借用「聖女契琪莉亞音樂研究學院」的校舍教課，課程也從小提琴、鋼琴，增加了聲樂，大提琴，對位法和作曲班。直至一八七六年才得到了一塊地作校舍，直到了一九一九年，始獲政府立案，並正式取名為「羅馬國立聖女契琪莉亞音樂院」(Conservatorio, Musica S. Cecilia di Roma)，剛好和國立音樂研究學院相鄰，他們並共用圖書館和演奏廳。目前的院長是名指揮家法賽諾，從一九六〇年到現在，在他任期間，大事整頓，羅致了許多有名望的教授，受到世界各國的重視，目前一共有六百多位學生，其中有來自四十多個國家的外國學生。」

有很多國內學音樂的學生，因不了解外國音樂院的學制和概況，往往不得其門而入，我特別就這方面，和鄧先生談起羅馬國立音樂院的情況，他說：

「羅馬國立音樂院的學制分類很繁複，學程分為中學班制和正科班制（分初、高級班），中學班制所修的課程和一般普通中學類似，只是在課程中特別加入音樂專修課程，畢業以後可以直升正科班專門研究音樂。正科班的修業年限，聲樂組要五年，鋼琴、提琴、管風琴作曲，普通作曲等組都要十年，木管樂器組要七年，銅管樂器組要六年，豎琴組要九年，交響樂隊指揮，在修業七年作曲得到中級及格證書，再修三年，這些都是主要的班次。但要取得畢業學位文憑，需經過兩次嚴格的考試，成績好才可通過，很多過不了關而被淘汰了。每年的畢業考試，

是由教育部指定一位著名的音樂家為考試官，和學院院長，教授組成考試委員會定期舉行，必須
經過多數委員同意，才可通過，由教育部頒授學位文憑。另外還有國際特別班，凡是持有各國音
樂學校畢業證書的都可以報考，只要一、二年的修業年限，經過考試，發給修業證明書。」

## ● 任蓉和鄧神勢

任蓉和鄧神勢都已畢業於羅馬國立音樂院的正科班，繼續進入羅馬國立音樂研究院（Accade-
mia S. Cecilia Naziozala Della Musica）這所義大利最高的音樂研究機構深造。在國立
音樂院的五年，他除了在初級三年的課程裏，修習了聲樂、鋼琴、視唱、樂理等課程外，在高級
班的二年中，還修了表演、朗誦、服裝史、歌劇人物個性研究、歌劇分析、文學史、音樂史等課
程。任蓉和我從高一開始，一直到大學畢業，七年的時間，都不但同校，還是同班同學，我們更是
一起在高一時開始拜師學聲樂。民國五十七年，她修完五年的聲樂組課程，在畢業考試時，練習
曲、現代藝術歌曲、歌劇選曲、視唱都得到十分，是一九六八年度國立羅馬音樂院畢業成績最優
的學生，獲得院長法賽諾親頒獎章、獎狀和五萬里拉的獎金。畢業後任蓉還留校研究演唱和教學
法一年，一九六九年，又得到柏斯東學院（Accademia di Poestum）頒給榮譽獎狀和金牌。
進入國立音樂研究院深造，都是一些在歌唱藝術上已有傑出成績和修養的人，每年的二月開
學，六月結束。報名參加考試的人，如果不是和歌劇院有演唱合同，就是參與實際演唱富有經驗

的音樂學校正式畢業生。任蓉告訴我，她一九七〇年二月考試時，二十多位投考者中，只取了七名，主持人發瓦雷多教授每次上課都分別讓學生簽名，他十分珍視這本簽名簿，因為其中不少已是世界樂壇炙手可熱的人物了。她說：

「歌唱藝術的路是很難走的，最重要的是要有好的基礎，抱著到羅馬去學習歌唱藝術目的的人，至少要在那兒學三年，不斷的追求進步，才是眞正至高藝術的追求者！在學習過程中，人家給我們的讚美，證明我們沒有走錯路，人家給我們的批評，是使我們不走錯路！永遠要不失赤子之心！」

我多麼爲我這位同學驕傲，這兩年，她曾在義大利 Enna 所舉行的一次爲紀念作曲家 Francesco Paoloneglia（1874–1932）的國際比賽中，榮獲第三獎，得了金牌、獎狀和獎金；又在一次爲紀念 Vieberto Giordano 在 Foggio 舉行的那次國際性大比賽，近五十名與賽者中，最使她高興的是去年十一月下旬，西班牙巴賽隆那所舉行的比賽中拿了第二獎，得了銀牌，近五十名與賽者中，女高音就有二十八名，其中多數又已在歐洲各大歌劇院中演唱，任蓉得了第三名，第一名是美國大都會歌劇院派來的，在美國已得過三次第一名，第二名是羅馬尼亞人，曾獲荷蘭比賽第一名，任蓉得了第三後，並曾在當地的 Teatrodi Liceo 歌劇院演唱。想像這次的勝利也的確值得驕傲，有許多已有實際歌劇演出經驗的歌唱家失敗了，有一位已有演出二十幾齣歌劇經驗的女高音也落選了。相信任蓉的努力，一定使她的歌藝，又有極大的進步。

● 海外遇知己促膝談心

任蓉天生一付好嗓子，如今遠隔重洋，想到她勤奮努力後的輝煌成就，囘憶我倆十四年前一起上聲樂課的情景，眞高興這些年來她的成就。前年她曾在東南亞各地舉行獨唱會，今年她將應邀又要囘來了。在羅馬，我們曾深夜促膝談心，又踏著落日或在月夜漫步街頭，還記得那晚我們飲著香醇的葡萄酒，又讓夜風吹着微醉中的我們，興緻多高呀！人生難得有幾個他鄉遇故知的機遇！讓我致上深深的祝福，為一對追尋歌唱藝術的朋友，並祝他們卽將來臨的演唱會成功。

# 沐浴於發瓦雷多大師的春風中

藉着最近一次的環球音樂之旅，遊罷氣質高雅脫俗的音樂之都——維也納，我終於飛臨了陽光普照的羅馬。當我在師大音樂系求學時，總期盼着畢業後能有機會到歌唱的王國——義大利深造，夢想着有朝一日能成爲歌唱家。當年的壯志宏願，如今雖成夢幻，羅馬之行的收穫，却更令人欣慰！

莊嚴華美的聖彼德大教堂、帝國古城隨處的古跡、蒂茀里賞心悅目的千泉宮、還有南義大利拿坡里、蘇蘭多和卡布里島上檸檬花飄散的芳香和熱情澎湃的民謠，儘管風光是美得迷人，却沒有一處比得上在發瓦雷多 (Giorgio Favaretto) 教授府上，與這位當今世界最著名的聲樂教授暨鋼琴伴奏家的一夕談，來得難忘了！

這位已步入花甲之年的老教授，一直在羅馬國立音樂研究所任教，同時主持一年一度極具聲

望的 Siena 夏令音樂營。幾乎所有舉世聞名的歌唱家，像女高音提芭蒂（Renato Tebaldi），安娜莫芙（Anna Moffo），男中音費雪狄斯考（Giovanni-Fischer-Dieskau），男高音史蒂凡諾（Giuseppedi Stefano）都曾經是他的學生，他指導他們如何處理一首歌的表情，也親自為他們伴奏；他們除曾在音樂會上同臺演出，更合作灌錄了不少唱片。也是從唱片中，使全世界更多的歌唱愛好者，感受到最親切、最動人的歌唱藝術的美。

發瓦雷多教授說起話來，態度謙冲安詳，神情愉悅自如，娓娓道來，就像是在輕唱着一首甜美的老歌，每當我問完一個問題，他總是兩眼望天，面帶笑容的思索片刻，然後用充滿詩意的句子，慢慢的開始講述。我們談得很多，從十六、七世紀義大利的古老小歌調，到十八世紀的藝術歌曲，作曲家的創作與歌曲的風格演變，如何從歌詞為主的戲劇性表現，發展到旋律為主的音樂性表現，以及十八世紀義大利所流行的美聲唱法的形成；他告訴我他和提芭蒂、安娜莫芙合作研究的趣事；聲樂家必得具備的條件；以及東方人和西方人在聲樂藝術上的表現和能力問題，還有目前在世界各地引起爭論的歌劇改唱譯詞的見解；這些不都是樂壇上的珍聞和熱門的話題？如今能經由大師的口，說出他的權威論點，不僅使我飽了耳福，更感心靈的充實！

提芭蒂這位被公認為當今最偉大的首席女高音，不但有嫻熟的技巧，我更喜愛她所表現的溫婉意境。大師談起了她，掩不住眉梢的得意神情：

「提芭蒂來找我的時候，已經是著名的米蘭斯卡拉（La Scala）歌劇院及紐約大都會歌劇

院的首席女高音。但是對於如何排定一場音樂會上的節目，她却始終沒有確定的意念。那時每年夏天在義大利 Siena 舉行的爲期兩個月的夏令音樂營，總是吸引着世界各地的青年音樂家，提芭蒂也來了。因爲在美國的音樂經理人要她演唱聲樂室內樂形式的音樂會，她要求我爲她準備完全義大利作曲家作品的節目。其實最初她的演唱歌曲範圍，從十六世紀的義大利作曲家作品，一直到法、德作曲家的作品，都能唱，但是，提芭蒂對她所擁有的美聲唱法很感驕傲，爲了防止失去美聲唱法的技巧，她就放棄再唱德、法歌曲了。事實上，要在一場獨唱會中完全唱義大利歌曲，不是一件容易的事，試想一場室內樂音樂會中，沒有舒伯特、布拉姆斯和沃爾夫，而要吸引人，不是要有一點冒險嗎？但是很幸運的，提芭蒂擁有美妙的歌聲和她獨特的藝術格調，僅僅是唱出了義大利音樂，她風靡了歐美各地的聽衆，當然我爲她安排了義大利大作曲家羅西尼、貝里尼、韋爾第、唐尼采蒂等人的作品，這些有價值的藝術作品，也帶出了音樂中特殊的美感！」

音樂藝術的道途何止是艱辛，更似乎到處充滿荊棘，只要踏錯了一步，就帶來無窮後患！本來唱歌法就不是固定的一種。美聲唱法表現出渾厚的音色，咬字清晰、音程的均勻，風格更是優美抒情，使人想起金嗓子卡羅素，目前已成爲歌唱家追求的目標，也是最理想的歌唱技巧，和德國式的宣敍戲劇風格迥然不同。我親見幾位我國的聲樂家，幾次出國到不同的地區，隨不同的教授深造，也許就是不易把握住一種歌唱法，成績反而較前退步，這大概就是爲何提芭蒂爲了保持美聲唱法而捨棄唱需用不同發聲技巧的德法歌曲吧！

「十七年前在音樂營中，我認識安娜莫芙時，她才二十歲。她跟我學舒曼的藝術歌曲，這是需要熱情，一定要有深刻的情感表現的歌曲，當時這位美國小姐還沒有這種經驗和感受，直到我們研究了一段時日以後，她終於眼中有淚水，一面唱一面哭，她找到了音樂中所要求的熱情和激動，對於一首作品，她是那麼單純又謙虛的用整個心靈去尊重它，她也因此成功了。」

發瓦雷多教授的語氣充滿詩意，眼神在回憶中帶着夢樣的迷惘神情，想起跟隨他請益的青年歌唱家們，如今不少成了世界歌壇炙手可熱的名家，怎不在安慰中興嘆！對於作為一位聲樂家必備的條件，他強調除了聲音的美外，對歌唱還有個性，要能表達出聲音中的音樂感，更要有強烈的自動自發的慾望，什麼都不會使他灰心的需要，只有以這種英雄式的力量，去追求藝術的最高境界，用極大的犧牲去達成這件偉大的工作，同時在他發展自己的藝術生涯中，還需要有組織的能力，要知道去走一條真正對的路，去找一位真正能了解藝術家的伴侶！大師憑着他大半生與成功聲樂家的交往接觸，這一番話該是何等的語重心長而中肯！

過去常有人懷疑以東方人的體質是否能與西方人同樣勝任聲樂藝術的各種技巧，發瓦雷多教授的答案是肯定的：

「當然，中國人或日本人在征服美聲的技巧和情感表現上，是需要和任何人一樣以持久的奮鬥達到成熟的地步，這也就是說，只要有同樣的能力和美的聲音，縱然文化背景與語言不同，雙方需要的奮鬥還是相同的。近年來，在許多國際的音樂比賽中，很多東方人超越了西方人名列前

茅。因此我們倒並不需要以一個義大利嗓子來唱韋爾第的作品，以一付德國嗓子來唱舒伯特，只要具備了正確的方法和技巧並有音樂感即可。你看當今最優秀的美聲唱法代表，不一定是義大利人，卡拉絲是希臘人，蘇絲蘭是澳國人，安娜莫芙是美國人，費雪狄斯考是德國人，他却在義大利歌劇的表現上，有優秀超越的能力。因此即使是東方人，同樣可以達到高水準的技巧。」

我曾聽過美國人以英文演出義文或德文歌劇，也曾聽德國人將義文歌劇以德文唱出，日本人也以日文演出外國歌劇，我常擔心如此是否會喪失原來精神？

「我個人喜歡聽原文唱的歌劇作品，往往翻譯的後果，會喪失了音色和音樂精神；但是在聽衆面前使用他們自己的語言，也可以增進他們對作品的了解！」

最近在東吳大學音樂週的節目中，聽他們以中文演唱梅諾蒂的英文獨幕歌劇「電話」；聽文化學院音樂系以原文（義文）演唱莫札特的歌劇「費加洛的婚禮」，而在宣敍調部份譯成中文唱；而國立藝專音樂科則以原文（英文）演唱亨柏汀克的「韓賽兒與葛麗特」；每一種演出方式皆各有長短。自然我最喜愛以原文唱出的歌劇，但那必定是中國作曲家創作的中文歌劇了。

和發瓦雷多教授的談話，給了我許多啓發，雖然我不是向他討教歌曲的詮釋問題，但是相信對歌唱藝術有興趣的人，都將感覺到這是使心智更成熟的一課。今年他將前往日本擔任聲樂指導及音樂會和唱片錄音的伴奏，他說很希望能到中華民國來訪問，若成為事實，將是音樂界的大喜訊了。

# 香港國際藝術節

# 傅聰的演奏

一九七三年二月廿六日至三月廿四日，亞洲最宏偉的一項文化和藝術活動——首屆香港藝術節，盛大而隆重的在香港大會堂音樂廳和劇院，以及利舞臺戲院同時舉行。多彩多姿的節目，包括由新日本愛樂交響樂團、倫敦愛樂交響樂團、梅紐恩節日管絃樂團演出的管絃樂團音樂會；由女高音舒娃慈柯芙，小提琴家梅紐恩，鋼琴家傅聰等擔任演出的室內樂和獨奏（唱）會；有丹麥皇家芭蕾舞團、倫敦嘉拉蕾舞團、爪哇皇家古典舞蹈團、西班牙民族舞蹈團演出的芭蕾舞蹈；畢列斯圖奧域劇團表演莎士比亞及干奇利夫的戲劇；另有當代法國繡帷的展覽，午餐音樂會，中國歌劇及音樂，以及由國際明星演出的流行音樂等。香港地方雖小，却是國際樞紐，每月接待約七萬多遊客，本身已具備了文化中心的便利，許多第一流的藝術家都願到香港來表演，而這次東西文化交流的文化藝術活動，除了促進香港的文化活動外，並在旅遊淡季間接吸引遊客，百分之三十五的高額票（六十元及三十元港幣），都保留給訪問亞洲的全費旅行團。而更多的香港觀衆，紛紛湧至設於大會堂的藝術節票房，據說還是香港開埠以來的最高潮。

為主持藝術節活動而成立的香港藝術節協會，是個有限公司，由港督麥理浩爵士擔任演出贊助人；香港商界知名人士馮秉芬爵士擔任主席，歐白淑靈夫人擔任經理，處理藝術節的行政工作，許多經費除賣票所得外，由香港數大商號及旅遊協會捐助，所獲一切利潤則作爲慈善事業。

帶着無限嚮往的心緒，我來到香港，投入了藝術節美的行列中，有心得，有啓發，也有感慨！

先從傅聰說起：

我終於聆聽了他的演奏，那是在小澤征爾指揮的新日本愛樂交響樂團協奏下，傅聰表演莫札特的K五九五號C大調鋼琴協奏曲。就像我在倫敦他的寓所中初次見面的印象——斯文白淨，書卷氣很重，充滿了藝術氣質，站在舞臺上，傅聰充滿自信的眼神，讓人信服。

這是莫札特最後的一首鋼琴協奏曲，一七九一年三月，莫札特在維也納皇宮侍食官的音樂廳親自演奏，那是他死前八個月的事。那一陣子，正是莫札特潦倒不堪，妻子又百病纏身，逼使他連家傳的銀盤也拿去典當，他鞭策自己去不停作曲，以博取幾個銅板來維持家庭的溫飽，生活的重壓，使他連橫溢的天才也逐漸枯竭，在最後的一年，莫札特似乎放棄跟命運搏鬪。熱愛音樂的物理學家、數學家愛因斯坦說，「在這首協奏曲裏，和聲的轉調和色彩，帶着一種莫名的深沉悲哀。」傅聰以他柔軟敏捷的指法，鮮明正確的節奏，將整個身心灌注音樂中，他彈奏的弱音，在纖細的游絲中，保持着圓潤清甜，於是音樂中猶豫的、疲倦的、受挫的情緒，從他的指尖滑出，

帶給我們漠然的境界，永恆的寧靜。憂鬱惑人的第二樂章，傅聰以他藝術性的手法彈出，美麗得令人無限讚嘆；第三樂章的似喜還悲，悠揚的音調，那一片黃昏的美，在平靜親切中微帶嬉戲。

「傅聰彈奏莫札特等古典派作曲家的作品，線條明朗，骨幹縝密，感情宣泄之瀟洒卓犖，可謂蟬蛻塵埃，充滿了靈秀之氣。」這是樂評人對他的讚揚。

我曾在螢光幕上見他接受香港電視臺記者的訪問，當被問起他最喜愛的作曲家是誰時，傅聰回答得十分巧妙：

「很多作曲家的作品我都喜歡，因此不能給你一個絕對肯定的答覆。當我彈奏某一位作曲家的音樂時，在那一刻，在那一陣子，我將自己深深的容入他的音樂中，他就是我最了解的作曲家，也是我最喜愛的作曲家了。」

傅聰早年接受嚴格的訓練，資質好，悟性高，被譽為天才鋼琴家。年僅廿一歲，即在國際比賽中贏得盛譽，共匪召他回匪區，他卻寧願形單影隻的流落異鄉。他曾感觸的說：

「任何一個偉大的文化，如果恐懼被人打敗而拒絕一切外來的東西，是十分可悲的。只有不斷的吸取新東西，才會進步。」

他並不主張盲目的接受外國文化，只要保持着接受外國文化的通路。傅聰忠於藝術，嚮往自由，不願將音樂作爲政治的工具：

「一個音樂家，如果連選擇自己喜愛的曲子的自由都沒有的話，還不如死掉！」

因此他逃出波蘭，擺脫束縛，奔向自由，讓生命繼續充實於音樂世界。除了與新日本愛樂交響樂團合作演出協奏曲外，三月廿二日他又在梅紐恩節日管絃樂團的音樂會中，與〈岳丈大人梅紐恩同臺擔任獨奏者，主奏貝多芬第四號鋼琴協奏曲，三月廿六日，還將在大會堂舉行一場獨奏會。

「讓我們祝福他音樂會成功，更祝福他從同胞們親切的面容上，尋到暖心的喝彩與眞摯的致意。」這是去年，我在中副發表的「倫敦訪傳聰」一文的結尾，寫下的祝福。這次，我眞的親眼見到了他在舞臺上，愉快、滿足的向歡呼的羣眾──如雷的掌聲、一次次的安可聲，致謝答禮。

小澤征爾與滿日本愛樂交響樂團

# 小澤征爾與新日本愛樂交響樂團

目前正在走紅國際樂壇的日本青年指揮家——三十七歲的小澤征爾（Seiji Ozawa），是和印度孟買籍的洛杉磯愛樂交響樂團指揮妓賓・梅塔（Zubin Mehta）一樣，能擠身世界樂壇僅有的東方人。這位出身日本桐朋音樂院的指揮家，自從贏得了國際指揮大賽後，他的聲譽，如日中昇，擔任過紐約愛樂交響樂團的副指揮，加拿大托倫多交響樂團及舊金山交響樂團的常任指揮。一九七〇年的二、三月間，他指揮舊金山交響樂團演奏，獲得壓倒性的成功，樂團當局以破記錄的數字，公開發表，以表示對小澤征爾的感謝。三月裏第一週的四場公演，他吸引了一二九二九位聽衆，與鋼琴家阿舒肯納齊（Vliadimir Ashkenazy 1937-）協奏的三場，連站票全賣光；與女高音蒲萊絲（Leontyne price）合作的公演，門票早在兩個月前就已售完，這在舊金山交響樂團來說，是空前的盛況。

在今年的香港藝術節中，小澤征爾指揮新日本愛樂交響樂團有四場演出，除演奏世界名曲外，也介紹日本作曲家的作品，包括雅樂，以及日本演奏家的獨奏。我聽了三月二日的一場，除

由傅聰主奏莫札特「C大調鋼琴協奏曲」外，還演奏了莫札特的「朱彼得交響曲」，以及巴爾托

克的「奇異的宦官組曲」。

披着一頭蓬亂及肩的散髮，小澤征爾踏着年輕而充滿活力的步履，微笑着出場了，他的模樣

較實際年齡更年輕，但却有着令人信服的領導力，是他的學識和令人欽佩的天才所形成的威嚴？

抑或不可思議的神秘因素？當音樂一響起，你立刻便爲他那超凡的手法着迷，朱彼得交響曲有充

滿蓬勃生氣的快板樂章，如歌的行板，有交響曲中最優美的小步舞曲，有極具戲劇性及充滿光榮

與喜悅的終曲。小澤征爾似乎憑着他天賦的直覺和敏感，使整個樂隊在他的雙手中變成一件整體

的樂器，我們可以感覺出潛伏在他演繹中的那股倔强的魄力。

說起日本愛樂交響樂團，前年六月曾因財政上發生捉襟見肘的現象而告解散，新愛樂是由若

干基本團員協力組成。去年九月，在該團永遠指揮小澤征爾的督導下，舉行公開演奏會，重振

聲譽，獲致極大的成功，當時評論家推崇「它是一個音質豐厚和音色充實的樂隊，而且具有高度

表現能力，充份發揮交響音樂的效果」，目前它已經是日本最新的樂團，也是最忙的樂團。再說

成立於一九五六年的日本愛樂，一直在國內居於領導者之一的地位，一九六四年，他們訪問加拿

大和美國，先後在三十個城市演奏，被稱許爲「具有沉着音響的東方樂隊」，一九六八、六九兩

年，曾在香港演出七場，當時亦曾由我國旅美青年指揮家董麟指揮在臺北中山堂演出四場。從一

九六六年起，該團每年都與波士頓交響樂團交換團員，互至對方參加表演交換經驗。而明年，新

日本愛樂交響樂團將赴紐約，在聯合國大會作盛大演出，並前往歐洲各地旅行演奏。

當晚最令人難忘的一段演出，是下半場的節目——巴爾托克的「奇異的宦官組曲」，它所用的音樂語言，是作者全部音樂作品中，與當時前衞音樂最接近的語言，也許因爲它是第一次世界大戰後，第一個月內完成的作品，基於它是戰爭的產物，幾乎沒有其他作品是如此突出，巴爾托克所使用的獨特節奏，也是他所有作品中所僅見的。

因爲它充份反映出當時匈牙利的混亂局勢，一直被禁止上演，最後在一九四六年，巴爾托克逝世後一年，才被布達佩斯當局解禁，准許上演，並拍成彩色電影。

除了它是一首新奇，引人的音樂外，它所敍說的故事，更給人許多啓發。「奇異的宦官組曲」，是巴爾托克根據他的歌劇作品「奇異的宦官」劇中音樂，改編爲管絃樂組曲，該劇是一個怪誕的故事，它強烈的諷刺並批評了文明社會的殘酷現象。一個賣笑女郎被三個惡棍挾持，引誘癡情的年老宦官，謀財害命。但是這位情癡却三次被害而奇蹟的不死，最後才在女郎的懷抱中，停止了生命的掙扎。這並不是一個美麗的素材，也沒有太好的情節處理，但是又何嘗不能視爲巴爾托克的道德信仰象徵？賣笑女郎是黑暗社會的犧牲和俘虜，她獵到宦官才能獲得自由，這表現了求生的勇氣；象徵性的擁抱表情，表現了愛，愛，解脫了宦官的肉體痛苦，另一方面，他却在反抗暴力的戕害。這是一個神秘而痛苦的「解脫」，也同時指出人間無情的另一面，暗示出人類必須在困境中，尋求自救生存之道。

巴爾托克的音樂，不再像莫札特的溫暖明朗，熨貼心靈，而是充滿了令人振奮的躍動節奏，和鮮明強烈的音響色彩。小澤征爾像是統率着萬軍的勝利將領，又像是音樂的魔術師，揮舞着他的魔杖！他用燦爛雄偉的色彩，燃燒着他的樂隊，他的指揮是驚人的，新奇的，十分引人的，自始自終，他背譜指揮，那旋風閃電般的終章最後高潮，眞是別具一格。數不清謝了幾次，掌聲、安可聲，始終欲罷不能！

若說日本愛樂交響樂團的演奏水準，似乎缺少了些什麼！離完美還有些許距離，但是小澤征爾的指揮，幾乎無懈可擊，令人不由自主的由心底喝采，他的指揮令人難忘。

# 聲樂家舒娃慈柯芙

久聞舒娃慈柯芙的大名，每從唱片中，欣賞她自藝術歌曲演唱到歌劇中不同角色的精彩錄音，總渴盼着有一天能欣賞她的現場演唱，一瞻風采。及至在大會堂音樂廳，飽聆了她的歌聲，陶醉在她美妙的藝術中，我忍不住在心中狂喊，她簡直就是美麗的藝術女神。

芝加哥太陽報曾讚歎的說：「舒娃慈柯芙是一項奇蹟，我們永遠不會對她感到厭倦，他是一位十全十美的藝術家，具有永恆的力量和不可抗拒的說服力。」

她的確是一個奇蹟，她的藝術生命似乎永遠那麼年輕，着一襲鮮紅柔緞禮服，輕盈的台步，迷人的微笑，動人的丰姿，舞台上亮起一圈光暈在鋼琴四周，柔和的反射在布幕上，她是光的中心，她是女神的化身，你能想像出她已是近六十歲的人了嗎？

舒娃慈柯芙，一九一五年十二月九日，誕生在德國，入了奧國籍，嫁給英國人，卜居瑞士。

近十二年來，她曾在美國舉行數百次獨唱會，從舊金山歌劇院，唱到紐約的大都會歌劇院。

舒娃慈柯芙真是當代樂壇聲樂界中罕見的不倒翁，又是全才，她是歌劇中的首席女高音，又

與費雪狄斯考同被認爲是演唱德國藝術歌曲的雙璧，相互輝映於世界樂壇，從花腔演變到抒情，舒娃慈柯芙的年歲漸大，她的音質也隨之厚重而進入戲劇的領域，同時因爲她是以德語爲母語，自然而然比較偏愛布拉姆斯、馬勒、舒伯特、舒曼、李查史特勞斯和沃爾夫的德文藝術歌曲。

舒娃慈柯芙在第一組的節目中，演唱了莫札特一七八六年所寫的「我的願望」，和葛魯克的「小溪的細流」，三首短短的歌，三種不同的情緒，她化爲三位詩中人，音色、音量的運用，變化自如，千變萬化的表情，她忘情的歌唱，聽衆隨着她忽悲忽喜，忽而雀躍，忽而沉醉。

舒伯特是一位感情複雜的人物，我們從他早期歌曲中可以領會。他根據莎士比亞的詞所譜的「給西維亞」，是在田野中所作，舒娃慈柯芙愉快的唱出如五月清晨的清新特色。舒伯特的「浪漫曲」是樂劇「塞浦露絲之羅莎蒙特皇后」的插曲，短短的一首歌，她以優秀的技巧，忠實的詮釋，讓人感覺趣味無窮，似乎有着發掘不盡的寶藏。

她選唱舒曼的歌「蘇拉嘉」與「發紙牌的女郎」。當舒曼與他的夫人克拉拉一見鍾情談戀愛時，他根據歌德的愛情詩「蘇拉嘉」譜曲，舒娃慈柯芙唱着，似乎就是舒曼心靈中流露出來的旋律感情。而她唱「發紙牌的女郎」又是何等活潑幽默！

馬勒，這位德國民族音樂家，採用德國民間詩集「兒童之魔號」，譜出了「把壞孩子變乖」、「萊茵的傳說」與「聖安東尼到巴拿阿」等充滿鄉村氣息的歌，舒娃慈柯芙又以新的面貌，唱出

農人的愉快、憂愁、機智與幻想等各種不同的情緒。

李斯特的「三個吉普賽人」，呂偉的「小管家」，李查・史特勞斯的「明天」、「嬉遊的母親」，她像是在敍說一個故事，她的聲帶是最美好的樂器，從內心的深處，藉着成熟的歌藝，她是那麼傳神的在表達着，令人覺得她的魅力是如此難以抗拒。

舒娃慈柯芙的第一個藝術歌曲演唱會是在薩爾茲堡音樂節中唱出，全部演唱沃爾夫的作品。

而三月三日的獨唱會中，她選了沃爾夫「義大利歌集」中的五首歌，作為壓軸。「誰呼喚你」，在巨大的狂暴中開始，安息在愛人迷茫的幻想裏，「我們言歸於好」，有爭吵後的極度溫暖；「青年們」充滿喜劇似的眞正柔情；「多久了」，暗示失戀婦人的可悲；最後「微醉的輕佻女郎」完全是村婦的寫照。差不多是十年前了，舒娃慈柯芙就曾灌錄過「歌德歌曲集」與「義大利歌曲集」，被譽為是千錘百鍊的精品，結構、諧和與詮釋是多麼精妙。沃爾夫的音樂，在舒娃慈柯芙的歌聲中，表現得至眞至善至美，如何再求得更完美的詮釋呢？

我終於眞正欣賞了舒娃慈柯芙的藝術成就，我深深的感覺出，不僅在於她有磁性般的歌喉，更由於她的高貴氣質，她與鋼琴伴奏白爾遜之間的緊密配合，（他眞是一位絕佳的伴奏，同樣的令人喝采！）她全心全意的獻身藝術，願把詩詞和音樂的精萃發揮至極致，從她那兒，我的確領略到了美的眞諦！

# 丹麥皇家芭蕾舞團

芭蕾這一門發源自文藝復興時代的皇家宮廷藝術，如今正由芭蕾舞團與學校秉承相襲，成爲深受六衆歡迎的舞臺表演，欣賞芭蕾舞劇的演出，正是同時欣賞了舞蹈、戲劇與舞臺設計結合在一起的綜合藝術，給予人感官上無限美好的愉悅。

丹麥皇家芭蕾舞團，在此次香港藝術節中，從二月廿六日起至三月十日止，共演出兩週十二場，排出兩組不同的節目；第一週演出的節目，包括有三幕浪漫舞劇「拿坡里」（Napoli），音樂由三位丹麥音樂家 Edvard Helsted, H. Paulli, Niels W. Cade 的作品摘錄出；由有 Georges Delerue 的音樂編成的獨幕劇「舞蹈課程」（The Lesson）；以及「夏之舞」（Summer Dances），音樂由 Svend S. Schultz 改編自義大利巴羅克音樂。我觀賞的是三月五日第二週的節目：「阿波羅‧莫薩格特」（Apollon Musagetes）、「波浪舞」（Waves）以及「奇異的宦官」（The Miraculous Mandarin）。

「阿波羅」的音樂，是本世紀最偉大的作曲家史特拉汶斯基，用十七世紀法國宮廷舞劇的風

格寫成，以精巧的現代主義藝術手法來表現新古典主義風格。一個短短的楔子，平穩的導出主題

——顯示出阿波羅在 Delos 島上誕生，兩位女神協助 Leto 分娩，她們也幫助這位年輕的神離

開他的胎衣。他嘗試去發現自己，起初用一種生硬而無經驗的動作，很快的，他就能熟練的使用

給予他的工具。

Johnny Eliasen 飾演阿波羅，他無可比擬的神韻與高貴的神態，伴隨着高超的舞蹈技巧，

在象徵性的單純佈景中，層層的表達着他心靈深處的感受。芭蕾舞蹈本身是一種含蓄的藝術，史

特拉汶斯基的音樂，起了提示作用，創造出配合劇情的氣氛。

九位女神中的三位出現在舞臺上，每一位女神呈獻給阿波羅她們的象徵，並引他共舞，藉以

教導她們各自不同的技藝，她們三位女神各有一段特殊的獨舞：Kalliope 拿着詩集，polyhy-

mnia 拿着古希臘滑稽劇中的面具，Tersichore 拿着一把魯特琴，阿波羅萬分得意的和他們跳

出雙人舞，最後他已經得到了文藝、美術和音樂各方面的成長，以及莊嚴的主權，引領着衆女神

走向山頂。

丹麥皇家芭蕾舞團的幾位女舞蹈家，個個有着玉潔氷清般的透明線條，舉手投足都是表情的

化身，輕盈自若，穿着白紗短舞裙，文雅、溫柔的伴隨着阿波羅，絲絲入扣的舞出了充滿抒情的

詩意境界。

若說「阿波羅」是敍述故事的芭蕾，那麼三人舞——「波浪舞」該是描寫某種情緒與氣氛的

了。它從頭至尾就以兩個波動原則所貫穿，Per Norgard 的音樂，也僅以鼓奏出。第一個原則是一種顫動，起緣於對鼓面或銅鑼的擊打，所引起的顫動；另一個原則多半是生物學的性質，換言之，就是作曲家用一種固定的形式去改變主調，在這種方式下，每一形式的要素，在聲音的強度上均可或增或減。舞臺上，但見兩男一女穿着緊身的舞衣，隨着鼓聲舞動着，燈光不停的變化着深淺的色彩，這真可說是新派作品，它所要表現的思想、內容，它所表現的方式、形式，不是一種情緒與氣氛！

現代芭蕾，往往以樸素的色彩，潔淨的線條，表現今日人們生活的緊張，現實的冷酷，人與人之間的隔閡，錯綜的愛與恨。這些舞蹈正是透露着人的內心世界，用美麗的韻律來表現美和醜，反映出歡樂和苦悶，不是比實際的語言更能發揮真實的喜悅和悲傷！

巴爾托克的「奇異的宦官」組曲，真是本屆香港藝術節中的熱門，剛欣賞了新日本愛樂交響樂團的演奏，又見丹麥皇家芭蕾舞團的演出。我曾經提到過它被禁演的命運，直至作者過世一年後方才解禁，它曾因描繪妓女與尋芳客的奮鬥，而引起爭論，而被批評為不道德，而受到各方的嘲罵。但是它戲劇化的動作，就像那些諷刺一樣，在一九四〇年代，刺激並鼓舞着全世界的舞蹈團。

一九六七年一月廿六日，「奇異的宦官」由編舞家 Flemming Flindt 重新設計，以一種現代的，純粹抽象的芭蕾舞姿態出現，首次公演。內容集中在描繪人類共同的問題——孤獨、寂寞

和愛，同時將它發展成一種有力的成語，多數批評家公認這是 Flemming Flindt 最好的作品，也是丹麥最傑出的舞蹈作品。

由 Flemming Flindt 親自飾演宦官，他融滙了成熟的技巧與對音樂的了解，深刻而有力的描繪出劇中人物的性格，Vivi Flindt 飾演的年輕女郎，纖巧嚴謹，天賦文雅柔美，充滿女性的媚力，三位惡棍勇猛有力，他們合力演活了這齣現代芭蕾。

今天在舞臺上我們所見到的芭蕾，是繼承過去演變進化的果實。雖然我們有時會失望，沒能在舞臺上見到「天鵝湖」或「睡美人」的華麗佈景和堂皇的場面；在現實生活中，有時我們也會嚮往「桃花源記」中的世界，但是，不同的時代必會產生不同的藝術，人們的思想觀念必有不同，反映和表現思想，生活的藝術，也就不同了。觀賞了丹麥皇家芭蕾舞團的演出，的確給了我新的啓發。

# 倫敦愛樂交響樂團

那晚在大會堂欣賞萊因斯朵夫（Erich Leinsdorf）指揮倫敦愛樂交響樂團的演奏，太完美了，使你忍不住在夢中都要不自覺的微笑！

三月六日、七日，我一連欣賞了倫敦愛樂的兩場演奏會，頭一場是由彼列查特（John Prit-chard）擔任指揮，魁梧的身材，真是一表人才，但是，却使人無限失望。七日晚，禿頭、矮小、六二高齡的萊茵斯朵夫一出場，聽眾的眼睛一接觸到他，情緒立刻為他所控制，他對聽眾的感染與吸引力，真是神秘而難以解釋。常聽人說：「天下沒有不好的樂隊，只有不好的指揮。」這和「天下沒有不好的兵，只有不好的將軍」的說法，一樣在強調指揮的重要，他對樂隊演出的好壞，真是具有決定性的影響。

萊茵斯朵夫對每一首樂曲的演繹，甚至於他在舞台上的每一個小動作，無不帶有溫馨的人情味與輕鬆的幽默感。他的手指、腕、臂、頭、肩、全身有許多美妙而恰當的姿勢，他飄逸自如的用全身的力量指揮着這個有一〇一位團員的樂隊，和絃的透明潔淨似乎有着消毒

的特性。海頓交響曲中最優美的「倫敦交響曲」，經過他冷靜又理智的分析，以及深入的理解的詮釋，每一樂句含蓄着適可而止的熱力，他控制了全曲的概念和風格，以及各組音色的平衡，動力運用的準確，由他所散發出來的熱力，似乎融化了人們心胸中複雜的情緒，只感覺到由他帶來的悠揚樂音。

萊茵斯朵夫，是一九一二年二月四日誕生於維也納，最初在國立音樂院學鋼琴，後來決心改習指揮，師事當時的大指揮家布魯諾・華特（Bruno Walter 1876—1962），曾因此而風塵僕僕往來於維也納和薩爾茲堡之間。不久他受到名指揮托斯卡尼尼的賞識，聘爲助手。一九三七年他在義大利擔任指揮，也是這一年，他到美國大都會歌劇樂團任副指揮，翌年，他廿六歲，升任正指揮。一九四三年，萊茵斯朵夫擔任克利夫蘭管絃樂團常任指揮，一九四七年，他是曼徹斯特愛樂管絃樂團的常任指揮，一九六二年夏天起，他繼任孟許（Charles Munch），擔任波斯頓交響樂團的指揮。

萊茵斯朵夫在一九三九年結婚，他的夫人是美國人，他們在波斯頓定居，有三男兩女，前幾年，他曾接受哥倫比亞大學人文科學名譽博士。當一九六九年音樂季結束時，他辭去波斯頓交響樂團指揮兼團長的職務時，很引起美國樂壇的震驚……

「指揮對我來說是一件浪漫而詩情畫意的事，但是樂團的瑣事和忙碌的工作不是我能忍受的。」

也許是因爲長期生活在美國社會的機械和刻板中，使他溫暖而浪漫的個性受到拘束吧。

一九三二年，由英國交響樂團之父托瑪斯・比欽（Thomas Beecham 1879—1961）創設的英國第一流樂團——倫敦愛樂管絃樂團，在歐洲的樂團中，是歷史較淺的一團。比欽對組織樂團很有手腕，像羅致優秀的演奏家加以訓練，使樂團平地一聲雷，脫穎而出。由於倫敦愛樂交響樂團，經歷過多位客席指揮的磨練，因此養成了能適應任何指揮的能力，同時演出技術的精湛，亦早受激賞！在萊茵斯朵夫指揮下，他們曾灌錄了莫札特四十一首交響曲的唱片，在音樂史上，這些唱片是頗有價值的文獻。那首英國作曲家布列頓的歌劇「彼得格廉氏」中的「海歌」，帶出現代音樂的柔和，激烈和雄偉——，殘酷的漁夫彼得格廉氏是一位希望從善的幻想者，無奈命運使他的一生都陷入悲慘的遭遇中，音樂中海波衝擊着岸上砂礫，陽光照射在波浪上閃閃發光，教堂的鐘聲敲響着，夜曲是那麽的恬靜，末段緊繁幽思的旋律似乎道出了格廉氏的呼聲；「究竟那一個海岸有平安寄居其中呢？」萊茵斯朵夫和倫敦愛樂，奏出透明的線條，純淨的發音，那最高超的技巧，使你直覺得有偉大的感受。

萊茵斯朵夫不僅是一位優秀的指揮，由他編撰的李查・史特勞斯「玫瑰騎士」組曲，風格新頴，清晰優雅處可與莫札特比美，樂曲中的圓舞曲旋律非常豐富，「銀玫瑰」的一段更是精美細膩，無與倫比，這首充滿幽默感的喜劇作品，不正與他的個性相近嗎？

在我欣賞倫敦愛樂的兩場演奏中，有兩位擔任獨奏的演奏家，韓黛爾是一位波蘭籍的女小提

琴家，一九二三年出生，在舞台上她長髮披肩，我實在看不出她是五十歲的人了。雖係女流，却有着第一流的技藝，音色豐麗，技法精湛，以女性特有纖細奏法，將西比留斯的Ｄ小調小提琴協奏曲，奏得極具魅力，美中不足的是，她的台風缺乏美感。李路（John Lill）主奏的柴可夫斯基降Ｂ小調第一號鋼琴協奏曲，風格相當嚴謹，沒有故作驚人之處，而具有強烈的個性，是令人難忘的演奏。

短短的八日，欣賞了香港藝術節中的精彩演出，音樂給我的充實與滿足，將是永難忘懷的。

但是，何時我們也能有一個像大會堂這般美好音樂廳？如何加強藝術文化的交流？這個刻不容緩，急待解決的問題，却令我深思！也是我最大的感觸，最迫切的盼望！

# 瞧一瞧香港的藝術節

一九七三年二月二十六日至三月二十四日，亞洲最引人的一項文化和藝術活動——首屆香港藝術節，盛大而隆重的在香港大會堂音樂廳和劇院以及利舞臺戲院同時舉行。多彩多姿的節目，包括由新日本愛樂交響樂團、倫敦愛樂交響樂團、梅紐恩節日管絃樂團演出的管絃樂，女高音舒娃慈柯芙、小提琴家梅紐恩、鋼琴家傅聰等擔任演出的室內樂和獨奏會；有丹麥皇家芭蕾舞團、倫敦嘉拉芭蕾舞團、爪哇皇家古典舞蹈團、西班牙民族舞蹈團演出的芭蕾舞蹈，以及由國際明星演出的流行音樂等。這次東西文化交流的文化藝術活動，除了促進香港的文化活動，吸引了許許多多香港聽眾湧進大會堂的藝術戲劇、法國當代繡帷的展覽，中國歌劇和音樂，還有莎士比亞的節票房，掀起了香港開埠以來的最高潮，也在旅遊淡季吸引遊客，因為百分之三十五的高額票（六十元及三十元港幣），都保留給訪問亞洲的全費旅行團。

五年來，每年受邀於國泰航空公司，使我有機會欣賞每年二月間的香港藝術節演出，投入了藝術節美的行列中，有心得、有啓示、也有感慨！

今天我們的世界充滿了喧囂，一片凌亂，越發使我們要去追尋和諧、優美，使心靈向上飛騰的境界，而每每在旅遊中，總使你發現世界是如此可愛，明天是如此值得嚮往，特別是當充滿着音樂的旅行時，使你想振翅高飛。一連六屆的香港藝術節中，舉世聞名的法國國家交響樂團、西班牙交響樂團、澳洲雪梨交響樂團、英國國家交響樂團等，柏林、維也納、英國的室內樂團；瑪歌芳婷領導的芭蕾舞團，來自非洲的塞納加爾舞團，我國的音樂家斯義桂和陳必先等都有極為精彩的演出。藝術不僅增加了美感，怡情又悅性，藝術更是一個健全的社會不可缺少的。

一年一度的香港藝術節使中西文化精萃薈萃一堂。如果沒有社會各界的鼎力配合，要維持一個藝術節歷久不衰，也不是容易的。旅遊業的貢獻也是最實際的，因為海外各地的旅遊公司也安排了多種參觀藝術節的節目，特別是大批東南亞遊客特為參觀藝術節而到香港來，藝術節的門票在海外每年都在大量增加。航空公司為遠道而來的音樂家提供機票支助，酒店也以特別優惠的租金，接待藝術家，香港旅遊協會及旅遊業中的其他階層都給予藝術節必要的協助。在宣傳工作上，除了舉行宣傳活動，印刷宣傳刊物外，還將紀錄片送到各大城市的電視臺放映，使得香港藝術節也一年比一年更受到海外各國重視。

的確，藝術的活動最需要商業機構與熱心人士的慷慨資助，若沒有財政保證人、贊助人及捐助人的鼎力支持，也許早就流產了，也因此，每年的特刊上總是有一整面的篇幅，向所有的贊助人和贊助單位致謝。事實上，一直到一九七六年第四屆藝術節時，收支才首次達到平衡，到了第

五屆時，香港政府特別撥下了五十萬元資助倡導，使得香港藝術節終能成爲香港文化生活的一項永久性活動。

一個成功的藝術節不可缺少歡樂氣氛，除了安排豐富而多彩的內容，爲廣大的羣衆提供各式各樣的節目，每逢藝術節期間，在香港街頭，隨處可見美麗的燈飾，愛丁堡廣場的開幕典禮中，有軍樂演奏、民間舞蹈表演和大合唱，鼓樂鳴奏，隆重的儀式，熱鬧的氣氛，也眞使人難忘。

歐美戰後，特別提倡音樂節。它固然使一個城市增添光彩，最主要的卻是豐富了當地市民們的生活情趣。香港藝術節票房一年年轉好的原因之一，也是因爲居民們已逐漸熟悉這項活動，而成爲他們生活裏的一部份，另外，更因爲工商企業界人士在享受舒適豪華的物質生活之餘，已經體會到充實精神生活才能得到心靈上眞正的滿足，忙碌的生意人成爲藝術的贊助者，也已經不僅是爲了體面，而是他們本身就是藝術的鑑賞者了。

香港一向是東西文化的交滙點，現在香港各階層的市民也已日益注重怎樣從美術、音樂和別的文化活動中，提高個人的修養，取得精神上的調劑。繼一年一度的香港藝術節後，市政局也已主辦了一連三屆的亞洲藝術節，提供富於地區性民族色彩的綜合性藝術節目。亞洲各國在經濟上是一個正在開發的地區，文化藝術方面也是，但是大多數國家均具有深厚的傳統文化藝術遺產，但是，二十世紀以來，亞洲各國多受西方文化的影響，反而忽視了本國的豐厚文化藝術，三年來的「亞洲藝術節」已經陸續的將亞洲地區的傳統藝術，加以有系統的介紹、整理、發揚，它所建

立起來的一種強烈濃郁的地區性民族風格，使亞洲藝術節的意義更形肯定。

今天，全世界正陷於社會和經濟的不安中，特別是美國與中共建交的變局後，我們更需要面對音樂文化，來對人的精神價值做新的探求！環顧社會的音樂環境，我們每天所聽到的是什麼樣的音樂？我們的羣衆正沉迷於那一類的音樂？我們不該只關心物質生活與個人享受，而應該關心這一代中國的音樂。去年十二月十四日報上，刊佈了政府全面推行文化建設音樂活動的消息，我們曾經有過輝煌的音樂文化，如今我們更該在音樂文化上恢復自負自尊，全民推動文化運動，希望不只是漂亮的文字，而更是踏實的行動。

美國與中共建交將能刺激國人更加團結，來發展我們的經濟，發展我們的文化，只有在充分自由的狀態下，經濟才能迅速成長；也只有在充分自由的狀態下，文化才能蓬勃發展。

從香港藝術節到亞洲藝術節，我們何妨也來發起擧辦在臺灣地區的國際藝術節，今天我們需要藉文化的交流，來復興中華文化，促進國民外交，政治的環境促使我們去做文化藝術上的投資，當我們有穩定的經濟、民主的政治，再加上吸引海外遊客的民族性藝術節目，我們不僅充實了民間普遍的精神食糧，爭取國際藝壇上的聲譽，以求得社會的安定與繁榮。

# 看菲律賓文化中心如何推動文藝活動

政府宣佈五年後要在全省各縣市普遍興建文化中心，四月裏通過了「文化建設規劃大綱草案」，六月裏指導委員會集會商議七月一日起實施建設計劃。社會各界除了欣喜我們將有「文化中心」之外，也熱烈的在談論如何使得多彩多姿的文化活動能在文化中心按部就班的推展開來。

在亞洲各國，除了日本、香港、菲律賓和韓國都先後有了他們的文化藝術中心，其中菲律賓文化中心藝術表演劇院在一九六九年九月落成的時候，由郭美貞率領的中華兒童交響樂團也應邀在開幕音樂會中演出。

菲律賓文化中心，全名是 CULTURAL CENTER OF THE PHILIPPINES，簡稱 CCP，是在一九六六年四月開始興建。成立以來，也一直努力的在追求它最初的目標：喚醒菲律賓人對文化遺產的良知和意識，鼓勵他們朝提倡、保存並發揚固有文化和傳統的方向來努力，提

高大家對各種不同領域的菲律賓文化發生興趣，也發掘並幫助對菲文化研究具有重要性的人，C
CP並且鼓勵組織各個文化團體、會社，以及有關的展覽會，或是舞臺演出等活動。

為了有效的達成目標，除了一九六九年落成的藝術表演劇院外，博物館在一九七一年六月落
成，小型劇院在八月落成，圖書館和菲律賓設計中心是在一九七三年開始作業，到了一九七四年
的七月，民間藝術劇院落成之後，世界性的環球小姐選美會也在這兒舉行。

我曾在一九七五和一九七六年兩度赴馬尼拉出席音樂會議，有機會多次前往CCP欣賞不同
的音樂藝術演出，也特地在白天仔細的參觀了整個建築和內部設施。中心特地設計了整套計劃：
①幫助傑出青年在國內、外接受密集訓練，並供給獎學金；②以在職訓練的方式，經由教育文化
部、音樂發展基金會、聯合國教科文組織菲律賓全國委員會、作曲家協會、音樂教育協會和其他
有關機構所舉辦的各種會議、研討會來訓練教師；③研究菲國國有音樂、舞蹈和民間傳統，蒐集
並傳播日漸消失的菲律賓文化的根，鼓勵作曲家、舞蹈家和劇作家，以固有的民情風俗做主題，
年年推出新作品，也舉行劇本和詩寫作比賽；④鼓勵並協助各文化團體演出舞臺劇、音樂會、戲
劇、舞蹈和展覽會，每年還定期舉行菲律賓的音樂、舞蹈和戲劇節，或是外籍藝術家的發表會；
⑤為了記錄方便起見，所有演出都保留了錄音帶，有時也利用電視錄影轉播到大馬尼拉以外的地
方去。

為了配合日漸擴大的計劃，CCP已經從一九七三年起，頒發全國藝術家獎和國際藝術家

獎，組織了自己的愛樂交響樂團，補助成立了一個舞蹈團，還另外成立了一個在水準之上的餐廳，做爲中心裏工作同仁、藝術家和參觀者進餐的地方。CCP也發行一種季刊Pamana，並竭力爲本國和外來藝術家的演出做各種安排，希望能在固有的藝術範圍裏，提高文化水平。

CCP的主席，卡西拉葛博士（LUCRECIAR, KASILAG），是美國伊斯曼音樂院音樂碩士，仙特羅伊斯可拉大學榮譽音樂博士，是一位音樂教育家、作曲家、行政官，也是一位作家。自從文化中心成立以來，她一直是演奏藝術指導者，她也是國內及國際多種機構的關鍵人員，她是亞洲作曲家聯盟主席，聯合國教科文組織國家委員會文化活動委員會主席，巴雅尼罕民族藝術中心負責人，菲律賓女子大學音樂美術學院院長，在許多世界名人錄中都有她的名字，在她的領導之下，CCP的各項工作與活動，都推展得有聲有色。

爲了配合不同的需要，文化中心的劇場裏包括兩座最合理想的劇院，不但在建築上合於理想，連地理環境也合於理想，那就是面臨馬尼拉灣的大劇院和小劇院，它們爲馬尼拉交響樂學會、全國愛樂學會、菲律賓歌劇協會等機構，每年的定期演出，提供了最好的場所。

大劇院是一個具有多種用途，可容納兩千位觀衆的音樂廳，在目前和將來，它都能達到演出歌劇、交響樂、芭蕾舞和戲劇時的各種不同要求。整個舞臺是用桃花心木做的，沒有打過蠟，有一二六呎寬，六四呎深。舞臺正面有五九呎八吋寬，三一呎六吋高，靠近舞臺前端，還有一塊專爲交響樂團所設，可以升降自如的交響樂團席區。

燈光包括了一套立卽制光記憶控制系統，還有不同形式的各種反光燈、水銀燈，以及分佈在舞臺上方和側面燈架上的燈光裝置。

文化中心的音響設備也極完備，整個音樂廳裏，任何一個角落都有最好的傳音效果。聲音擴大和音響效果就利用廿個屬於中央控制系統的麥克風跟和建築結構連在一起不同形式的擴大器合作，再靠大小不一，輸出功力不同的七十個音箱，傳送到整個音樂廳裏去。全部音響系統還包括了唱盤、手提式錄音機等設備。

走在大劇院的後臺，眞覺得它寬大無比，十二個不同大小的更衣室，可以同時容約一〇〇位演出者。

小劇院有四〇二個座位，比較適合戲劇、室內樂、演講──示範和放影片的場合來用，還有弧形銀幕、燈光、音響設備。

在外來藝術表演方面，CCP的劇院部和各國使館及各地文化中心都保持密切的聯絡，特別是德國的歌德文化中心和美國的湯瑪士傑佛遜文化中心。

再說末端廳，它原屬於藝術畫廊的一部份，但在週末也常改成室內劇場，這裏經常演出比較抽象，或是超現實的戲劇作品、音樂和舞蹈。它可容約一五〇位觀眾。

整個CCP裏最新的一棟建築是民間藝術劇院，由菲國建築師羅克幸（Locsin），按照馬可仕夫人的指示設計的，能容納一萬人，是亞洲同類型的劇場裏規模最大的一個。因此在只能容納

二千人的文化中心劇院不能演出的民俗或是文化活動，民間藝術劇院就是最適當的場所。

按照馬可仕夫人的構想，民間藝術劇院應該是能代表菲律賓精神的一座紀念性建築物，它屬於CCP基金會的管轄，基金會由馬可仕夫人主持，而這座民間藝術劇院是以低廉的票價，觀賞最高水準的表演作號召。當我一九七五年在馬尼拉出席亞洲作曲家聯盟第三次大會時，馬可仕夫人不但在開幕禮中演說，還特地假總統官邸設宴招待與會代表，並親自獻唱一曲。這位第一夫人酷愛音樂藝術，CCP主席卡西拉葛博士是她的老師，因此在他們熱心的贊助推動下，菲國的音樂活動欣欣向榮。CCP的舞蹈團曾在多年前訪華，於國父紀念館演出，今年的五月裏，CCP交響樂團，曾應邀在香港大專會堂落成開幕的音樂節裏，演出多場，卡西拉葛博士還親自指揮樂團演出她自己的作品。

為了維護並發揚光大全國各不同地區內的民俗活動，從傳統到現代的文化性活動，包括國際性的各類文藝活動，都逐一有計劃的推出，像一九七四年七月舉行的環球小姐選美會。儘管菲律賓在許多方面都比我們落後，它的文化活動卻是受重視而不落後。

另外，CCP在設備和藏書都很充實的圖書館，提供讀、視、聽的資料和設備，為劇場、博物館和民俗藝術劇院提供服務，他們希望藉着這些服務，能提高藝術從業人員的新知識，有助於他們完成各種新的、有創意的作品。

當我們的社會建設也朝着文化建設推進時，我們可以參考世界各地文化中心的做法與效果，

取其長。文化中心應是能帶給社會一種新穎而高層次的精神生活，給大眾更多的機會欣賞有深度的藝術。因此，我們除了期待五年後文化中心的落成，更應按部就班的使文化建設計劃做有內容與確實的推展，使得在節目的內容上、管理人員的培養上、充裕經費的籌措上，都能夠配合實際的需要並行發展，那麼，今後我們將不只是促進了文明的進步，而是加強了文化的深度與普及。

# 澳洲的文化建設

回想在雪梨出席國際會議的日子，心中充滿了無限的依戀。生長在北半球的人，初到赤道以南，難免會覺得新奇，最大的不同，就是四季顛倒。我是九月初去的，嚴多剛走，春來了，大地充滿了一片生機。

在澳洲，我想到當教育部研擬了文化建設規劃大綱，各界人士都對成立文化中心拭目以待時，讓我們也來看看澳洲是如何去推動藝術活動的。

澳洲顧問委員會，是一個對藝術界提供財政支援的機構。他們為藝術家們提供新的機會和靈感，設立專業訓練班，引起社會大眾對藝術的尊重、興趣和參與，而且也讓其他國家對澳洲文化的成就有所了解。

一九七三年一月，顧問委員會成立，卽邀請專家成立了傳統藝術、手工藝、電影、廣播和電

視、文學、音樂、戲劇等七個基金會，分別對它們提出財政或其他方面的支援。基金會各有十一到十三位委員不等，主席都是顧問委員會裏的成員，整個委員會由藝術界和政府等相關行業的廿四人組織而成，基金會的會員是由總理來任命，總理對國會負責，而是一個不受政府控制的合法機構。

顧問委員會的經費非常充裕，一九七二年有七百萬元澳幣（一元澳幣約合一元四角美金），到一九七四年已經增加到兩千萬元；在組織上也經過縝密的安排。

譬如，音樂基金會的目標是為了提高澳洲的音樂水準。讓有前途的音樂家能達到職業化的程度，同時提倡音樂教育的新教學方法，以配合社會的需要，普及音樂風氣。它協助的對象，除了一些需要定期和相當數目補助的音樂組織和團體外，對澳洲的作曲家和演奏家提供獎學金，獎助金，和出國考察的機會，同時對參與活動的大、小團體，也撥出一筆特別的經費來補助。

再說戲劇基金會，它的目標是協助辦理戲劇、舞蹈和木偶戲的各項演出活動，其中包括有「訓練計劃」和「培養青年計劃」。他們還以提高觀眾的藝術欣賞水準為職責，也藉此加強大眾的參與感。凡是從事各類戲劇活動的大小團體都有機會得到補助；對業餘團體更做職業性的指導；另外對個人的訓練和旅行考察也有補助。某些戲劇團體和演出機構，是每年都得到固定的金錢補助。又如電影、廣播和電視基金會的目標，在發掘新人材，並且在視、聽的形式和內容上保持原有的風格，提倡電影、電視的多方面利用，特別是對這種媒介不了解的人，更要讓他們明白

電影、電視媒介的潛力。基金會協助的對象：其一是對國家電影機構，舉辦電影節，而文化機構就利用影、視作爲創造性和社會學上的工具。教育大衆的計劃、技術和機器的研究發展計劃，有創意的導演和劇作家，都是基金會協助的對象。

顧問委員會另外安排了一些活動：

在社區裏提倡各種藝術活動，讓以往很少接觸過藝術的市民，有機會參與，以增廣見聞，擴大他們的心胸！凡是社區裏有關的藝術活動都可要求協助，並針對特定對象，像小孩、家長、宗親會，年長的、或是青年團體都可以，不論是在工廠、醫院、監獄、學校、地點也沒特殊限制。

爲促進各國間的文化交流，建立澳洲的文化意識，不但向外國宣傳澳洲的文化，也欣賞外國的文化，顧問委員會的工作也深入一些國際性的活動，只要在政府立案的有關團體，申請舉辦對澳洲藝術家和觀衆有益的發表會或是展覽，可以要求補助；邀請外國舞蹈團、劇團、歌劇團來表演、或是美術或工藝展覽都能申請補助，本國團體出國從事相同的活動，也有金錢補助。

自從第二次世界大戰後，世界各國都很注重民族文化和藝術的宏揚，我們除了物質建設外，能撥出三十六億七千多萬元，預備在五年內建立各縣市文化中心，眞是大好的消息，但是，除了有系統、有計劃的去規劃設計外，對人力、經費的有效運用，組織管理的加強上，是否能有像澳洲顧問委員會對澳洲全面藝術文化的推動一樣，做更週全與徹底的服務，也是不可或缺的。

# 澳洲阿德萊伊德藝術中心

貝多芬曾經寫過一首爲男中音獨唱的藝術歌曲阿德萊伊德（ADELAIDE），由費雪狄斯考以他磁性的歌聲唱出，那動人的歌聲，也使我對阿德萊伊德無限傾慕！當我訪問澳洲，發現了一所「阿德萊伊德藝術中心」時，的確是意外的驚喜。

這所藝術中心位於南澳首府市中心，花費了一千七百萬元，是綜合性的藝術表演會場。其中包括了一座多用途的音樂廳、歌劇院、實驗性劇院、演舞臺劇的劇院，還有一座露天的圓形劇場。

最主要的一個表演中心，是「藝術音樂廳」，造價七百萬元，是由民間募捐十萬元，澳大利亞政府補助廿萬元，其餘的由阿德萊伊德市議會負擔三分之一，南澳地方政府負擔三分之二。

舞臺表演區寬十六‧七五公尺，長十五‧八五公尺，側面的範圍更大。

音樂廳供各種表演活動外，重要會議的舉行，也能利用這個場所的會議廳，這裏有各種即時翻譯的服務、閉路電視、放映影片的設備和各種形式的麥克風。

「戲劇廳」可以容納六百位觀衆，分成兩層。全年有卅四個禮拜，由國家的職業性劇團，長期演出。由於舞臺可以上下伸縮，產生很多特別的景象，其中包括能讓景物從舞臺上飛過去。戲劇廳也有一個電動的交響樂團席區，可以容納卅位樂師，很適合演出小型歌劇、音樂喜劇、雜耍或是舞蹈表演。

舞臺有十一・九公尺深，十五・八五公尺寬，兩邊還有寬四公尺的側翼。

日前，國內十二個國劇社聯名發出「國劇自强運動第六次呼籲書」。籲請各縣市在興建「文化中心」時，應該把適合國劇演出的「戲劇廳」優先設立，再考慮設立音樂廳，並將整個設施正名爲「文化藝術中心」。事實上，世界各地的文化中心，「音樂廳」與「戲劇廳」是必定包含在內的，而音樂與戲劇也是今天這個工商業社會所必需的，如何在財力有限的狀態下，兼顧兩者，的確是值得愼重考慮的問題。

澳洲阿德萊伊德藝術中心的「空間廳」，是一個非正統的新式表演場地，它是一個四面緊閉盒狀的廳，參觀者的座椅是活動的，讓表演的場地能夠應需要而改變。天花板上佈滿了燈光和音效設備，爲了配合戲劇的演出，還有電子音樂和其他技術方面的設計。

「露天圓形劇場」，石頭的座位有八百個，大部份來劇場的人都不會忘記自己帶坐墊。劇場上面的階梯和走道還能容納約四百人。部份都是在天氣比較暖和的時候，舉行搖滾或是民謠音樂會

等，演出雜耍、舞蹈、戲劇和啞劇也都很合適。

圍繞着藝術中心四周佔地三英畝半的露天廣場，很適合各種戶外的活動，這些定期舉辦免費觀賞的節目，是由藝術中心提供的，其中有朗誦詩、爲孩子們講故事、民謠演唱、木偶戲等。

一九七六年底，藝術中心的各項工程都告一段落，從這裏可以連接議會、威廉王路、阿德萊伊德火車站，有能容納三〇四部車的地下停車場，還有行政辦公室。藝術中心還邀請世界聞名的西德雕塑家海捷克Hajek創作一些雕塑作品放在廣場四周，這也是全澳洲最大的雕塑展覽。

阿德萊伊德藝術中心是比雪梨歌劇院更新的一處文化活動中心，它也不僅外型設計新穎，每一處廳中整年不斷的藝術活動才是真正給予社會人士較高層次精神生活，也是它的價值和意義所在。

# 波里尼西亞之夜

## ——南太平洋土著歌舞的誘惑

前一陣子在歷史博物館推出的「臺灣山地藝術展」，很引起大家對「如何挽救臺灣山地文化」的重視。山地文化是民族文化的一部份，必須長期而有系統的保存發揚下去。這使我想起了設在夏威夷的波里尼西亞文化中心，就是一個延續和發揚波里尼西亞土著民族藝術和文化的機構。也許他們的做法，也可以作為我們的參考和借鏡。

波里尼西亞人在有歷史記錄以前，就生活在一千二百萬方公里的南太平洋世界裏，他們縱橫海上，和天地、未知相抗衡，駕着簡陋的小船，在不知名的小島登陸，在充滿綠意的島上，微風輕吹，海浪也很有節奏的冲向岸邊，這一切是那麼令人沉醉。波里尼西亞裏的幾個大島。公元一千年前就有人定居了；大概就是賴夫‧艾瑞克森（Leif Ericson）第一次移民到北美的時候。

從本質上來說，波里尼西亞文化中心，可以說是整個南太平洋世界的縮影，文化中心是一個非營利性，屬於基督教耶穌基督末日聖徒會，也是一般稱為摩門教會派下的一個教育性文化團體。它創立的目的，一方面是為了研究和保存波里尼西亞的美術、工藝和文化，另一方面，也為到夏威夷布瑞罕楊大學（Brigham young University）上課的土著青年，提供獎學金和「打工」的機會。每年，他們藉着在中心裏唱歌、舞蹈和從事其他的工作，完成大學的學業。這些土著青年在學成之後，大部份都囘到自己的家鄉去協助地方開發。

波里尼西亞的土著民族，一般說來，具有相同的血統，但是在幾個主要的島嶼上，因為受到了地理環境的影響，發展出各個大同小異的生活方式。

曾經有人說過：「有文化，就跟着有音樂和舞蹈。」波里尼西亞人特別同意這一點，事實上，各種型態的音樂，已經是波里尼西亞民俗和生活方式中不可分的一部份了。雄壯的擊鼓聲，優雅的舞蹈，多年來一直是神秘的南海世界裏最引人的項目，對世界各地的人產生了無比的誘惑。除了一般我們熟悉的舞蹈之外，波里尼西亞音樂和舞蹈的特點，就是用有意義的動作把語言和思想做藝術性表達，使人產生美感。

我曾在一九七〇和今年初，二度造訪這個充滿南太平洋氣息的文化中心，流連終日，不忍離去。

文化中心從上午十時起，就開始了一連串的節目，展示出每個土著村落的文物、歌舞、生活

和戶外行動，另外安排了一些有趣的特別節目，有獨木舟巡行，在划行的湖中，表演傳統的歌舞；在小劇場的演出的島上各種奇妙的樂器表演；還有一種黃昏的餘興，讓所有遊客加入活動和歌唱；夏威夷式的午餐，和南太平洋島嶼各色名菜的自助式晚餐，都是使你就像置身於南太平洋小島的趣味；節目的高潮是夜晚推出精心設計的表演，有系統的介紹波里尼西亞的音樂舞蹈，在一個有着露天天然景致舞臺的新落成戲院中，直立的峭壁，流瀉着五彩繽紛的瀑布，峭壁下是原野的舞臺，臺前是一灣湖水，以變幻的燈光與噴出的水幕換景，這是從觀光的角度來設計，使得原始的文化得以保存並發揚的獨具慧心的安排。

讓我們來看看經過整理的南太平洋各個島嶼的音樂舞蹈現貌，它不但使我們認識了波里尼西亞每一個土著民族的共通眞實情感，也使我們聽到了整個民族的呼吸。

斐濟是所有波里尼西亞羣島裏地理位置最西的一個島，斐濟人看來和美拉尼西亞人是的很像，但是他們的語言、藝術和社會上的風俗習慣，都是百分之百的波里尼西亞式。村子裏的長者率領羣衆跳傳統的戰舞，戰舞原先的用意，是訓練舞者反應靈活，以團隊精神鼓舞戰士作戰的士氣，但見勇士們臉上塗滿油彩，隨着鼓聲，熱血沸騰的上陣了；除了戰舞，還有劍舞，那是介紹古時候卡巴西神（Kabasi）的一個動人的故事；我很喜歡斐濟婦女用手來說故事的充滿和諧美感的舞蹈，她們敍說斐濟戰士和敵人從事追逐戰，還有一支舞蹈是坐着用手勢來講斐濟的軍隊和英國聯合對德國宣戰，無論是剛性或柔性的音樂或舞蹈，都充滿了自由、奔放的原始氣息。

薩摩亞是很多波里尼西亞人的老家，今天島上還保存着很多傳統的生活方式，特別是在語言、社會組織和建築方面，薩摩亞人還以能言善道的本事著稱。他們的舞蹈，生動活潑，表現出土著對生命的喜悅，以及對傳統的熱愛。如果你有機會旅行到薩摩亞的時候，才會有美麗的土著女郎揮着像棒子一樣的椰子樹葉柄歡迎來訪的客人；火舞是薩摩亞最具代表性的舞蹈，古時候有一支「走火舞」，傳說的是「只有怕火的人，才會被火燒到。」慶祝戰勝的彎刀舞，配上了火的效果，薩摩亞的勇士，雙手舉着火炬，以高度的技巧和勇氣，變化着各種置身火中的舞技，時時引起觀衆的驚叫和讚嘆；有一支舞蹈是描寫土著每天生活內容的舞蹈，其中包括了打魚，編繩索，剝椰子殼，以及一些零碎的雜事；薩摩亞年輕的男孩子，喜歡跳一支幽默感的拍子舞，表現出他們的韻律感和強健的體能，充滿了力和美的榮耀感。

所有波里尼西亞島嶼裏唯一位在赤道以北的是夏威夷，它也是最後一個被歐洲人發現的波里尼西亞島嶼，而今天的夏威夷，早已經變成了太平洋裏四方注意的焦點。夏威夷人對神、自然和人類的愛，都可以從他們的音樂裏表現出來，不論用的是古代或是現代的樂器、服裝和舞蹈形式，夏威夷人那份對本土文化的執着感情，却是十分明顯的。我們可以從許多舞蹈敍說的故事中去了解他們：希亞卡女神到考愛去，把羅孝五子帶囘夏威夷島來，這首歌就是在講歐湖島上庫勞山裏的風神和雨神如何延阻他們的歸期；有一首歌描寫麥米亞的雨水，滋潤了大地，到處都展現了一片美景；土著女郎爲紀念夏威夷最後一位君王大衞卡拉考阿所跳的舞，帶出一片追憶往昔的

懷念之情；村童扔套索、用鞭子、盼望有一天他長大之後成為夏威夷牧童，騎著白馬馳騁在草原上，音樂帶出了夏威夷民情風俗的另一面；在著名的呼拉音樂伴奏下，一支介紹美麗夏威夷島的舞蹈，眞讓人心曠神怡如置身人間天堂。

在波里尼西亞的歷史上記載，馬貴斯島上的人是天生的探險家，最近的考古資料也顯示，幾百年前，島上就有了很進步的文明，大槪有十萬居民，但是今天馬貴斯島上的人口只剩下五千人了，也因此波里尼西亞文化中心，雖有馬貴斯村落的展示，它的音樂舞蹈已經不見留存了。

說起大溪地，總使人想起美麗多情的女郎，和迷人的梔子花。大溪地是古代波里尼西亞島嶼的中心，英國的航海家、探險家柯克船長稱它為社會島。長久以來，大溪地一直是憧憬音樂和羅曼史的浪漫主義者的天堂。島民喜歡用音樂來描寫他們多方面的生活情形，她們用手勢很優雅的講出婚姻生活的幽默，愛是攻無不克、無往不利的；不論是舞者的姿勢，還是音樂旋律都洋溢着活潑和熱情，由舞者的靈魂深處跳出來，可能再沒有別的舞蹈像大溪地人跳的那樣，能把優雅、敏捷和奔放的熱情都融合在一起，從前只有受過嚴格訓練的巫師才能跳的一些具有祭神、儀式性質的舞蹈，今天已經成為大溪地最受歡迎的招牌了。

東加王國是所有波里尼西亞島嶼裏，唯一一個沒有被外國政府以殖民地形式來統治過的地方。今天在整個波里尼西亞區域裏，也只有東加還維持著君主制度，這項傳統已經持續了好幾千年了。東加人把傳統的音樂和詩，保存得最多也最正統。舞，大多是由一首詩配合着音樂跳出

來；詩，是為了紀念某位偉人或是一件重要的事情而寫。為了歡送戰士赴戰場，他們跳一支打氣的舞蹈，戰士也舞着純熟的短劍，表現即刻赴戰的勇氣；有關競爭本事的淘汰賽，由採果子的多少決勝負；還有一場很具戲劇性的大鼓表演，有一位島民以他精湛的技藝，同時擊三面鼓，當他們載歌載舞的時候，舞者的臉上洋溢著驕傲的表情。

波里尼西亞民族裏最大、人數也最多的一支，是定居在紐西蘭的毛利人，也是唯一不屬於熱帶氣候的島嶼。毛利人嘴裏喃喃唸着遠古時代傳下來的說辭，手和身體的動作再配上世紀最現代化的音樂旋律，這就是毛利人的動作歌舞。戰舞倒是以最古老的方式流傳下來了，那些凶猛的年輕勇士們，臉上畫滿了圖案，在村子裏可以聽見從懸崖上傳來叫人難忘的喇叭聲，有生人來了！最英勇的戰士迎了上去！他們為訪客佩上紀念品，並且召集族人來歡迎客人，村人開始唱歌⋯⋯「歡迎我們的貴賓，由於您的光臨使我們感到非常驕傲。」毛利人表演的歌舞裏，還有一種以長短不同的木棍來玩的。富有節奏感的遊戲，是訓練眼睛和雙手配合的運動；毛利婦女熟練的旋轉波依球，那是顯示她們對飛鳥、雨水，還有神奇的螢火蟲——這些大自然的崇敬。

從「南太平洋」這部電影裏，我們已經被那首動人的主題音樂和引人的風光吸引住；而波里尼西亞文化中心所帶出的這個南太平洋的縮影，更是藉由豐富的音樂和舞蹈，帶你認識了波里尼西亞！也使得他們的文化藝術得以不朽！如何尋回自己文化的根？如何挽救臺灣山地文化？除了經由歷史博物館此次大力的推展，或是成立專門機構，負責山地文物的收藏，並有系統的把這些

原始藝術的精神本質做學術性的介紹外，在大力發展臺灣觀光事業的今天，我們不是也有許多可做的嗎？在國內的許多觀光區，石門水庫、日月潭、花蓮的山地歌舞表演，除了華麗的服飾，那裏還有真正山地民族的特色呢？山地歌只剩下軟綿綿的流行調，山地族人也失去了他們的原始激情，忘記了自己。

為了延續並保存臺灣山地文化，何不請專家策劃節目，介紹真正臺灣山地的音樂舞蹈，在各觀光區的山地文化村，也可使更多的觀光客，從音樂中來認識我們的山地文化。

# 檀香山世界民俗音樂會議歸來

我曾經有機會在一九七一年，出席了在牙買加舉行的第廿一屆世界民俗音樂會議，在京斯頓，常會使我想起應美軍太平洋總部陸軍司令部邀請，訪問夏威夷的日子；一樣的陽光、藍天、碧海、椰林、輝煌多彩的落日、原始風味的民間音樂──沒想到今年夏天，第廿四屆年會，居然假夏威夷大學音樂系舉行，而我終能如願的再回來了，又是一個如此生動而充滿音樂的假期。

夏大位於蒼翠的 MANOA 谷口，來自世界各地卅多個國家不同種族的近百位音樂家們，在短短七天的會期中，共同研討民間音樂與舞蹈的問題，東方和西方，也藉著交流的機會尋求更多的了解！

夏威夷是人間的天堂，相信每一個旅人都同意！大清早，就可以見到沙灘上，海水中的弄潮兒，消遙的投身大海，沿着華基基海岸十幾英里，都是淺水平沙，水淨沙明！陽光格外明亮，花

兒更是艷麗，當夜色的輕紗撒向大海，朦朧的夜空裡，海邊的彩色斑爛燈光如酒，花香如酒，坐在葡萄棚下的茶座，喝上一杯迷人的奇奇果子酒，似乎連風裡都盪漾着甜蜜的芬芳，加上夏威夷式的款待，真是一個令人陶醉的愉快會期了。

世界民俗音樂委員會，是在一八八五年，由已故匈牙利音樂家柯達依發起成立的。「幫助所有國家民間音樂的保存、散佈與演練」、「助長民間音樂的比較研究」、「藉著對民間傳統的普遍與趣促進各民族間的了解與友善」是委員會的三大目標。事實上，民間音樂反映出一個民族傳統的情感，我們往往從一首簡單的民歌旋律和詞句中，發現當地人的生活哲學，它們是人類心智的表現，近百年來，民間音樂更是音樂藝術工作者永遠取之不盡的靈感，也是一個民族的音樂靈魂！

今夏的第廿四屆年會，在會期前半年的二月裡，就截止了論文的收件，年會的討論主題有四：「民間音樂和其他形式音樂之間的相互關係」、「音樂的改變與革新」、「民間音樂與舞蹈在教育和社會上的意義，以及音樂與舞蹈的國家性與民族性」。世界各地的音樂教授們提供的論文，多達四十八篇，許多題目都是富啓發性，像「研究音樂改變中所遭遇的方法與理論上的困難」、「二十世紀世界音樂史概貌」、「反映韓國人生活和特性的民歌」、「印度民間音樂的過去和現在」等，以「民間音樂與舞蹈在教育和社會上的意義」爲題目的國家最多，夏威夷大學的教授 Madeline kwok 的論文題目是「屏東鄉排灣族的舞蹈與民族性」，還有一篇以中國爲內容的論文「中國社會教育上如何採用民間音樂與舞蹈」，是亞歷桑那大學的 M. LIU 教授宣讀

的。除了發表論文，還有圓桌會議的討論，研究「土著音樂的任務」，「從太平洋島民展望民俗表演藝術」，以及「當前公共教育中所採取的民間音樂資料」；聲音影像案卷委員會的六次會議中，更活潑的採用了錄音帶、錄影帶、影片來介紹極具特色的各地民間音樂與舞蹈；七次講習會中，還指導與會代表們學習各種傳統舞蹈的表演，像日本的 Bor 舞，爪哇的加美蘭舞，韓國的鼓舞，夏威夷的讚美詩和舞蹈；安排在晚間的音樂表演，有來自日本的雅樂團、爪哇加美蘭的音樂與舞蹈、亞洲太平洋區的音樂與舞蹈，古代夏威夷的呼拉舞和頌歌；在參觀和訪問的節目中，前往玻里尼西亞文化中心，是最具趣味性的高潮了！

這個文化中心是為了延續玻里尼西亞六個土著民族的文化而創立。它們並為 Brigham Young University 的學生提供工作和獎學金，土著學生們學成了歌唱與舞蹈，除了在文化中心表演外，還可囘到家鄉去協助發表，不但獲得教育的機會，也延續了民族文化。

## 歌舞村奇緣

從檀香山出發，沿海在蜿蜒曲折的公路上前行，穿過青葱茂密的山，伴着蔚藍盪漾的水，大約一小時，就抵達這個保有土著民族原有面目的大村落，這個不爲營利的文化中心，從上午十時，就開始了一連串的節目，展示出每個村落的歌舞、生活和戶外活動。

薩摩亞人在承平時期，藉著各類舞蹈，鼓舞並振奮人民的團結，戰時則以舞蹈提高士氣，當

帶頭的土人高舉火把，歡唱狂舞，向訪客們歡迎致意時，你會不由自主的被他們與生俱來的愛的

歡樂所感動！

毛里族的舞蹈，也有剛柔之分，在一七六九年首次出現在毛里族 HAKA 戰爭裡的舞蹈，當

他們謹慎的撤退時，大約上百全付武裝的土著士兵來到了河邊列成隊，從左到右規則的跳動，揮

動武器，伸出舌頭，歪着嘴，翻白眼，一面唱着刺耳的音調威嚇敵人，也彼此喝采；毛里族也有

不那麼粗野凶猛的舞，那就是婦女們跳的傳統舞蹈，她們迅速熟練的旋轉，還揮動着 poi 球！

大溪地美麗而友善的島民，戴着花環，舞着令人難忘的旋律歡迎你，當她們以手及臀部的柔

順動作跳擺臀舞時，正表現出婚姻生活的和諧。雖然舞蹈是大溪地人不可缺少的部份，但是父母

還是不允許未婚及十八歲以下的孩子參與舞蹈。

飛枝族人的一組舞蹈，生動的描述飛枝人在戰前的準備，斥堠站在山丘上，强烈節奏化的調

子，正激起了士兵們的熱情，他們對着敵人勇敢的嘶喊：「戰爭還是逃跑」向着敵人挑戰，因為

飛枝人是不逃跑的。

早期夏威夷人的生活裡，就已有自己的呼拉舞，古時候，只有對神或領袖祈禱時，才跳呼拉

舞，甜甜的笑容，柔和的擺臀，從指尖到手腳腰肢的動作，流露出歌詞的含意。爲了款待貴賓，

夏威夷村表演了從古到今的頌歌和舞蹈，接觸過去的傳說，也了解了他們特有的歷史和習慣。

玻里尼西亞文化中心第六種土著就是東加族人。東加的舞蹈，已經有幾世紀的發展史，爲了

款待嘉賓，演出了只有在特殊場合才跳的兩種舞：一種是敘說古老的傳說故事 LAKALAKA；一種是意味深長的 TAUOLUNGA 舞，都是早期的舞蹈，他們猛烈的擊鼓，棒舞的演出令人叫絕，這些舞都安排由戰士來表演。

除了這些土著民族的戶外舞蹈和樂器表演，晚間在文化中心露天舞台，由 Brigham Young University 學生表演的節目，眞可以說是精彩絕倫了，舞台後是直立的峭壁，流瀉着五彩繽紛的瀑布，台前是一灣湖水，以噴出的水幕換景，六個土著民族表演的歌舞特技，水幕的雄渾景象，潺潺的水聲，變化無窮的燈光，使你不得不爲玻里尼西亞文化中心對藝術與文化的延續與發揚，用之於觀光的設計與安排的獨具慧心喝采了。

## 尋囘自己文化的根

玻里尼西亞文化中心的音樂和舞蹈表演，正把握住了每一土著民族共通眞實的情感，使我們聽到了整個民族的呼吸，因而使得他們的文化藝術得以不朽；反觀國內的一些觀光區，石門水庫、花蓮、日月潭的山地歌舞表演，除了華麗的服飾，那裡還有山地民族的特色呢？大量的流行歌正壓迫着虛榮無知的人們，山地歌只剩下軟綿綿的流行調，山地族人也失去了他們的原始激情，忘記了自己！

短短七天的會期，在迷人的夏威夷，在民間音樂與舞蹈的環繞下，除得讀萬卷書的豐收外，

就是不停的思索着我們的音樂環境，如何在西方文化的衝擊下，囘歸鄉土，肯定自己，尋囘自己文化的根！

民間音樂可以說是在一棵共同的樹枝上，開出的個別的花朵，它是民衆的心聲，民衆共有的音樂，更可促使民衆的團結。英國民族樂派大師佛漢威廉士說過：「所有偉大的音樂，都以民歌爲基礎！十九世紀中葉，國民樂派興起後，各國作曲家紛紛研究民間音樂，從其間發現新的素材，成爲他們創作的泉源！」

我們是世界上文化基礎最深的國家，正有極豐富的音樂遺產（全國各省的民歌和地方戲曲、古曲，本省福佬人，客家人的民歌和戲曲，山地各族的民歌），等待發掘和整理，可採用西方已發展的音樂學方法，有條理、精密、嚴謹的實地採集、記錄並分析研究。用之於音樂教育、學術研究、音樂創作。今天我們的現代音樂中，有許多吵雜的作品，有些前衞音樂工作者所作的，已經是別人昨天做過了的，何不在民族責任感下，將音樂的根，堅固的種在本國的泥土裡，只要創作的活力存在，我們終會尋囘自己，從民族性，還向世界性。泥土會給它一個特性，既成爲世界性，也不喪失自己的根！

# 影響美國樂壇的鈴木才能音樂教學法

兒童音樂教育的新觀念和新方法，最近在國內普遍的引起重視。記得我們在中小學唸書的時候，像音樂、體育這類課程，並沒有正規的教學法，只是唱唱、跑跑、跳跳，就算上完了課。到了高年級，就連接觸音樂的機會都沒有了，這正忽略了音樂的重要性。有幾位在國外研習兒童音樂教育的專家，能夠將像在歐洲流行的「奧爾福兒童音樂教學法」在國內大力推廣，使小朋友通過娛樂玩耍，去達成德智體羣的教育效果，真是值得倡導的事。

使我想起了今年二月間，在洛杉磯帕薩狄那市立學院音樂系，觀摩的鈴木鋼琴研習會，來自加州各地的音樂教師、家長和上百位小朋友們，一起參加了研習會的各項節目和活動，集體和個別的鋼琴教學、音樂帶和音樂影片的欣賞、音樂演奏會的表演、專題的講座和研討。鈴木鎮一教授在日本推展了廿五年的兒童才能音樂教育方法，也在美國普及開來，培養更多孩童的音樂感、

音樂知識和豐富的音樂生活。

說到鈴木教學法的傳至美國，那是在一九五八年，當時還是歐柏林音樂院學生的 Kenji Mochizuki，帶了一捲有關一千位日本小朋友演奏巴哈雙小提琴協奏曲的影片到美國，這部影片的內容使看過的美國人實在非常吃驚，而發生了「鈴木爆炸」事件，歐柏林音樂院的克利佛庫克 (Cliffora Cook)、南伊利諾大學的裘肯道爾 (Joh Kendall)，還有加拿大的艾佛瑞買生 (Affred Garson)，他們都成爲鈴木教學法在美國的提倡人。一九五九年，裘肯道爾更成爲鈴木教授門下第一位美籍學生，以後，更有許多美國人到日本向鈴木教授請教，一九六四年，鈴木教授更應邀率領了一批娃娃學生，在費城所舉行的全國音樂教育家年會上表演。與會的代表都很真切的看到了鈴木教學法的成果。從此以後，鈴木教授每年夏天都到美國的大學和音樂學院去主持講習會。一九六六年，伊斯曼音樂院得到全國藝術基金會和紐約州藝術委員會的捐款，由唐諾雪特勒 (Donald Setler) 博士主持了一項特等計劃，這是有關樂器教學方面一向很有意義的試驗，這個計劃就是修改「鈴木教學法」，使得美國公立學校裏的絃樂教學也能採用。

一九六七年，美國又成立了一個非營利性的「才能教育基金會」，由鈴木教授邀請「美國絃樂教師聯誼會」的會長范錫可 (Howard Van Sickle) 出任董事會的主席。從一九六六年之後，每年十月的才能教育旅行團，由本田政昭 Masaki Honda 博士和 Mochizuki 率領由鈴木教授訓練的十個學生，在全美和加拿大各地，都造成了音樂興趣的最高潮。據估計，至少三千位美國

小孩現在正積極的在學小提琴，他們的老師不是在日本進修過，就是在美國參加過鈴木教授所舉辦的研習會，學習的人數也在快速的增加，各種跡象顯示，鈴木教授所提倡的才能教育，不但對美國的絃樂教學有了深遠的影響，可能對基本的教育原理都有很深的意義。

以最大的愛心和耐心，培養孩子的音樂感，發揮每個孩子的音樂潛能，使兒童才能音樂教育，成為每個人都能接受的基本教育，那麼，當受過訓練的兒童長成後，分佈在各行各業，不但培養出高尚的情操與合羣性，也是必然最好的音樂聽衆了。

# 從舊金山的街頭音樂說起

舊金山眞是一個舊得可愛的城市，它確是道道地地的建築在山上，有古老的建築，又長又陡像階梯的街道，還有九十年歷史的電動纜車，不慌不忙慢悠悠的上坡又下坡，當它高昇到山頂，可以一直從街頭看向海灣；聞名於世界的金門大橋，設計瑰麗，風華絕代的橫亙海面；漁人碼頭，除桅杆聳立，漁船縱橫外，最具風味的，還是紅磚灶前販賣的朱紅色螃蟹……這些都是觀光客嚮往的舊金山風光，可是，舊金山給我最深刻印象的，却是我在他處不曾發現的「街頭音樂」，也可算是舊金山的新傳統了！

大百貨公司及特產店滙集的聯合廣場，隨處是嬌艷欲滴的鮮花灘，但是它還及不上街頭音樂家的多彩樂音，吸引着更多圍觀的人羣。沿着纜車、鐵橋、海灣，三五成羣的年輕人，認眞又愉快的合奏着，長笛、單簧管、巴松管、小提琴、六弦琴、低音大提琴和各種打擊樂器，他們奏，

他們也唱，有海頓、莫札特、貝多芬的古典音樂，也有最時興的熱門音樂，有鄉土風味的民歌，也有現代新作品的發表。

在美國，幾乎各大學都有音樂院和系，畢業後找不到適當工作的人也越來越多，為了能夠學以致用，為了能自由的發抒個人的思想，一些音樂系的畢業生就情願在街頭賣藝，既可以維生，也可以藉頻繁的演奏保持不斷的練習。於是舊金山街頭就到處飄散着高雅的樂音，為了和這座繁忙的城市所發出的不愉快噪音相抗衡，像往來纜車的嘎啦嘎啦聲，風馳而過的大卡車聲，必需組成什麼樣的樂隊？奏什麼樣的音響？在什麼地方？才能和街頭的噪音競爭，才最適合販賣這項謀生之道，以獲得過路人的賞錢？這些街頭音樂家們都已經非常熟悉！像一些十八世紀的小夜曲、嬉遊曲，當時就是為戶外演奏而寫的，實際上就是街頭音樂，是很受歡迎的；在梅西大百貨公司門前的四人樂隊，有時也演奏受歡迎的貝多芬音樂，但是巴哈的音樂就不然了，因為巴哈的樂句很長，像一根線一樣的貫穿全曲，形成剪不斷、理還亂的局勢，因此當一輛大卡車急馳着開過來時，不要說聽衆聽不見，就是演奏者彼此之間的默契，也失去了線索，為了避免被街上的噪音聲所掩蓋，慢板樂章通常是一定被刪除的。

舊金山的華埠是亞洲以外最大的中國人聚居地，街道雖然很窄，燈光卻很亮，就像上元夜，除了一般的熱門音樂、現代音樂外，我曾見到一對中西合璧的搭配，一位穿上唐裝的男中音，唱的是廣東調，一位吹着法國號的

華埠是當地遊客必到的觀光區，它的街頭音樂也更無奇不有了，

黑人，為他伴奏，於是一句是中國調，一句是洋樂器的旋律吹奏，兩人的輪唱曲還眞吸引了不少聽衆！

鄰近漁人碼頭的古拉德利廣場（GHIRARDELLI SQUARE），是一處迷人的新購物中心，許多商店都出售別出心裁、異國風味的禮品，它的街頭音樂，在一處有小舞台與聽衆席的歐洲式小方場表演，小提琴、長笛、低音大提琴及一位歌者，他們也接受點奏，台上台下樂成一片；我也在不遠處的街角，見到一人組成的樂隊，他的雙脚與雙手，控制了四件樂器，口除了配合着唱，外加吹奏口琴，眞是忙得不亦樂乎！

這些街頭音樂家在演奏時，多半將樂器盒打開，便於行人扔進賞錢，由於他們都是受過高等教育又懷有相當技藝，他們也完全不像我曾在某些地方見到的衣裳襤褸，愁眉苦臉的行乞者，聽衆對他們都懷有好感，更何況他們的演奏，在一片吵雜混亂的城市聲響裏，倒是創造了使人精神一振的甜蜜、諧和音響，因此扔進盒裏的硬幣及鈔票不少，每日每人約可分得四十美元，可說是相當可觀的，也因此，一些交響樂團的成員，也偶爾出來演奏，求取額外的收入。

舊金山市政當局自然明白這些街頭音樂家的演奏活動，不是行乞，可說是高尚的文化活動。因此觀光局曾正式的發佈了一項通告，說在街頭演奏古典音樂是為觀光客增添意外的樂趣，何嘗不是件賞心樂事，而准許他們的存在。事實上每一位駐足聆聽的過客，倒是最忠實的聽衆呢！

除了在街頭充滿了音樂，在海邊，在金山公園的音樂台，在伯克萊加州大學校區，無處不是

各類音樂。特別是在加大校園廣場聆賞的那一場叫「宇宙之光經驗」（COSMIC BEAM EXPERIENCE）的演出，眞是極盡「前衞」能事。主奏者法蘭西斯，即將在兩週後假聖保羅大教堂正式演出一週，每天兩場。那個週日的下午特別爲加大同學演奏，演奏席上排滿了樂器，東、西不同種類的打擊樂器，像鑼、鐃鈸、鼓、鈴，或懸掛，或平擺，另一組是絃樂器，有電吉他、電風琴等，大大小小不下二、三十件，每一件樂器前均有擴音用的麥克風，所有的聲響，又再經由四個大擴音器傳送，因此當法蘭西斯一上場，坐在樂器羣中，開始急速的敲擊着樂器，又彈奏着吉他，但見男男女女的同學，或坐着隨音響搖頭晃耳，或站着舞着不同的感受，廣場上，每一個聲音經由麥克風擴散、傳送，一個音重疊一個音，一個樂句擴散着重疊另一樂句，上百位同學就此進入了法蘭西斯的神奇的宇宙之光中體驗。這位獨特的音樂家，創造了魔幻的音響，似乎帶着聽衆走入了完全心靈的幻覺世界，做一趟太空之旅！難道這也是在科學物質文明過份發達的今日社會，人們尋求心理解放和現實以外的滿足的一種自然演變？

——今日舊金山的街頭音樂，使我想起了歐洲早期及中古世紀的遊吟詩人，他們身背樂器，行走四方，以歌唱的方式來傳播消息；十六世紀德國的名歌手把音樂帶進家庭，使人人愛好歌唱，他們的影響力還伸展到世界各地，雖然流傳下來的不是偉大的作品，可是却已將熱愛音樂的種子散佈開來，使後人了解音樂的神聖與價值！

……近年來，在我們的社會最風行的是國語歌曲和美式流行曲。

歌廳事業蓬勃，歌星供不應求，却良莠不齊，聽多了陳腔濫調，看多了搔首弄姿，眞是會使人生厭！流行歌固然是一種音樂時裝，它的內容也像時裝似的，有季節性、年代性、週期性的層出不窮，但總要唱出一首歌的風格來，不是老像水上湧過的波浪，千篇一律的流過一陣後，在宇宙中消失了，不曾留下一絲令人懷念的激盪！每一個國家都有大衆化樂曲，意大利有許多通俗而人人能唱的歌，那是他們的民歌！至於美國式的流行歌，可以說是一種製造出來的音樂商品，作曲者、出版商、唱片公司的目標，是利用這些曲去賺錢，今天我們的國語歌曲不也是嗎？

商業的社會樣樣成了商品是很自然的現象，但我們也不願意自己的音樂環境過份的商業化；美國固然有許多音樂商品，他們對音樂的態度，還是認眞的；大學裡的同學，在樹蔭下彈吉他、唱民謠的比比皆是；報紙、雜誌的「分類廣告」、「音樂園地」，都可以看出美國人對音樂的態度，視音樂是娛樂，更是教育，爲兒童和少年安排的音樂活動更多，拿舊金山街頭音樂的新傳統來看，不也是一例？

今日我們社會的國語歌曲盛行，可以證明我們的國民正需要音樂，我們希望有些什麼樣的音樂環境呢？不論歐洲早期的遊吟詩人，或者舊金山街頭音樂家所唱奏的，都是散佈眞、善、美的音樂種子！

廿世紀七十年代的音樂，可惜使人們對它抱持敬而遠之的態度。正統音樂越來越晦澀難懂，流行音樂又是譁衆取寵，只求情緒上的發洩、官能的刺激；作曲家走向極端的個人主義，不與音

樂愛好者做心靈的交流，而今天這個生活節奏急速多變的競爭世界，人們對精神生活的要求，多的是希望不加探索的享受！事實上，好的音樂，不一定艱深繁複。美國立國之初，有一批以美國精神為標榜的作曲家，他們寫西部的墾荒，寫開拓的大無畏精神，寫大地的遼闊，牧場的偉壯，他們也使用黑人和印地安人的原始音樂做為創作的素材，給美國音樂帶來了希望。今天，我們有的是古老文化的遺產，我們的時代環境更需要好的音樂來鼓舞民心士氣，這些音樂應該是為大眾而寫的，作曲家除了追求高山仰止的藝術境界外，也應該為社會音樂教育、國民音樂教育盡心力，更可以通過音樂來教育大眾，而在音樂教育的目標上，教育工作者應有正確而全面的訓練方法，讓人們追求更多靈性的陶冶，才能教導培養出真正喜愛音樂的欣賞者，當音樂家、音樂工作者、音樂愛好者都肩負起了責任，我們的社會自然會出現更多的好音樂，呈現出祥和的氣氛，人們的生活裏也有了真正來自心中的自然樂符！

# 歌劇在舊金山

從小我就喜愛歌唱，我對人生未來的志願，就是希望有一天能成為一個歌唱家，因此在我的學習過程中，也從不放棄收聽電臺的音樂節目，特別是每週日下午中廣公司的「空中歌劇院」，聽那一齣齣似懂非懂的偉大歌劇作品。在師大音樂系整整兩個鐘頭，聽主持人崔菱的樂曲說明，畢業前，我還幻想着有一天能站在紐約大都會歌劇院的舞臺上歌唱。雖然那只是一個年輕時的夢，演唱家的夢一直沒做成，能做為一個幸運的欣賞者，却是塞翁失馬，焉知非福！

一九七〇年六月，紐約林肯中心大都會歌劇院的歌劇季剛開始，我終於來到了久已嚮往的堂皇的劇院裏，欣賞莫札特的「費加洛婚禮」。一八八三年創立的大都會歌劇院，在一九六六年落成了有三七八八個座位的新劇院，成為世界上最著名又莊嚴肅穆的歌劇院；一九七一年九月，我在古老的維也納國家歌劇院聽史邁坦那的「交換新娘」，一九七六年，我又有幸飛往南半球澳洲

雪梨，在那以新穎、空靈俊逸氣質聞名的雪梨歌劇院，聽比才的歌劇「卡門」。

又到了夏季，世界各地音樂季節開始的時候了，想起了去年的這個時候，在舊金山歌劇院的一番巡禮，也是一段令人愉快的音樂之旅。

在檀香山結束了第廿四屆世界民俗音樂會議後，就直飛洛杉磯，在參觀了一些廣播、電視與音樂設施後，即飛往舊金山。臨離臺北前，臺北的美國新聞處曾事前將我的訪問行程拍了電報給華盛頓國務院有關部門，並代為聯繫了舊金山國際訪客接待中心（International Hospitality Center），很容易的在市中心區找到了負責人瓊·格佳妮夫人，這位喜愛東方藝術的主管，親切而健談，知道我對舊金山歌劇院有興趣，立刻一通電話聯繫上了劇院經理米卡爾斯基博士，於是第二天，我立刻會見了米博士，他還特地指派了劇院的總工程師魯道夫·帕里尼希做我的私人嚮導，仔仔細細的參觀了歌劇院的每一部份。

了解了歌劇院的成長與活動概況，也再一次使我對音樂文化在高度物質文明的籠罩下，卻每況愈下的危機擔心。

在歐美的每個大都市裏，至少有一所專門上演歌劇的劇院。歐洲的歌劇院，過去都是屬於王公貴族私有，今天世界各地的歌劇院，已經屬於國家所有！舊金山歌劇院是我早已嚮往的音樂殿堂，只是尋遍遊客指南，總沒有它，甚至於連一張明信片也找不到，不像大都會歌劇院、甘廼廸中心、慕尼黑歌劇院、巴黎歌劇院、倫敦的哥汶花園歌劇院……你還沒見到它，早有不少美侖美

換的說明資料、書刊在向你招手了。帕里尼希先生在引領我從正門進入時，第一句話就告訴我，

這所大戰紀念歌劇院（War Memorial Opera House），目前已是世界著名的劇院之一了。看

它的外貌是一般歐式的雄偉建築，貌不驚人，也正因爲它不像一般較現代化的新穎建築，吸引了

絡繹不絕的遊客，還有特設的嚮導領隊說明，竟然連一張風景明信片也找不到。帕里尼希先生隨

身帶着一大串鑰匙，每當進出廳堂或上下電梯，就一定用上它，也頗使我感覺到此行的難得了。

三二〇〇個座位的歌劇院大廳，佈置得富麗堂皇。我們在每一層的不同角度，感受不同的視覺、

聽覺效果，特別是二樓正中的包廂，是由慷慨的樂捐者預訂的無價席位，從那兒下望廣大的舞

臺，歌唱家和交響樂團正在排練着即將於第二天——第五十五屆舊金山歌劇季的開幕首演節目，

劇名是契利亞（Francesco Cilea）的「阿德莉亞娜·蕾克芙葉」（Adriana Lecouvreur），由

義大利首席指揮家，前米蘭斯卡拉歌劇院音樂監督嘉瓦采尼（Gianandrea Gavazzeni）指揮，

舊金山交響樂團伴奏。這部歌劇是描寫十八世紀中葉，巴黎市國家劇場中最著名的女伶阿德莉亞

娜·蕾克芙葉與貴族牟利茲悲戀的故事。飾演女主角的絲可德（Renata Scotto），是目前國際

最知名的女高音，她剛結束了在紐約一年繁忙的演唱。早在唱片中就爲她那迷人的歌聲傾倒，此

番前來參觀劇院，竟然巧遇，天下那兒還有我這麼幸運的聽衆?!大飽耳福之餘，帕里尼希先生繼

續帶我參觀以電腦操作的燈光控制室，僅只一位工程師在隨着排練計時預習，現代的科學文明正

以最少的人力表現出不可思議的奇幻效果。在後臺，龐大的工作人員正忙着以最現代化的表現手

法，設計舞臺的佈景！帕里尼希先生問我有沒有懼高症，要帶我到劇院最頂端，看看佈景、聲效是如何操作的！顧不得我原是膽小的，即乘電梯直達頂樓，在那孤立的一角，千百條粗鍊，交錯盤旋的一直往下垂，還有爲製造呼嘯風聲效果的巨大風扇，和許多不知名的機器，佔據這頂樓有限的空間，這一部份的舞臺效果工作，倒還是以人力在操作，在幕前輕鬆的觀看舞臺上神奇的千變萬化，殊不知幕後工作人員付出了多少心血勞力。

舊金山歌劇團在美國立國兩百週年紀念的演出會以「多麼光輝燦爛」來讚美它，舊金山歌劇團是五十六年前由米魯拉(Gaetano Merola)創辦的，廿五年前，當米氏去世後，就由愛德勒(Kurt H. Adler)接任到現在，經過了艱難奮鬥的過程，如今舊金山歌劇團已經邁入了它的黃金時代，成爲世界六大劇團之一了。在去年第五十五季演出的劇目，就有十齣，都是大規模的製作，除了首演的一部，還有莫札特的「伊德梅尼爾」(Idomeneo) 捷克作曲家傑奈斯克 (Leos Janáček) 的「Katya Kahanova」，都是在舊金山第一次演出的新作品，另外七部歌劇是韋爾第的「阿伊達」、「假面舞會」，貝里尼的「清教徒」，李查史特勞斯的「納克索斯島的阿里安娜」(Ariadne auf Naxos)，古諾的「浮士德」，華格納的「萊因的黃金」和普啓尼的「杜蘭多公主」。這十部不同時期和風格的作品，用了義、法、德、英四種語言演唱，爲了增加歌唱家們的演出機會並節省開銷，在演出製作上，特地和紐約大都會歌劇院、芝加哥的抒情劇院作交換演出。第五十五屆歌劇季，擔任演出的主角，包括指揮，共有三十一位炙手

可熱的樂壇一流紅星，像指揮家 Rafael Kubelik, John Pritchard, Kurt Herbert Adler,
女高音 Montserrat Caballé, Fiorenza Cossotto, Leontyne Price，男高音Jose Carreras,
Giacomo Aragall，還有許多你在唱片上爲他們陶醉不已的歌聲，都將出現在去年歌劇季的六
十三場歌劇的演出裏。還有近八十位交響樂團團員，近百位舞蹈與合唱團員的龐大演出陣容，難
怪再昂貴的票價，還是一掃而空，像開幕夜的六種票價是從美金十三元至六十五元（不包括保留
的樂捐座位）一般票價是從七元至廿七元的六種。可是門票售盡也只能支付開銷的百分之六十。

因此每年的經濟赤字，就必須彌補了。在一九七七年舊金山季刊中，照例也刊登了需要支援
的啓事，除了聯邦政府，州政府的補助外，劇團以多彩多姿的節目變化，來吸引大公司和有錢人
的捐助，連市長都起來登高一呼，誇讚舊金山最好的是歌劇，它更是市民們珍貴的公衆資産，來
努力的吸取基金，以使得良好的歌劇傳統繼續保存下去。

舊金山的歌劇，目前已經發展成有了歌劇之城的雅號，從演出的劇目，多少也可證實劇團和
地方音樂的風氣和水準。他們除了在每年秋季的歌劇季演出外，春季還在柯崙劇院（Curran the-
ater)演出不到一個月，團裏的年輕一輩也組成美西歌劇團，利用六個月的時間在美國西部旅行表
演，把歌劇推廣到學校，以培養年輕人對歌劇的興趣，每年夏天也公開招考新團員，以發掘新秀！

歌劇和交響樂可以說是最大的兩種音樂表演方式，但是目前也遭逢經濟上的危機，以致音樂
季節只有縮短，還有團員的罷奏問題，無法專心工作等，都只有靠政府的補助，工商企業的樂

捐，來挽救團難，延續國民的文化生活。但是儘管美國的音樂藝術已經很發達，樂團很多，眞正買票去欣賞藝術的人，還是不超過總人口的百分之一，這種狀況，幾乎是世界性的。

一個國家的安樂幸福，並不僅僅靠經濟的成長，政治的自由安定，它必需要文化的成長來配合。文化藝術對社會雖然是抽象的、消極的，對人類却有深遠的影響，因此我們的音樂文化，除了需要政府的培養，社會的支持外，最需要培養能接受藝術的大衆，還要在根本上由教育文化單位配合推廣，演出社會需要的好節目，同時一定要建立有水準的音樂藝術報導與批評，才能逐步邁向康莊。

# 小澤征爾與藍調音樂

「第三類接觸」似乎是時下十分流行的說詞，特別是最近見到聯合副刊，以它爲一系列專題報導的主題，讓不同背景的人相會以激發火花，於是我們聽到了詩人與女明星，作曲家與男歌星，女高音歌唱家與女歌星的對談，使我們從一個原來對立的接觸中，發現了交流溝通後的進步，這也使我想起了著名的日裔美籍指揮家小澤征爾（Seiji ozawa）和他喜愛的美國黑人的藍調歌曲，他如何沉迷於芝加哥的「大約翰酒吧」中，又如何邀請這個酒吧裏的藍調樂團和他的交響樂團，合作演出藍調協奏曲，使聽衆如醉如痴，連紐約愛樂交響樂團也跟着與藍調樂團同臺在林肯中心愛樂聽演出。這個「第三類接觸」的事實，同時引起我們去思索一個問題，流行於民間的音樂應該有內容有個性，才是真正反映時代的「流行音樂」，同時，作曲家創作的題材如何選用，方能寫出真正民族風味的音樂，也是極廣泛而有彈性的。

大約翰酒吧（Big John's）是芝加哥惟一一個定期為白人聽衆提供世界級水準的藍調樂曲演出的場合，在一九六六年夏天，有 muddy waters 率領他的兩個兄弟 otis Spaun，James cotton 的樂團；還有 Corky Siegel 和 Tim Schwall 帶着他們新成立的小樂團在大約翰酒吧裏演出。由於他們精彩的表演，到那年夏天，整個禮拜都應邀在酒吧裏表演，吸引了一批固定的聽衆來捧場，其中有學生、年輕的職業歌唱家，還有小澤征爾。

到現在還沒有人搞清楚小澤征爾是怎麽跑到大約翰酒吧去的——一定是在他結束跟芝加哥管絃樂團春季音樂會一次晚上的預演後，有人特地帶他去那兒欣賞另一種形式的音樂。但是他之所以會成為大約翰酒吧的常客，最主要也最明顯的理由就是西格 corky siegel 和許瓦 Jim Schwall 的樂團叫他着迷；威廉羅素 Willan Russo 的藍調作品，使他的精神大振。

說起美國黑人的藍調歌曲，在黑人的民謠傳統裏面，最傾向於表達個人情感。這不像黑人的聖歌，或者勞動歌，常常表達羣體的情感，黑人的藍調歌曲，歌唱者往往就是歌曲中的主角；他用歌聲來表達他個人對社會的批評，嘲笑，乃至抗議。這種歌曲，是黑人文化中重要的一支。現代的藍調歌曲，就是從這種傳統發展出來的。現在這已成為一種音樂的形式，一般也承認這是一種音樂的形式，但是在根本上，這却是一種黑人社會活動的形態。這是利用歌聲，來表達個人的不幸。藍調歌曲的一個段落，通常包括八到十二個小節，並且反覆的使用所謂Blue Note，也就是降三度，和降七度這兩個音。同時在主要的主題段落之後，往往跟着一些其他的段落，來裝飾

主題。

「女性」固然是藍調歌曲最常用的主題，但是實際上藍調歌曲取材的範圍很廣，寂寞、思鄉、以及其他各種不幸的遭遇，都是藍調歌曲經常歌唱的素材。

當藍調歌曲的唱法，逐漸滲入美國其他民歌形式的時候，藍調歌曲的本身，也同時受到其他民歌的影響，比如說，美國西部牧歌的特徵，是表現廣濶的原野，相隔遙遠的村鎮，以及牧童們懷念故鄉的情懷，偶爾在藍調歌曲中我們也會感受到這種情調。藍調歌曲的原始形態，是表達個人情感的媒介，所以有時候根本只是一種自由的即興歌唱，沒有任何樂器伴奏，但是許多時候，他們也用吉他，或者班鳩琴作為伴奏樂器。時間久了，一種用樂器演奏的藍調音樂出現了，這種藍調，也是爵士樂的泉源。

藍調在美國，不但影響了爵士，和一些其他的民間音樂，在過去的二十多年裏，美國通俗歌曲的作曲家們，也吸收了藍調這種形式，但老式的藍調歌曲，仍然盛行不衰，永遠給人一種新鮮的感覺，甚至於現代的古典音樂作品裏，也可以看到藍調的痕跡。

就拿小澤征爾的投入於藍調音樂來說，是在他第二次去大約翰酒吧的時候，讓一位也是那間酒吧常客的記者給認了出來，他給小澤介紹認識了不少常去的聽眾，就在那天晚上，小澤坐在那裏，一面喝着啤酒，一面說，他希望能把西格和許瓦的樂團安排到他的管絃樂團音樂會裏。這個構想聽起來太不切實際了，但是小澤所說的並非一時衝動，他是真心的想要起而行。當時，小澤

征爾是夏季在拉維納公園 Rarinia Park 的芝加哥管絃樂團的音樂指導，也是多倫多交響樂團的指揮。

為了準備夏季音樂會，在那整個星期裏，小澤指揮芝加哥管絃樂團排練美國作曲家艾弗士的第四交響曲，而這首交響曲裏面，有很多小節用上了西格和許瓦樂團的那種密西西比——芝加哥派黑人音樂的特色，所以小澤到了「大約翰」，聽到在那兒演奏的藍調音樂會產生共鳴，而發生興趣。他對藍調音樂的興趣一直持續着，一年以後，大約翰酒吧被警察勒令停業了，他又跟着其他同好轉移陣地到另外一頭的 "Mother Blues" 酒吧去了。小澤從一九六六年成為大約翰酒吧的常客這項事實，吸引了美國、加拿大新聞界的重視。那時候他到芝加哥的 WEFM 廣播電臺去聽預備在拉維納公園所舉行的夏季音樂會裏演出的芝加哥作曲家的作品，其中他最欣賞的，是羅素標題為「巨人」的第二交響曲。

第三年，也就是一九六七年的夏天，小澤在拉維納公園的音樂會裏演出了羅素的作品，沒過幾天，羅素的經紀人就來跟他商量，一起來合作一個藍調協奏曲的計劃 (Blues Concerto)，那就是由西格和許瓦的樂團，演奏管絃樂的作品。坐在 Mother Blues 酒吧裏，小澤再度表示，他從前說邀請藍調樂團在他的音樂會裏演出是很正經，沒有一點開玩笑的意思。在以後的接觸裏，羅素也把他個人在芝加哥倫比亞大學指揮的實驗情形講給小澤聽，小澤也去參加了一場演出羅素作品的爵士音樂會，就這樣，拉維納音樂節由於得到依利諾文化委員會的財政支援，就委託羅

素爲藍調樂團寫一部管弦樂作品。

一九六七年秋天，小澤回到多倫多以後，羅素就開始和西格討論了。西格從一開始就參與了這件事，本來他們的意見相差很遠，很快的，在很多方面都溝通了。

「藍調作品」就這樣在一九六八年年初完成了，它給藍調獨奏者有很多發揮的餘地，管弦樂團的樂譜都是固定的，但是獨奏者有很多個小節都是保留讓他們即興發揮的。

第一樂章是以藍調口琴配合弦樂器來演奏敍唱調，口琴部分屬於即興作，弦樂的和聲部分是有譜的，緊接着就介紹一首曲子「瑪麗」，這好像是要以抽象的方式一筆帶過去的味道。藍調樂團演奏它大協奏曲裏的獨奏部分，配合演出的交響樂團只能在旁邊奏出一些不太能協調的聲音，叫人覺得很有蒙太奇的效果。

第二樂章是慢板的藍調，一開始由藍調樂團根據「我的愛人以爲我不愛她」(my baby thinks I don't love her) 這首曲子的 Bass 調來演奏。交響樂團裏配樂的第一雙簧管和第一小提琴所達到的效果在這裏很值得一提。最後一個樂章可能受到 Junior Wells 的作品「向 Sonny Boy willamson 致意」的影響，藍調樂團和管絃樂團同時演出有很強烈的對比效果。也許羅素在決定參加這場拉維納公園音樂會的時候，就知道他們會因爲別出心裁而受到大家的注目，他自己也承認：這一切就是藍調的八十九個和弦，也是我所碰到最困難的一件事了。

一九六八年七月七日星期天的下午，藍調作品在拉維納公園作第一次的公園演出，現場的聽

眾如痴如狂，就在那天表演結束之後，西格和許瓦解散了樂團，大家各奔前程。

一年多以後，紐約愛樂交響樂團和西格新組的快樂年代樂團合作演出羅素的作品，當他們第一次在愛樂廳預習的時候，團員們非常喜歡這作品，一次次在演奏完每個章節後鼓掌，團員們業餘都從事和藍調有關的音樂工作，因此也都樂於演奏這個作品。演奏當天，他們高昂的情緒帶動了現場每一位觀眾，大家都盡興而返。

小澤征爾後來和羅素在全美都指揮演出這首作品，一九七○年，西格和許瓦又再度合作，一九七二年，小澤征爾還指揮了舊金山交響樂團與西格，許瓦合作灌製了羅素藍調作品的唱片。

小澤征爾和印度孟買籍的指揮家芝賓・梅塔（Zubin Mehta），是能躋身世界樂壇僅有的東方人。這位出身日本桐朋音樂院的小澤征爾，從擔任日本ＮＨＫ交響樂團的指揮起，贏得了國際指揮大賽後，聲譽如日中天，擔任過紐約愛樂交響樂團的副指揮，加拿大多倫多，及舊金山交響樂團的常任指揮，我曾在一九七三年第一屆香港國際藝術節中，欣賞他指揮新日本愛樂交響樂團的演出。披着一頭蓬亂及肩的散髮，年輕而充滿了活力，小澤令人信服的領導力，天賦的資質與敏感，音樂在他的演繹中的那股迷人的魄力，令人難忘，而今年的三月間，他率領着全世界第一流的波士頓交響樂團，衣錦榮歸的在日本各地演出。目前是波士頓交響樂團音樂監督的小澤，還指揮母校和波士頓兩個樂團聯合演出，音樂會不但場場滿座，報章、電臺、電視都是小澤征爾，這真是何其風光，又何嘗不是另一段佳話！日本樂壇歷史性的盛事！

# 慕尼黑第廿六屆國際音樂比賽

自從我國女青年鋼琴家陳必先贏得了慕尼黑第二十三屆國際音樂比賽鋼琴組的冠軍後，她即平步青雲的活躍於歐洲樂壇，聲名大噪。這項以發掘年輕音樂新秀為目的的國際比賽，不但歷史悠久，也越來越受重視。我曾於多年前訪歐路經慕尼黑時，適逢比賽舉行期間，親臨欣賞了緊張的比賽進行，而每屆的比賽優勝者演奏會實況，事後均經由科隆德國之聲電臺寄贈本人工作單位，得以在節目中播出，與愛樂聽眾共同聆賞。最近剛接到第二十六屆比賽優勝者的演奏會實況錄音，又有一羣新秀們脫穎而出了。

由德意志聯邦共和國廣播電臺所舉辦的第二十六屆國際音樂比賽——簡稱ARD比賽，有來自世界各地的一八五位青年音樂家到慕尼黑參加。這次比賽，在各個項目中僅有來自巴西的廿一歲大提琴演奏家安東尼奧孟那西斯（Antonio Meneses）贏得第一獎。ARD國際音樂比賽舉

行的目的，不僅是在發掘年輕的音樂新秀，除了各種樂器的演奏技巧，音樂家的才氣之外，還很注重音樂家的人品，演奏時是否全神貫注，對樂曲的詮釋是否夠成熟。得到第一獎的孟那西斯雖然只有廿一歲，但是他在各方面的表現，都遠超過其他四位競爭者。在準決賽的時候，孟那西斯選的是普洛可菲也夫的 E 小調大提琴協奏曲，作品第一二五號，由包爾（Ernest Baur）指揮巴伐利亞廣播交響樂團協奏演出。比賽的時候，孟那西斯一點都不緊張，也不怯場，很順利的拉完整支曲子，沒有拉錯一個音符。為了顯示孟那西斯的卓越表現，評審團不但給了他第一名，也讓第二名出缺。第三名卻有兩位，一位是來自西德的喬治佛斯特（George Faust），他演奏潘得瑞斯基（Penderecki）的大提琴作品的時候，把大提琴的各種演奏技巧發揮到淋漓盡致而得獎。

評審團的各位評審表示，這次參加比賽的大多數音樂新秀，一般的水準都很高，演奏的技巧也在水準之上，但是真正讓人驚為天才的這種人才卻沒有。在鋼琴組裏，這次有兩個第三名，一位是來自日本的 Chieko oku，他演奏蕭邦 E 小調鋼琴協奏曲作品八號，非常生動、輕鬆；另一位義大利的 Mari Patuzzi 演奏李斯特的作品時，以強烈的力感和熱情來詮釋李斯特的作品，她的音質很美；另一位是來自西德的喬治佛斯特（George Faust）她獲獎是由於她的音質很美；另一位是美國的艾佛琳愛辛（Evelyn Elsing）她獲獎是由於而贏得評審的欣賞。

ARD 國際音樂比賽特別為各組的得獎者安排一場公開的演奏會，邀請各唱片公司和安排舉行音樂會的各機構代表來參加，這場音樂會對有志從事音樂生涯的年輕新秀來說，是個難得的好

機會，也是一個重要的起點，好在它並不指定每個人要演奏那些曲子，可以挑選適合自己的，容易發揮的曲子盡情去表現。

ARD音樂比賽的另一個特點是，每一年都會着重一部門，所以除了鋼琴、小提琴這種比較熱門的項目以外，專門研究其他樂器的朋友也有機會參加比賽，看看自己的實力。

在國際音樂比賽裏，很少有絃樂四重奏和打擊樂器參加的，所以ARD第二十六屆音樂比賽增加了這兩個項目之後，來自世界各地的反應非常熱烈，實際上，有十二團報名參加絃樂四重奏的項目，十三位參加打擊樂器比賽，其中有六位來自日本，所以在準決賽的時候，都是日本人的天下。來自東方的兩位日本小姐——Sumire Yoshihara得到第二，Midori Takada 第三，另一位第二名是美國的 John Boudler；絃樂四重奏這個項目裏沒有人得到第一，演奏莫札特作品的一個匈牙利 Eder 絃樂四重奏團體得了第二，兩個第三名分別由波蘭和美國的絃樂四重奏團獲得。

# 多惱音樂節的現代音樂盛會

在世界各地的重要城市，幾乎每年都安排有音樂季節，一些歷史悠久的音樂節，也各有不同的主題，有些是紀念某位音樂家，也有是以某位著名指揮家來設計籌劃的大規模演出。對於以發展現代音樂為重點主題的，那麼「多惱音樂節」的盛會，已經被全世界所接受了。

多惱音樂節所安排的節目內容範圍很廣，除了有管絃樂團，各種樂器獨奏，合唱和電子音樂以外，在一九七七年的音樂節節目主題中，一場大型的多種媒介演奏會，特別轟動，巴爾（Baar）體育廳裏，擠滿了水洩不通的觀眾，他們也熱烈的和作曲家、演奏家彼此交換意見，討論南斯拉夫作曲家溫可葛羅波卡用影片、實驗性的廣播劇、伸縮喇叭演奏，還有其他獨奏樂器交錯演出的作品「觀點」。

溫可葛羅波卡，也是一位伸縮喇叭演奏家，他的「觀點」，只是許多代表音樂新方向的作品

之一。現代音樂往往用一種新方法，使各個獨立的項目彼此發生關聯，截長補短。最明顯的例子，就是實驗性廣播劇的推出，我們千萬不要被廣播劇這個舊名詞限制了想像力，認爲是一樣形式的音樂、劇本和其他聲音的混合，也許我們可以稱它是新創作，而且很多作曲家並不稱它是廣播劇，而用廣播通俗劇（Radio Melodrama），或是廣播集錦（Radiophonic Collages）這些名稱。

多惱音樂節裏，還有一首引人注意的音樂，是樂器獨奏和電子音樂配合演出，很多音樂家、作曲家對最低音大提琴和小型的大提琴所產生的樂音和噪音效果感到興趣，還以此爲樂。他們以各種輕的、重的方式，來演奏手裏的樂器，然後演出效果再由麥克風，擴大機傳到聽衆的耳朵裏。

從一些首演的現代音樂作品中，我們可以了解歐洲現代音樂的一般趨向。

一九三〇年出生在馬德里的克利斯多巴哈夫特寫了一首「樂器、錄音機和電子音樂回聲的變奏」，是他一九七六年的新創作，在多惱音樂節的程序表上，哈夫特在樂曲說明的部份，寫了這麼幾句話：「我深信，人，被其他同類傷害時，所發出來的喊聲，絕對可以在其他的地方捕捉到。」

一九四七年出生在倫敦的巴瑞蓋 Barry Guy，在一架裝有麥克風和電子音響效果的最低音大提琴，演奏他的作品「低音大提琴和管絃樂團的EOS」，他創作的靈感是來自日出時候的景

象，在音樂裏，他使用强烈的色彩來捕捉日出時，大自然所顯現的一切。

德國現代音樂著名的理論家笛特許奈柏 Dieter schnebel，也是今天德國一位神學家，他爲

了紀念著名的德國土必根大學創校五百年，作了一首「悅耳的曲調，十三種不同樂器的準則」。

如果說，每個時代的音樂，多半是當代氣質與觀念的反映，那麼，走在新音樂尖端的今日歐

洲音樂，帶給我們的，眞是一個聲、光、色都無限繁複的世界。

# 滄海叢刊已刊行書目 (三)

| 書　　名 | 作　者 | 類　　別 | |
|---|---|---|---|
| 知　識　之　劍 | 陳　鼎　環 | 文 | 學 |
| 野　　草　詞 | 韋　瀚　章 | 文 | 學 |
| 現　代　散　文　欣　賞 | 鄭　明　娳 | 文 | 學 |
| 藍　天　白　雲　集 | 梁　容　若 | 文 | 學 |
| 寫　作　是　藝　術 | 張　秀　亞 | 文 | 學 |
| 孟　武　自　選　文　集 | 薩　孟　武 | 文 | 學 |
| 歷　史　圈　外 | 朱　桂 | 文 | 學 |
| 小　說　創　作　論 | 羅　盤 | 文 | 學 |
| 往　日　旋　律 | 幼　柏 | 文 | 學 |
| 現　實　的　探　索 | 陳銘磻編 | 文 | 學 |
| 金　排　附 | 鍾　延　豪 | 文 | 學 |
| 放　　鷹 | 吳　錦　發 | 文 | 學 |
| 黃　巢　殺　人　八　百　萬 | 宋　澤　萊 | 文 | 學 |
| 燈　下　燈 | 蕭　蕭 | 文 | 學 |
| 陽　關　千　唱 | 陳　煌 | 文 | 學 |
| 種　　籽 | 向　陽 | 文 | 學 |
| 泥　土　的　香　味 | 彭　瑞　金 | 文 | 學 |
| 無　緣　廟 | 陳　艷　秋 | 文 | 學 |
| 鄉　　事 | 林　清　玄 | 文 | 學 |
| 余　忠　雄　的　春　天 | 鍾　鐵　民 | 文 | 學 |
| 卡　薩　爾　斯　之　琴 | 葉　石　濤 | 文 | 學 |
| 青　囊　夜　燈 | 許　振　江 | 文 | 學 |
| 我　永　遠　年　輕 | 唐　文　標 | 文 | 學 |
| 思　想　起 | 陌　上　塵 | 文 | 學 |
| 心　酸　記 | 李　喬 | 文 | 學 |
| 離　　訣 | 林　蒼　鬱 | 文 | 學 |
| 孤　獨　園 | 林　蒼　鬱 | 文 | 學 |
| 托　塔　少　年 | 林文欽編 | 文 | 學 |
| 北　美　情　逅 | 卜　貴　美 | 文 | 學 |
| 女　兵　自　傳 | 謝　冰　瑩 | 文 | 學 |
| 抗　戰　日　記 | 謝　冰　瑩 | 文 | 學 |
| 孤　寂　的　廻　響 | 洛　夫 | 文 | 學 |
| 韓　非　子　析　論 | 謝　雲　飛 | 中　國　文 | 學 |
| 陶　淵　明　評　論 | 李　辰　冬 | 中　國　文 | 學 |
| 文　學　新　論 | 李　辰　冬 | 中　國　文 | 學 |
| 分　析　文　學 | 陳　啓　佑 | 中　國　文 | 學 |
| 離　騷　九　歌　九　章　淺　釋 | 繆　天　華 | 中　國　文 | 學 |

# 滄海叢刊已刊行書目 (四)

| 書　　名 | 作　　者 | 類　　　　別 |
|---|---|---|
| 累廬聲氣集 | 姜　超　嶽 | 中　國　文　學 |
| 苕華詞與人間詞話述評 | 王　宗　樂 | 中　國　文　學 |
| 杜甫作品繫年 | 李　辰　冬 | 中　國　文　學 |
| 元曲六大家 | 應裕康王忠林 | 中　國　文　學 |
| 林下生涯 | 姜　超　嶽 | 中　國　文　學 |
| 詩經研讀指導 | 裴　普　賢 | 中　國　文　學 |
| 莊子及其文學 | 黃　錦　鋐 | 中　國　文　學 |
| 歐陽修詩本義研究 | 裴　普　賢 | 中　國　文　學 |
| 清眞詞研究 | 王　支　洪 | 中　國　文　學 |
| 宋儒風範 | 董　金　裕 | 中　國　文　學 |
| 紅樓夢的文學價值 | 羅　　盤 | 中　國　文　學 |
| 中國文學鑑賞舉隅 | 黃慶萱許家鸞 | 中　國　文　學 |
| 浮士德研究 | 李辰冬譯 | 西　洋　文　學 |
| 蘇忍尼辛選集 | 劉安雲譯 | 西　洋　文　學 |
| 印度文學歷代名著選(上) | 糜　文　開 | 西　洋　文　學 |
| 文學欣賞的靈魂 | 劉　述　先 | 西　洋　文　學 |
| 現代藝術哲學 | 孫　　旗 | 藝　　　　術 |
| 音樂人生 | 黃　友　棣 | 音　　　　樂 |
| 音樂與我 | 趙　　琴 | 音　　　　樂 |
| 爐邊閒話 | 李　抱　忱 | 音　　　　樂 |
| 琴臺碎語 | 黃　友　棣 | 音　　　　樂 |
| 音樂隨筆 | 趙　　琴 | 音　　　　樂 |
| 樂林蓽露 | 黃　友　棣 | 音　　　　樂 |
| 樂谷鳴泉 | 黃　友　棣 | 音　　　　樂 |
| 水彩技巧與創作 | 劉　其　偉 | 美　　　　術 |
| 繪畫隨筆 | 陳　景　容 | 美　　　　術 |
| 素描的技法 | 陳　景　容 | 美　　　　術 |
| 都市計劃概論 | 王　紀　鯤 | 建　　　　築 |
| 建築設計方法 | 陳　政　雄 | 建　　　　築 |
| 建築基本畫 | 陳榮美楊麗黛 | 建　　　　築 |
| 中國的建築藝術 | 張　紹　載 | 建　　　　築 |
| 現代工藝概論 | 張　長　傑 | 雕　　　　刻 |
| 藤竹工 | 張　長　傑 | 雕　　　　刻 |
| 戲劇藝術之發展及其原理 | 趙　如　琳 | 戲　　　　劇 |
| 戲劇編寫法 | 方　　寸 | 戲　　　　劇 |